建築技術官僚與殖民地經營
1895~1922
Building Technocrats and Colonial Enterprise

黃士娟 著

國立臺北藝術大學
Taipei National University of the Arts

遠流出版公司

序

　　日治 50 年為臺灣近代化之關鍵時期，此時期有為數眾多優秀人才，不畏熱帶疾病來到風土迥異的臺灣，奉獻他們一生中最珍貴的青春時光，而這批人，在日本著名近代建築史學者、筆者老師藤森照信教授眼中，他認為相較於留在日本本土的同學們，殖民地的建築家是很吃虧的，他們在臺灣的作品鮮少被介紹給日本本土，這可以從建築學會雜誌《建築雜誌》中的報導略窺一二，《建築雜誌》中關於臺灣建築作品的介紹僅有永久兵營、總督府競圖、高等法院及基隆合同廳舍等，可見這群建築家在功成身退回到故鄉日本時的孤獨感。

　　以近藤十郎為例，自東大畢業後旋即來臺，退休後回到日本開業，卻僅作了一個設計就關閉事務所，這群習於官僚生涯的建築家回到日本，很難再適應民間，他們的設計生涯和同學相比，可能因此而縮短。

　　關於日治時期的研究眾多，因《臺灣建築會誌》於 1928 年之後出版，1928 年之後的設計作品透過出版品廣為人知，在此之前的設計，除了較為出名的之外，罕有被介紹的機會，但前半時期卻是建築技術官僚體系建立的重要時刻，因此，筆者認為 1895 至 1922 年的建築史應該被詳細介紹，藉此了解建築技術官僚體系建構之過程，而此過程又和總督府殖民統治政策息息相關，藉由建築技術官僚體系和殖民地經營，可以了解殖民統治者如何透過建築達到其經營殖民地之目的。

　　在筆者撰寫本文寫到近藤十郎時，突然接到某地方首長希望剷平二十餘棟的日式宿舍作為停車場使用的消息，只好擱下近藤十郎，撰寫呼籲保存日式宿舍的新聞稿，在近代建築廣為被保存的時代，還有地方首長對於近代建築認識不深，可見近代建築史的普及教育刻不容緩。

　　於文後，筆者要感謝為我奠定建築史基礎的藤森照信老師、黃俊銘老師，於撰寫本文時，經常用航空寄書給筆者、提供海外建築家資料的西澤泰彥老師，教導如何拍攝近代建築的增田彰久老師。在此過程中，出版組啟豐老師、助理秉修、美編鄭富榮先生給予編排上的幫助，所長林會承老師、邱博舜老師的支持以及健瑜、玉亭、慧娟協助校稿、柏良及彥儒協助製作圖表，以及最重要的，讓我無後顧之憂的是家人無怨無悔的支持。

黃士娟

目錄
Contents

第二章
建築技術官僚之體系建立 1902~1908 年　　31

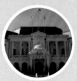
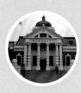

第三章
建築技術官僚之黃金時期 1909~1922 年　69

目錄 Contents

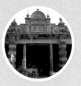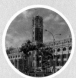

第四章
結論

圖次

表次

建築技術官僚
與殖民地經營

1895~1922

Building Technocrats
and Colonial Enterprise

黃士娟 著

楔子

　　日本明治維新以來，不斷地引進西方文明，並透過建築與都市規劃具體地表現其歐化成果，受聘為日本建築教育的英國人孔德於 1884（明治 17）年聘期期滿，培育了 21 名日本學生，並將工部大學校工作交給學生辰野金吾，國家重要建築自明治初期由西方人逐漸轉為日本人設計，1890（明治 23）年，推出東京官廳集中計畫的德國建築家安德與布克曼突然離日，宣告明治御雇外國人時代的結束。

　　明治 20 年代開始由日本人自行設計國家紀念性建築，著名的日本人第一代建築家辰野金吾、妻木賴黃、片山東熊以其各自熟練的樣式設計英國派、德國派、法國派建築，服務國家，以歐洲樣式滿足明治維新的新氣象，出現大量歷史樣式的官廳建築。這轉變的時間點距離統治臺灣並不遙遠。

　　日治時期（1895 年至 1945 年），臺灣作為日本的第一個殖民地，日本則是亞洲第一個殖民統治國，身為亞洲第一個殖民統治國，在沒有殖民地統治經驗情況下，試圖透過優秀的殖民地統治成績，宣告其和歐美各國並駕齊驅，也期待透過第一個殖民地，建立往後其他殖民地的統治基礎，因此，臺灣面積雖小，但卻任務重大。

0-1 奈良博物館，片山東熊設計。

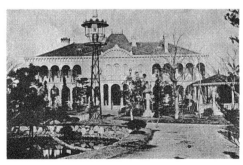

0-2 鹿鳴館，明治 16 年竣工，孔德設計。堀越三郎著，《明治初期的洋風建築》，昭和 5 年，丸善株式會社出版。

這半世紀是臺灣從傳統走向現代的關鍵，在歷史分期上稱之為近代，此時期興建的建築稱之為近代建築，日治時期所興建的近代建築，雖同為日本人設計，但在 50 年之發展中，逐漸走出和日本本土不同、具有臺灣特色，甚至發展出領先日本本土的技術，設計之質與量和日本相比毫不遜色。

在此 50 年之間，前面的 25 年非常重要，在成為第一個殖民地之初，無論是主政者或是建築技術者都面臨和日本本土完全不同的狀況，更要與颱風、疾病相搏鬥，沿用日本本土的建築經驗並不足以應付臺灣的狀況，建築技術者廣泛地前往德國、英國、美國的殖民地參觀，希望從各國的殖民地經驗中獲取知識，有趣的是，在報紙的報導中，雖然日本晚於其他國家擁有殖民地，但是日本卻企圖透過臺灣的建設，使其成為亞洲殖民地之模範，這樣的企圖心展現在日治初期的各項建設，從報紙報導的用字遣詞，在在顯示出殖民統治者對於臺灣的期望，也因此希望透過本文，瞭解主政者和建築專業者如何共同建造一個現代化的殖民地。

在此過程中，必定得提及第四任總督兒玉源太郎和民政長官後藤新平，二人在來到臺灣之後，深深地意識到透過重要活動，可以邀請、吸引日本的重要人士來臺，他們來臺後可以對於治理臺灣的情況有更深刻的認識，並在其來臺期間，透過建築展現政績，以爭取更多的支持。在縱貫鐵道開通之後，臺灣的經濟大為好轉，這樣的手法不再出現，而是依照各廳舍需求陸續興建。

總督府配合殖民地經營，建構優渥條件的官僚體系，以吸引優秀人才來臺，以總督府建築技師為例，在此體系內以及總督府希望透過建築表現政績之心態下，東京大學建築學科畢業生來臺大顯身手。

因此，本文以 1901 年臺灣神社落成和鐵道開通、1908 年鐵道全通作為分期的時間點，第三次分期則是以 1922 年近藤十郎離臺為結束，1908 年至 1922 年之間重要的建築技師有中榮徹郎、森山松之助、近藤十郎，1919 年中榮離臺，由井手薰接營繕課課長，1921 年森山離臺，接著 1922 年近藤離臺，第一代建築技師時代宣告結束，接著為以井手薰為首的第二代建築技師時代的開始，因此以 1922 年作為本書結束。

第一章

建築技術官僚之混沌期

1895~1901 年

前言

臺灣於 1895（明治 28）年成為日本殖民地，隔年日本政府開始對殖民地展開建設，初期完成的重要建築有 1897 年的臺北測候所、東門町官舍，1898年的澎湖島、臺南測候所及臺北郵便局、臺北醫院，1899 年的複審法院，1900年的臺北地方法院，1901 年的總督官邸、臺灣神社、臺北停車場、民政長官官邸、參事官官舍、臺南縣知事官邸。

由表 1-1 可以看到此時期工程費高低依序為東門町官舍、臺灣神社、總督官邸、臺北停車場、臺北醫院、臺北監獄、複審法院，建築類別大致可以分為官邸及官舍、法治設施、醫療設施及宗教設施，這幾類為此時期之重要建築。一般建築尚多使用木造、土埆造時，可以看到這些建築幾乎多使用耐久性較好的磚造，而由測候所使用臺灣瓦、東門町官舍使用廈門磚、臺南縣知事官邸使用燕尾磚，可以看到當時材料尚未自給自足，多仰賴日本、中國大陸進口，材料的混用亦為此時期之特色。

日本殖民初期，各地尚未完全平定，監獄的需求大增，但因為日本已經宣告不再沿用舊法治，而是仿效歐美各國，晉身為法治國家，除了日本本土採用新式法院及監獄之外，對殖民地人民也必須用同樣的標準，才符合所謂「文明的殖民統治者」的立意，因此，臺灣監獄也聘請日本技師設計，採用通風、採光良好的扇形平面，法院也於此時期落成。臺北刑務所雖於 1904（明治 37）年才落成，但因重要規劃時程為此時期，故和法院一併於本章論述。

因臺灣位處亞熱帶，不少來臺日人適應不良而相繼病倒，設立熱帶病院便成為殖民者生存的重要關鍵，同時，為鼓勵臺灣人不再看傳統漢醫，改至新的西式病院就醫，特地將日文的「病院」改名為臺灣人容易接受的「醫院」，並興建洋式的大規模醫院建築。當時的統治者認為提供殖民地人民西式醫療，是對人民的德政，期待被殖民者因受此德政而願意順服於統治者。

日本長久以來在華人眼中之地位不如中國，為讓華人瞭解明治維新後的日本已非昔日阿蒙，兒玉總督想到《後漢書》所載：「不賭皇居壯，安知天子尊」，兒玉總督個子雖小，但出門必乘六人大轎以示威嚴。其就任之後，認為最重要的兩棟建築應為總督官邸及臺灣神社，氣派壯麗的總督官邸可以讓臺灣人瞭解統治者的威嚴與權勢，臺灣神社則是紀念因接收臺灣逝世於臺灣的北白川宮能久親王，其作用除了在精神上以此親王作為臺灣的守護神之外，臺灣神社落成時，會有許多皇族、紳士自日本來臺，這是展示政績的最佳時刻，也因此總督官邸急於臺灣神社鎮座祭前落成，且第一位入住的不是兒玉總督，而是北白川

宮妃殿下。另外，臺北停車場作為進入臺北市的「玄關」，也配合於鎮座祭之前完工。總督官邸、臺北停車場和臺灣神社共同成為兒玉總督宣傳殖民地的最佳選擇。

表 1-1：重要建築基本資料表

建築名	竣工年	設計者	施工者	構造	工程費
東門町官舍	M30	—	有馬組澤井市造	磚 1	500,000 圓
臺北測候所	M30.12	—	—	磚 2、臺灣瓦	30,281 圓
澎湖島測候所	M31.03	—	—	磚 1、臺灣瓦	16,418 圓
臺南測候所	M31.03	—	—	磚 1、臺灣瓦	18,313 圓
臺北郵便局	M31.2	—	—	木 1	—
臺北醫院	M31	小原益知 / 八島震	有馬組、鐵田組	木 1	140,000 圓
覆審法院	M32.3	八島震 / 長谷川熊吉	澤井組	磚、土埆 1	110,000 圓
臺北地方法院	M33	—	—	磚、土埆 1	
總督官邸	M34	福田東吾 / 宮尾麟	—	磚 2	217,260 圓
臺北停車場	M34.08.24	野村一郎	久米、大倉、村田	磚 1	160,000 圓
民政長官官邸	M34	—	鐵邊組、堀內	磚 2	59,000 圓
臺灣神社	M34.10.21	伊東忠太 / 武田五一	近藤佐吉	木 1	290,000 圓
覆審法院長官舍	M34	—	—	木 2	18,698 圓
臺南縣知事官邸	M34	明田藤吉	—	磚 2	—
臺北監獄	M37	山下啟次郎 / 安藤善太郎	—	磚 1	128,185 圓

M 表示明治年號。

　　以下，分為建築人才和重要建築的介紹，敘述此時期的建築發展。

一、建築人才

（一）總督府系統

1. 建築技師

　　自 1895 至 1901 年，短短 6 年間，為臺灣建築發展的草創期，建築方面的

專業人才不多，第一任臨時土木部部長高津慎為事務官，來臺前曾任三重縣參事官，1896（明治29）年8月任總督府臨時土木部長，於1897（明治30）年10月才到臺灣總督府，1899（明治32）年轉任澎湖廳長，可知其為行政官僚。[1]

　　臨時土木部下技師有杉山輯吉、牧野實、磯田勇治、秋吉金德、堀池好之助、瀧山勉，但1896年開始興建的東門町官舍，卻被查出犯罪事情，杉山輯吉、牧野實被臺北地方法院以詐欺取財之罪名起訴，1897（明治30）年遭到免職，[2]磯田勇治因病轉地療養，[3]有馬組臺灣負責人澤井市造也因而於1897（明治30）年入獄，直至1898（明治31）年無罪釋放。

　　因東門町官舍事件，建築人才僅剩於1896年畢業不久隨即來臺的堀池好之助，以及1896（明治29）年12月抵臺任臺灣總督府技師的小原益知。[4]

　　小原益知，生於1854（安政元）年12月，為東京府平民舊一橋藩士族，為日治初期少數畢業於帝國大學工部大學校造家學科[5]的技術官僚，畢業於1881（明治14）年，來臺前累積豐富建築經驗，先任職於工部省營繕局，負責海軍兵學校生徒

小原益知，出自《建築學會50年略史》

館建築，1886（明治19）年從中央離開到滋賀縣，負責縣廳舍新建事務、家屋建築規則調查委員，1890（明治23）年任海軍技師試補，隔年任海軍技師、吳鎮守府建築部部長。[6]

　　1896（明治29）年9月由海軍技師轉任臺灣總督府臨時土木部技師，高等官6等4級俸、年俸1,800圓，[7]1897年1月任臨時土木部建築課長，5月因土木課長杉山輯吉、代理課長牧野實均因涉入案件，由小原益知兼土木課長，[8]並任臺北市區計畫委員會委員，同年因官制改革，任臺灣總督府技師，領6級

1 《總督府公文類纂》冊號605，乙種永久保存第7卷第4號，1901年5月17日。
2 《總督府公文類纂》冊號4536，15年保存第19卷第33號，1897年5月1日。
3 《臺灣日日新報》1897年9月26日第5版。
4 《臺灣日日新報》1896年12月6日第2版。
5 現在「東京大學建築學科」之前身，1873年開校時稱為「工學寮」，其下設「造家科」，1877年改為「工部大學校」，1885年和「東京大學工藝學部」合併稱為「帝國大學工科大學」，1897年「帝國大學」改名為「東京帝國大學」，1898年「造家學科」改名為「建築學科」，自1945年為止，稱為「東京帝國大學建築學科」。
6 《總督府公文類纂》冊號374，乙種永久保存第6卷第5號，1899年5月9日。
7 《總督府公文類纂》冊號120，永久保存（進退追加）第2卷第48號，1896年9月25日。
8 《總督府公文類纂》冊號225，乙種永久保存（進退追加）第2卷甲第12號，1897年5月12日。

俸，1898（明治31）年11月公職屆滿15年後辭職。[9]

此時的技師有牧野實（在臺時間1896~1897）、小原益知（1896.12~1898.11）、磯田勇治（1896~1897）、堀池好之助（1896~1898），其中較久的小原益知，在臺也不過短短的2年，可見初期在各方面制度尚未穩定情況下，技師流動率偏高。

之後，1900（明治33）年來臺的技師有田島穉造、野村一郎，兩人分別於1892（明治25）年、1895（明治28）年畢業於帝國大學工科大學造家學科，為繼小原益知、堀池好之助之後來臺的東大建築學科畢業生。

野村自大學畢業後，先進入陸軍，於1897（明治30）年1月開始接受諸工事囑託計畫及監督，4月2日任臨時陸軍建築部技師，敘高等官7等，1898（明治31）年12月2日更被任命為臺灣兵營建築法調查委員，開始和臺灣發生關係，1900（明治33）年9月轉任臺灣總督府建築技師，並受囑託鐵道部事務[10]。11月21日來臺，野村一郎很快地發揮其設計能力，負責設計臺北停車場，日後並取代學長田島穉造擔任營繕課課長，直至1914年離臺。

2. 挑大樑的技手

臺北病院是《臺灣日日新報》關於建築設計最早的報導，記載臺北病院由小原益知技師設計[11]，但小原在臺時間很短，僅僅約2年的時間，初期報導臺北病院由其設計，但是隨後報導改為由技手八島震設計監督。[12] 八島震於1896年3月自陸軍轉為臺灣總督府雇員。[13] 臺北醫院施工期間為1897年至1898年，[14] 可能先由小原益知做主要設計，細部設計及工程監督交由八島擔任。在臺北醫院完工前後，八島震也開始複審法院的設計，複審法院施工期間為1898至1899年，[15] 完工後，八島轉任臺中縣土木部土木課技手領4級俸。[16]

另一位技手為明田藤吉，其於1897年來臺任總督府通信部「囑託」[17]，因具有豐富建築經驗，來臺後負責郵便電信局、燈臺及測候所建築，隔年每月「手

[9]《總督府公文類纂》冊號374，乙種永久保存第6卷第5號，1899年5月9日。
[10]《總督府公文類纂》冊號574，永久保存（進退追加）第14卷第67號，1900年9月19日。
[11]《臺灣日日新報》1897年6月15日第3版。
[12]《臺灣日日新報》1898年7月26日第2版。
[13]《總督府公文類纂》冊號43，乙種永久保存（進退）第2卷第1號，1896年3月1日。
[14]《臺灣寫真帖》p. 10，臺灣總督府官房文書課，1908年。
[15]《臺灣日日新報》1899年4月28日第2版、29日第3版。
[16]《總督府公文類纂》冊號457，永久保存（進退）第7卷第18號，1899年5月6日。
[17] 囑託非正式職員，通常是有特別業務，人手不足或是需要特殊人才，另外聘請人員。

當」[18] 由 35 圓增至 50 圓。其生於 1871（明治 4）年 3 月，1885（明治 18）年於造家學練習場向高橋六右□衛門[19] 學習製圖法一年，又於天滿岩井町向□久兵衛學習製圖法，隨即設計今宮村俱樂部及溫泉休息所，1889（明治 22）年 6 月設計豐島郡小野原天滿宮本殿及拜殿，1890（明治 23）年之後陸續興建大阪妙婦池効見堂表門、新天滿橋附近倉庫與妙見山本殿拜殿。[20] 可見當時除了工科大學畢業生之外，亦有自民間學習建築製圖的設計人員。

1898（明治 31）年 12 月，明田藤吉在福田東吾介紹下加入日本建築學會成為「准員」[21]，1899（明治 32）年轉居臺中郵便電信局建築事務所，1900（明治 33）年 5 月轉居臺南縣廳甲第 7 號新官舍，[22] 同年設計臺南縣知事官邸。由此可見，在建築技師青黃不接時期，技手扮演著重要角色。

3. 土木技師

此時期的土木技師有福田東吾、濱野彌四郎、十川嘉太郎，其中福田於 1879（明治 12）年畢業於東京帝國大學土木科，1900（明治 33）年來臺擔任陸軍技師，同時受臺灣銀行囑託，負責官舍建築事務直到 1901 年，[23] 1900（明治 33）年至 1902（明治 35）年負責臺北刑務所[24] 工程監督，[25] 並同時設計總督官邸，[26] 1902（明治 35）年永久兵營開工後，負責永久兵營之監督，[27] 同時兼任總督府技師直至 1906 年離臺。[28]

囑託宮尾麟出身土佐，1899（明治 32）年以囑託身份受聘於土木課，手當一個月 70 圓，[29] 負責總督官邸工程時年 36 歲，為人頗負機智。興建總督官邸時，因經費不足，他說服總督將當時被視為廢棄無用的臺北城牆石材轉用於官邸之

[18] 手當有兩種意思，一種為報酬，一種為津貼，此處為報酬之用法。
[19] 原文人名不清楚處以「□」示意。
[20] 《總督府公文類纂》冊號 194，乙種永久保存（進退）第 3 卷第 30 號，1897 年 2 月 5 日。
[21] 正員：具有建築有關學識經驗者，准員：正員以外人員而涉及建築技術者或有志修得建築技術者，加入必須有正員的推薦。
[22] 《建築雜誌》第 144、153、157、161 號，明治 31 年 12 月、明治 32 年 7 月、明治 33 年 5 月出版。
[23] 《總督府公文類纂》冊號 448，永久保存（追加）第 28 卷第 14 號，1899 年 12 月 25 日。《總督府公文類纂》冊號 688，永久保存（進退追加）第 6 卷第 66 號，1901 年 5 月 29 日。
[24] 臺北刑務所因基地變更，工期由 1900（明治 32）年至 1904（明治 37）年。
[25] 《總督府公文類纂》冊號 576，永久保存（進退追加）第 16 卷第 6 號，1900 年 10 月 13 日。《總督府公文類纂》冊號 790，永久保存（進退追加）第 8 卷第 25 號，1902 年 5 月 14 日。
[26] 黃俊銘著《總督府物語》p. 45，2004 年 6 月，向日葵文化出版。
[27] 《臺灣日日新報》1902 年 4 月 17 日第 2 版。
[28] 《總督府公文類纂》冊號 790，永久保存（進退追加）第 8 卷第 32 號，1902 年 5 月 15 日。《總督府公文類纂》冊號 1229，永久保存（進退追加）第 8 卷第 43 號，1906 年 5 月 17 日。
[29] 《總督府公文類纂》冊號 452，永久保存（進退）第 2 卷第 30 號，1899 年 2 月 8 日。

基礎及牆壁，得到總督首肯後，馬上製作公文，首先請總督用印，之後給局長、課長用印，[30] 展現其善於應變的處事能力。總督官邸即將完工前，於 1901（明治 34）年 4 月轉至臺中縣廳，1910（明治 44）年轉至民間，擔任北港製糖株式會社取締役。[31]

（二）日本本土建築家

由上可知，1895~1901 年之間，臺灣總督府並無許多建築專業人才，小原益知來臺時間短暫，福田東吾為土木背景，重要的建築技師野村一郎、田島穧造於 1900 年才來臺，這期間，臺灣的永久兵營、刑務所、臺灣神社等重要建築，均仰賴來自日本的建築技師。

永久兵營為臺灣總督府及陸軍雙方都相當重視的建築，是由日本之石本築城本部長、陸軍技師瀧大吉等考察歐洲國家在亞洲殖民地的兵營後，所規劃出適用熱帶地區的永久兵營，[32] 為日治初期工程費最高的項目，總計於臺北、臺中、臺南等地興建兵營共編列 240 萬圓。[33]

瀧大吉，出自《建築學會 50 年略史》

監獄的設計則委託當時司法省兼內務省技師山下啟次郎，於 1899（明治 32）年來臺一個月進行調查，總督府請其設計臺北、臺中、臺南監獄，並給予慰勞金 500 圓，[34] 由總督府在總督官邸設席招待，同席的有後藤長官、村上臺北縣知事、寺島地方法院長等。[35] 臺北監獄之規模為當時第一，採用當時最新式扇型平面，工程費用為 12 萬 8,185 圓。[36]

臺灣神社則由臺灣總督府囑託東京大學教授伊東忠太設計，並特地聘請專門興建神社佛閣、來自愛知縣的匠師近藤佐吉等十餘人來臺建造。[37]

[30] 〈總督官邸樹石物語〉《臺灣建築會誌》第 8 輯第 5 號，1936 年，臺灣建築會。
[31] 《建築雜誌》第 155、172、289 號，明治 32 年 11 月、明治 34 年 4 月、明治 44 年 1 月出版。《臺灣日日新報》1910 年 6 月 17 日第 2 版。
[32] 〈臺灣兵營建築〉《建築雜誌》，1899 年 5 月，第 13 輯 149 號。
[33] 《臺灣日日新報》1902 年 1 月 5 日第 2 版。
[34] 《總督府公文類纂》冊號 449，永久保存（追加）第 29 卷第 36 號，1899 年 9 月 36 日。
[35] 《臺灣日日新報》1899 年 8 月 29 日第 2 版。
[36] 《臺灣日日新報》1902 年 8 月 6 日第 2 版。
[37] 《臺灣日日新報》1900 年 5 月 25 日第 2 版。

二、重要建築

　　1895~1901 年為日本統治臺灣的第一時期，此時期為日本人適應熱帶臺灣及塑造殖民母國形象的時期，以下依建築類型分為 5 類。

（一）官廳

1.測候所

　　此時期為能瞭解臺灣的氣候變化，多暫用既有建築作為測候所使用，當時建築材料昂貴，且其中恆春、臺中位處偏僻，不易建築，因此雖然開設了五處測候所，但新建的僅有三處，分別為臺北、臺南、澎湖島，為 18 邊、同心圓平面、舖設臺灣瓦、磚造建築，測候所建築區分為辦公區、風力塔、觀測坪、附屬空間、官舍，辦公區和風力塔合而為一的為大多數，如臺北（1897）、臺南（1898）、澎湖（1898），中央為高聳的風力塔。澎湖島及臺南兩測候所為一層樓建築，臺北為二層樓，一樓外側有一圈木造外廊。

表 1-2：測候所相關資料（出自 1899 年《臺灣氣象報文第一輯》）

	開設時間	新建時間	坪數	風力計臺高	工程費
臺北	1896.08.11	1897.12.19	約 107 坪	50 尺	30,281 餘圓
恆春	1896.11.20	—	—	—	—
澎湖島	1896.11.21	1898.03	約 50 坪	40 尺	16,418 餘圓
臺中	1896.12.20	—	—	—	—
臺南	1897.01.01	1898.03	約 50 坪	40 尺	18,313 餘圓

　　臺北測候所設於臺北城大南門內，位於臺北城中央，四周圍繞山岳丘陵，高於海平面約 30 尺。臺南測候所位於臺南城內太平境街，四方開闊，測候所位於城內中央最高地，離海平面約 47 尺。[38]

　　日本及臺灣現存測候所則多為大正、昭和時期興建，[39] 同心圓平面已經不復見，因此，可見臺南測候所之重要性。1914（大正 3）年將臺灣瓦改為日本瓦，昭和年間的照片顯示出外觀上的改變，例如圓塔頂端的鏤空欄杆改為實體的女

[38] 出自《臺灣氣象報文第一輯》，1899 年 11 月，臺灣總督府臺北測候所出版。
[39] 參考國立成功大學建築學系著《臺南市市定古蹟「原臺南測候所」調查與修護計畫》p. 50，1999 年 11 月。

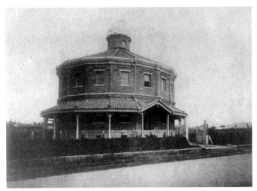

1-1 臺北測候所，《臺灣氣象報文第一輯》，1899
年 11 月，臺灣總督府臺北測候所出版。

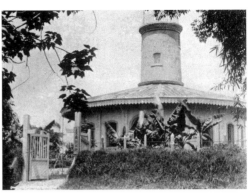

1-2 臺南測候所，《臺灣氣象報文第一輯》，1899
年 11 月，臺灣總督府臺北測候所出版。

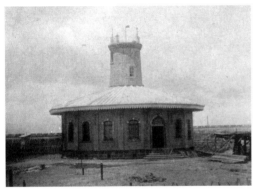

1-3 澎湖測候所，《臺灣氣象報文第一輯》，1899
年 11 月，臺灣總督府臺北測候所出版。

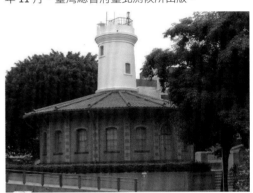

1-4 臺南測候所現況。

兒牆、鋸齒狀的封檐板改為天溝集水、落水管，表面也由灰泥改為面磚及洗石
子，現在外觀上的淺黃色 13 溝面磚可能為 1929（昭和 4）年進行大修繕時所
改變。[40]

2. 臺北郵便電信局

　　臺北郵便局建於北門街一丁目，1898 年 2 月中旬落成，位於千秋街的電信
局也一併移入。完工後，與測候所並稱為臺北城內最為壯觀的建築。[41] 臺北郵
便電信局正立面有三角形山牆，自中間入口伸出兩翼，兩翼亦分別有三角形山

[40] 參考國立成功大學建築學系著《臺南市市定古蹟「原臺南測候所」調查與修護計畫》p. 55，1999
　　年 11 月。
[41]《臺灣日日新報》1898 年 4 月 23 日第 3 版。

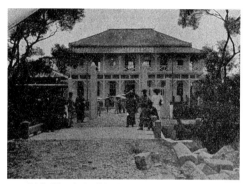

1-5 臺北郵便電信局，出自《臺灣名所寫真帖》，1899 年，臺灣商報社出版。

1-6 製藥所，出自《臺灣名所寫真帖》，1899 年，臺灣商報社出版。

牆，山牆內除有通風窗之外，周圍並有裝飾，據尾辻國吉回憶為混用磚、土埆構造，[42] 但從照片之外牆有橫向帶狀，可能為雨淋板，於 1913（大正 2）年大火中被燒毀。[43]

3. 製藥所

1898 年 6 月 18 日始政紀念日時舉辦製藥所落成式。[44] 製藥所為木造二層樓建築，一、二樓均有陽臺，可能為日治之後第一棟二層樓陽臺殖民地樣式建築，1931（昭和 6）年移至專賣局內作為俱樂部使用。

（二）病院：臺北醫院

臺北醫院原名為「臺北病院」，望文生義為「病人居住之家」，總督府為了讓臺灣人容易接受，特地改名為「醫院」，醫院之意為「醫病之所」，希望藉此增加臺灣人的就醫意願。[45] 1897 年 6 月選定東門內敷地，採用臨時土木部技師小原益知的設計，將本館、藥房、病房分開設置，[46] 新建工程由有馬組施工，[47] 當時《臺灣日日新報》之報導：「落成後，將成為本島各地各醫院之模範，研究深遠學理、實施巧妙治療手術，將醫學介紹給本島土民，

[42] 〈改隸以後建築之變遷（一）〉，《臺灣建築會誌》第 16 輯第 1 號，1944 年，臺灣建築會。
[43] 《臺灣日日新報》1913 年 3 月 24 日第 5 版。
[44] 《臺灣日日新報》1898 年 6 月 17 日第 2 版。
[45] 《臺灣日日新報》1897 年 7 月 2 日第 2 版。
[46] 《臺灣日日新報》1897 年 6 月 15 日第 3 版。
[47] 《臺灣日日新報》1897 年 10 月 31 日第 2 版。

讓新民浴沐在文明之化，並且從 1896
年開始設土人醫師養成科，此醫院對
於本島功勞可謂之大。」[48]

　　臺北醫院除本館外，設置藥局、食
堂、浴室、廁所、隔離病房、屍室（太
平間）等建築，病房分上、中、下三等，
由總督府技手八島震擔任監督主任，自
1897 年開工，1898 年 7 月完工開院，總
坪數 1,629 餘坪，總工程費 14 萬數千餘

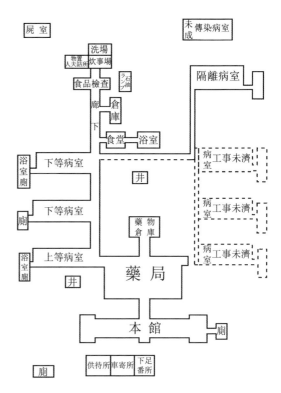

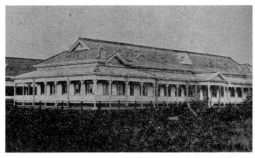

1-7 臺北醫院本館，出自《臺灣名所寫真帖》，
1899 年，臺灣商報社出版。

1-8 臺北醫院配置，圖面重繪自《臺灣
日日新報》1898 年 7 月 24 日第 2 版。

1-9 臺北醫院鳥瞰，正前方為本館、藥局，兩側並排病房。《臺灣風景寫真帖》，1911 年。

[48]《臺灣日日新報》1898 年 7 月 24 日第 2 版。

圓。[49] 報紙報導如此設備完全之醫院連內地也罕見。[50]

有一外國醫生馬雅斯在爸爾登介紹下訪問臺北醫院，見後感嘆，「臺北醫院之組織管理及一般設備和歐洲各醫院並無差異，臺灣新殖民地經營困難中居然能有如此完整醫院，唯一遺憾的是為平房，他日增建二樓時，可將病房移至二樓，如此就無遺憾了。」[51]

從居住的角度來看的話，臺北醫院可說是大規模的集合住宅，為了解決衛生問題，臺北醫院的平面為座北朝南，並且以走道連結各棟，如此一來，容易分期施工，各棟也都可以獲得良好通風採光，對於疾病的預防及治療非常有用，本館為木造一層樓、架高地板建築，屋頂採用日本傳統的入母屋造，但正中央有三角形山牆之玄關，四面環繞寬 1 至 1 間半的陽臺，為陽臺殖民地樣式。

（三）官邸與官舍

日治初期，所有的日本官員均暫住於清朝遺留下來的建築中，連總督也不例外，因此官邸及官舍的興建非常具有急迫性。

1. 官舍

規模最大的是東門町官舍，總工程費達 50 餘萬圓，總督府的監督為杉山輯吉、關直知、安田貞道、池田秀吉、上原治郎等。由有馬組建造，有馬組現場負責人為澤井市造，來臺之前承包過許多鐵道工程，除了石工全為臺灣人之外，其他工項則多數由日本人工匠負責。

一、二、三號官舍的木材由大阪難波切組處理，四號官舍則由三角港負責。由廈門進口 440 萬至 500 萬塊磚，用桃園出產石灰，從日本運瓦，但是鬼瓦採枋寮製。官舍共 29 棟，總建坪 5618 坪，1897 年完工，依官階分為四類。[52] 1905 年發佈「判任官官舍以下設計標準」，對於面積、配置等有更明確之規定，[53] 因此，東門町官舍可視為此標準之前身，由此也可以將東門町官舍視為臺灣日式宿舍之濫觴。

東門町官舍完工當年爆發疑獄事件，1897（明治 30）年被報紙報導為兇年，

[49] 《臺灣日日新報》1898 年 7 月 29 日第 5 版。
[50] 《臺灣寫真帖》p. 10，臺灣總督府官房文書課，1908 年。
[51] 《臺灣日日新報》1899 年 3 月 17 日第 2 版。
[52] 《臺灣日日新報》1896 年 12 月 19 日第 3 版。
[53] 參考堀込憲二著《日式木造宿舍》p. 23，2007 年，行政院文化建設委員會出版。

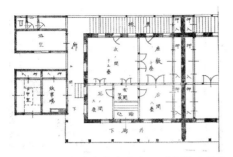

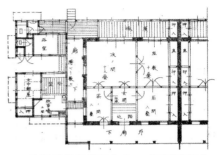

1-10 日治初期的高等官官舍，《臺灣建築會誌》第 12 輯第 4 號。

1-11 改造後的高等官官舍，《臺灣建築會誌》第 12 輯第 4 號。

1-12 文武町第二種九號官舍，右側單元於側邊加建兩層樓磚造建築，《總督府公文類纂》，冊號 11477。

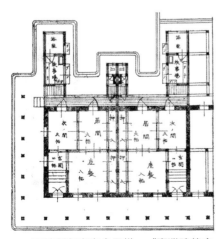

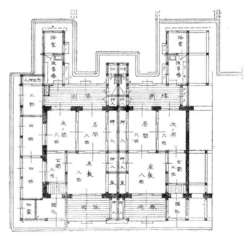

1-13 丙號判任官官舍原樣，《臺灣建築會誌》第 12 輯第 4 號。

1-14 改造後的丙號官舍，《臺灣建築會誌》第 12 輯第 4 號。

流行家宅搜索及疑獄事件，被家宅搜索的有通信部長及技師等人，被拘留的有通信部屬及土木部技手關直知等 5 名，[54] 最後，杉山輯吉、牧野實都被起訴，1898 年判決終結，被起訴者都以證據不足無罪釋放，有馬組的澤井市造被關了一年多才獲釋放，但因此事件便離開有馬組，自立門戶成立澤井組。[55]

第一批興建的官舍東門町、文武町官舍均面南興建，於南北兩側設陽臺，以厚牆壁、高天花板（約 3.6m）、架高地板（約 1.5m）來避免陽光直射、反射，小孩幾乎可以在地板下行走無礙，開窗面積小，且均為雙重窗，於玻璃窗外側加百葉窗。

但居住者大多反應這樣的房間陰暗、通風不良，加上小孩日漸成長，家中老人也隨之來臺，空間日漸不足，也希望房間中能有「床之間」。由改造圖面可以看到高等官官舍面積大，更改幅度不大，通常是於「押入」中加隔「床之間」。浴室及廚房原本設計過於簡化不符合使用，遭到更改。不過也有空間不足，自行於側邊增建兩層樓建築者，如《總督府公文類纂》文武町第二種九號官舍圖面中，原大島技師住宅。

官舍中改建最為厲害的是判任以下 25、20、15、12 坪的小住宅，由圖面可以看到原本陽臺位置均被加建，隔成一間間的房間。這些改造的結果，顯示出日治初期的官舍規劃過於倉促，忽略日本人生活習慣，為了避免陽光直射，興建封閉性、通風不良的住宅。之後的官舍規劃方針大為調整，以開放性、通風良好的住宅為主要目標，開放性住宅取代封閉性住宅成為主流。

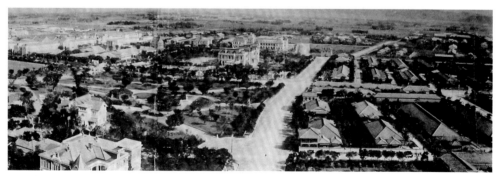

1-15 東門町官舍，和左側的總督官邸相望。《記念臺灣寫真帖》，1915 年。

[54]《臺灣日日新報》1897 年 7 月 9 日第 2 版。
[55]《臺灣日日新報》1899 年 6 月 27 日第 1 版。

表 1-3：1897 年之東門町官舍資料表

類別	官階	建築類型	棟數	每戶	房間	人數	工期	材料
一號	高等官	雙拼	12	8 人	6、8、10、15 疊各 1 間，浴室 1 間、廁所 1 間、下部屋 1 間。	224 人	180 日	22 萬 9 千才
二號	判任官	一棟 32 房	3	單身	6 疊 1 間	96 人	120 日	12 萬 7 千才
三號	判任官	一棟 10 戶	5	有家族	4、8 疊各 1 間	50 戶	150 日	13 萬 7 千才
四號	判任官	一棟 10 戶	9		6 疊 2 間、2 疊及 8 疊各 1 間，附設廚房、浴室、廁所	90 戶	150 日	

2. 總督官邸

　　日治之後，先以清朝西學堂作為總督官邸及陸軍幕僚參謀長官舍使用。西學堂為 1890（光緒 16）年至 1891（光緒 17）年興建的建築，[56] 乃木總督就任期間，於西學堂側另外興建日式二層樓木造建築，於 1896（明治 29）年落成。[57]

　　第四任兒玉總督相當重視總督威嚴，雖然個子不高，但是出巡時必定搭乘 6 人大轎來表現總督之氣勢。總督官邸為其來臺後最為重視的兩個營造物之一，[58] 1899（明治 32）年開工，1901（明治 34）年竣工，工程費 21 萬 7260 餘圓，為二層樓、磚石混用構造，採文藝復興樣式。[59] 落成之後，隨即作為因臺灣神社鎮座祭來臺的北白川宮妃殿下之下榻處。[60]

　　從總督官邸一樓平面來看，一樓的空間前側為應接室、書記室、副官室、遊戲室、宿直室、配膳室、廚房等，後側為會議室、客室、大食堂，可以看出在總督府落成之前，總督官邸除了作為官邸之外，也某種程度地被當作總督辦公使用。從舊照片中也可以看到，總督官邸經常舉辦活動、宴會，特別是招待原住民代表參觀，讓原住民見識到總督之威嚴，以利降服原住民，官邸不僅是單單總督之住宅而已，還作為辦公、表示權勢的重要場所。

[56] 《臺灣日日新報》1899 年 6 月 16 日第 2 版。
[57] 《臺灣日日新報》1896 年 11 月 13 日第 2 版。
[58] 〈總督官邸樹石物語〉《臺灣建築會誌》第 8 輯第 5 號，1936 年，臺灣建築會。
[59] 《臺灣寫真帖》p. 4，臺灣總督府官房文書課，1908 年
[60] 《臺灣日日新報》1901 年 10 月 3 日第 2 版。

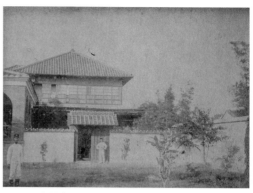

1-16 兒玉總督之 8 人大轎，《兒玉總督凱旋歡迎記念寫真帖》，1906 年，臺灣日日新報社。

1-17 乃木總督興建之總督官邸，藤森研收藏。

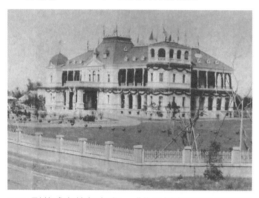

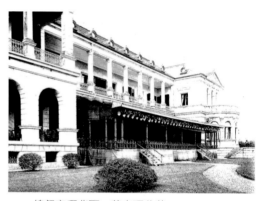

1-18 剛落成之總督官邸，《北白川宮妃殿下臺灣御渡航記念帖》，1911 年。

1-19 總督官邸背面，藤森研收藏。

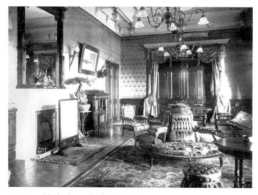

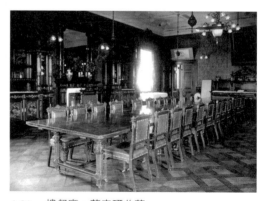

1-20 一樓客室，藤森研收藏。

1-21 一樓餐廳，藤森研收藏。

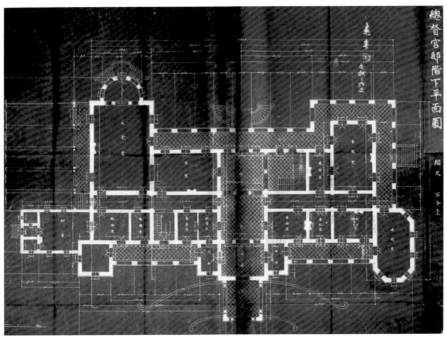

1-22 總督官邸一樓平面圖，《總督府公文類纂》，冊號 5573，1913 年 8 月。

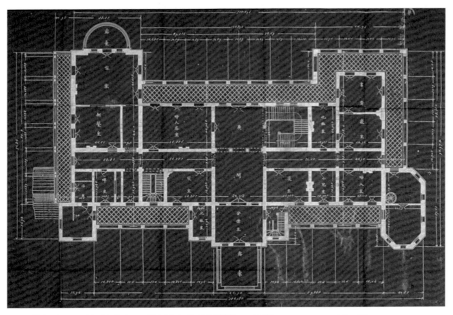

1-23 總督官邸二樓平面圖，《總督府公文類纂》，冊號 5573，1913 年 8 月。

總督官邸一、二樓室內均為拼花木地板，陽臺及一樓中央大廣間敷設英國製磁磚，屋頂敷設石板，庭園採用純日本風格。[61] 19 世紀流行於日本貴族住宅的文藝復興樣式，原本出現於 15 世紀，在 19 世紀歷史樣式復興潮流中，取代了 18 世紀的新古典主義，重新被使用在宮殿建築上，稱為新文藝復興樣式。設計者福田東吾，畢業於帝國大學工科大學土木科，配合日本國內潮流採用此樣式作為總督官邸之樣式。據尾辻國吉回憶，總督官邸是宮尾麟的設計，[62] 但以當時主要設計為技師，其下有人協助的情況來看，主要設計者可能為福田東吾，宮尾麟可能是協助設計及現場監督。

3. 民政長官官邸

位於石坊街，1900（明治 33）年開工，1901（明治 34）年竣工，工程費 5 萬 9000 餘圓，為磚、石混合構造，二層樓，隔著臺北公園和總督官邸相望，種有鳥松二樹，後藤前民政長官因而將其命名為「鳥松閣」。[63] 和總督官邸皆設有陽臺，應是受到陽臺殖民地樣式的影響。

4. 參事官官舍

參事官官舍於 1901（明治 34）年落成，磚造、兩層樓建築，無陽臺、出簷短，牆面、屋頂單調簡素。

5. 複審法院長官官舍

複審法院長官官舍於 1901（明治 34）年落成，位於複審法院旁，為木造兩層樓建築，主入口位於中央突出部，屋頂有文藝復興樣式山牆，從照片可知屋頂採用日本瓦，應為日治初期的折衷作法，左右兩側有和館，由室內照片可以看到應接間為洋式，設有洋式櫥櫃，反映出當時官僚之生活方式。

6. 臺灣銀行頭取官舍

臺灣銀行頭取官舍為二層樓殖民地陽臺樣式建築，此建築於 1904 年臺灣銀行落成後，連接新營業室，頭取官舍改作為重役室使用，宿舍改移至城南。[64] 依《總督府公文類纂》記載，福田東吾來臺後受臺灣銀行囑託官舍建築事務直到 1901 年。[65] 此建築可能為福田東吾設計，福田東吾雖是土木出身，卻是當時

[61] 黃俊銘著《總督府物語》p. 45，2004 年 6 月，向日葵文化出版。
[62]《改隸以後建築之變遷（一）》《臺灣建築會誌》第 16 輯第 1 號，1944 年。
[63]《臺灣寫真帖》p. 4，臺灣總督府官房文書課，1908 年。
[64]《臺灣日日新報》1902 年 10 月 3 日第 4 版。
[65]《總督府公文類纂》冊號 448，永久保存（追加）第 28 卷第 14 號，1899 年 12 月 25。《總督府公

1-24 民政長官官邸正面,《記念臺灣寫真帖》,
1915 年,臺灣總督府民政部。

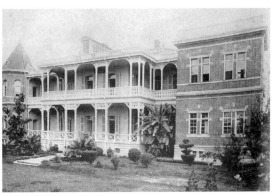

1-25 民政長官官邸側面,《臺灣寫真帖》,1908 年,臺
灣總督官房文書課。

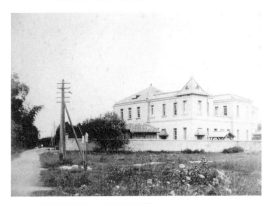

1-26 參事官官舍,藤森研收藏。

1-27 複審法院長官官舍,《臺灣建築會誌》第 13 輯
第 2 號。

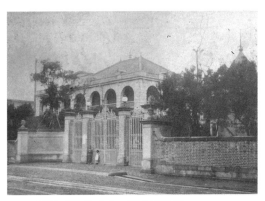

1-28 臺灣銀行頭取官舍,藤森研收藏。

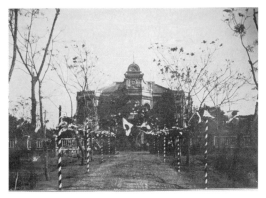

1-29 臺南縣知事官邸,《兒玉總督凱旋歡迎記念
寫真帖》,1906 年,臺灣日日新報社。

土木課當中少數具有建築設計能力者，可推測當時福田東吾應是同時進行總督官邸及頭取官舍的設計。

7. 臺南縣知事官邸

　　1900 年舉行上棟式，由技手明田藤吉設計，為二層樓、磚造、陽臺殖民地樣式建築，特色為正面入口突出，並有巴洛克式的漩渦狀扶壁，有趣的是當時臺南可能在建材取得上不易，也有可能在經費上較困難，官邸所用的磚為較扁的燕尾磚，屋頂材料也不像臺北使用日本瓦或石板瓦，反而使用臺灣傳統紅瓦，所以形成一個奇妙的組合，或許因為是未受正規建築教育的明田藤吉所設計，才表現出混搭的樣貌。

（四）法治設施

　　日治之後，因新舊政權交替，社會動盪，急需設置法治機關，如地方法院、複審法院、刑務所，複審法院採用古典樣式外加木造迴廊，開窗不大，由照片中可以看到約同時期之臺北地方法院、臺中地方法院，更加進化到採用陽臺殖

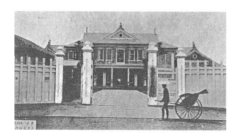

1-30 東京上等裁判所，《明治初期洋風建築》，丸善出版，1930 年。

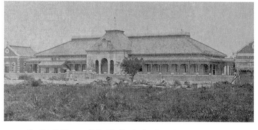

1-31 複審法院，《臺灣土產寫真帖》，1902 年，臺灣週報社發行。

1-32 臺中地方法院，《臺灣寫真帖第一集》，1915 年，臺灣寫真會。

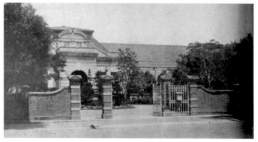

1-33 臺北地方法院，《臺灣寫真帖第一集》，1915 年，臺灣寫真會。

民地樣式，陽臺設有磚造拱圈，主入口立面之古典語彙更加豐富。若和1878（明治11）年落成之東京上等裁判所相比較，東京上等裁判所為近代擬洋風建築，正入口採用日本風山牆，比例上頭重腳輕。20 年後於臺灣興建的法院，則可以看到運用西洋語彙的手法有明顯進步。

1. 複審法院

複審法院南北 85 間（153m）、東西 40 間（72m），為總督府技手八島震設計，雇員長谷川熊吉為助手，自1898（明治31）年 6 月 25 日開工、1899（明治32）年 3 月 30 日完全落成，號稱為臺北最美麗的廳舍。建築採用磚造，中央玄關突出，本館高度自地面至大樑高有 36 尺（約 10.9m），梁間 9 間半（約 17.1m），桁行約 30 間（約 54 m），基地坪數 282 坪，為防止太陽光直射，設有木製外廊 101 坪圍繞四周，其中有院長室、檢察官室等 18 個房間，屋內如十字形，走廊 9 尺（約 2.7m），非常寬闊，另有民事公判庭、刑事公判庭在法院旁，各 30 坪，磚造；其他有磚造倉庫 10 坪、木造附屬建築 138 坪，全為洋風建築並上油漆，和東京日比谷裁判所無異，建築費 11 萬餘圓，由澤井市造興建，木材用日本產檜、杉、栂，完全不用松木，石材取自觀音山。[66]

複審法院屋頂的比例很大，塑造出氣派感，從照片看，屋頂應該已經不再使用日本瓦，而是採用西洋建築中常見的石板瓦，正中間玄關上方加上老虎窗，強調正式入口，這比臺北病院的設計又更加成熟。

2. 臺北監獄

臺灣各監獄最初沿用清朝建築加以修繕，但逃獄事件頻傳，需要改建監獄。總督府從事業公債支出經費 150 萬圓，以改建臺北、臺南、臺中三處監獄。[67]1899 年 8 月總督府聘任司法省兼內務省技師山下啟次郎，囑託其設計臺北、臺南、臺中三大監獄，[68] 其中臺北監獄為臺北縣之大工程，工程總預算 128,185圓。[69]

1900 年因臺北人口漸多，將臺北監獄預定地改至跨古亭庄、大安庄、龍匣口庄之處，由總督府買地興建，採用最新扇面形，中央設看守所，以看守所為中心興建各方向之長方形獄舍，監視三方，作業場、事務室等也成為建築的

[66]《臺灣日日新報》1899 年 4 月 28 日第 2 版、29 日第 3 版。
[67]《臺灣日日新報》1900 年 8 月 24 日第 2 版。
[68]《總督府公文類纂》冊號 449，永久保存（追加）第 29 卷第 36 號，1899 年 9 月 36 日。
[69]《臺灣日日新報》1902 年 8 月 6 日第 2 版。

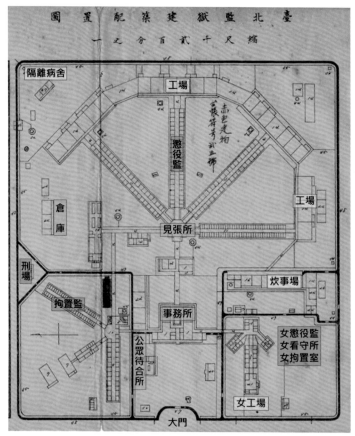

1-34 臺北監獄配置圖，出自《總督府公文類纂》，冊號 11171。

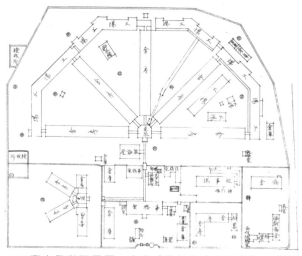

1-35 臺南監獄配置圖，出自《總督府公文類纂》，冊號 11488，1945 年。

中心點，監房總數 241 間。[70] 臺北監獄有製瓦工場，新建工程之屋瓦全出自於此。[71] 變更敷地之後，工程自 1900（明治 33）年 12 月開工，敷地 5 萬 7 千坪中，2 萬 4 千坪劃設於外牆，有外牆（高 15 間）、附屬舍 4 棟、雜居官房 1 棟及磚場，[72] 當局為節省經費，所需磚瓦全由受刑人製造。

臺北監獄於 1904（明治 37）年完工，落成時臺北刑務所號稱是東洋第一的監獄，氣派的監獄甚至還引發當時主計課長峽兼齊對預算激烈的討論。[73] 據記者的實地採訪報導：「臺北監獄為天下有數之大監獄，和東京巢鴨監獄 62,118 坪相比，僅輸 2 千餘坪，但是巢鴨缺乏分房及監房和工場之隔離，並不方便，反之，臺北監獄設備較優，足以誇耀天下。」[74]

在日本統治臺灣尚未穩定的階段，日本於臺北興建如此大規模的監獄，其後又陸續興建臺中、臺南監獄，也反應出統治者內心之矛盾——必須處理接收時出現的大批「匪徒」，但礙於殖民地，又必須以文明的方式處理，結果就出現了主計課長的質疑，「這不是興建了氣派的家嗎？」

由現存的臺北、臺南刑務所之圖面可以清楚地看出，最重要的為懲役監（舍房）及工場區，主入口設置管理單位，前方左右分別設置拘置監和女性舍房。懲役監、拘置監、女性舍房均採用扇形放射狀平面，中央管制。近代監獄注重受刑人之人權，因此提供通風採光良好的居住空間，還設有休憩場、浴室等設備。監獄設置目的不僅在於懲罰，更期待能作為矯正機關，因此於刑務所內設置大量的工場，直接和舍房相連接，使受刑人期滿出獄後，能有一技之長。當時，受刑人製造的磚瓦除了提供臺北刑務所使用之外，也對外販售，[75] 對於正在大興土木的臺北市建築業貢獻不少。

[70]《臺灣日日新報》1900 年 9 月 8 日第 4 版。
[71]《臺灣日日新報》1902 年 2 月 9 日第 2 版。
[72]《臺灣日日新報》1902 年 4 月 25 日第 2 版。
[73]〈改隸以後建築之變遷（一）〉《臺灣建築會誌》第 16 輯第 1 號，1944 年。
[74]《臺灣日日新報》1904 年 7 月 5、6、7、15 日第 5 版。
[75] 以 1900 年 1 月至 11 月為例，臺北刑務所製造內地形瓦總數 5 萬 2 千 350 枚，價錢為地瓦 3 錢 5 厘、袖瓦 7 錢、丸瓦 5 錢、丸八付瓦 14 錢、角巴付瓦 10 錢、親袖瓦 14 錢、冠瓦 7 錢、平瓦 3 錢 5 厘、大鬼瓦 2 圓、中鬼瓦 1 圓、小鬼瓦 40 錢、唐草瓦 14 錢。出自《臺灣日日新報》1900 年 12 月 16 日第 2 版。

（五）交通：臺北停車場

　　清朝時期即設有臺北停車場，日治之後，於 1896（明治 29）年開始有新建計畫，預定佔地數萬餘坪，並比東京第一個車站新橋停車場更加寬闊，預期完成後成為日本第一的停車場。[76]臺北停車場位於縱貫線鐵道及淡水支線之中心，於 1899 年 11 月 16 日開工，1901 年 8 月 24 日舉行移轉及開業式，[77]並配合 28 日的臺灣神社鎮座祭，特於 1901 年 10 月 25 日舉行鐵道開通式，佔地面積有 5 萬餘坪，月臺長有 12 鎖（約 241.39m）。[78]

　　臺北停車場為磚造兩層樓建築，樓下為普通、上、中、下等等候室，內有賣店，特別是婦人的化妝室，樓上為洋式裝修，為貴賓特別等候室，入口前有庭園，設有噴水池，種植本島各種樹木，為小規模公園，作為納涼散步之用，右方車庫相對處為貨物集散場，之外新建出租倉庫五棟，工程費約 16 萬圓，新建工程由久米組、大倉組、村田組分擔。[79]

　　1901 年 10 月 25 日《臺灣日日新報》頭版刊登了鐵道開通式的新聞，隨文刊登了兩張臺北停車場的透視圖，[80]由此圖可以看出臺北停車場的建築特色，為磚石造兩層樓建築，屋頂上並設有避雷針。作為臺北市的門戶，臺北停車場是日治之後的第一棟磚造建築，也是總督府技師野村一郎來臺後的首次重要作品，停車場設計讓野村嶄露頭角，他也在 1904 年取代學長田島穧造接任營繕課課長。

　　臺北停車場為採用紅白相間的磚石混合構造，建築物轉角及開口部以白色轉角石作為裝飾，設計出氣派的停車場建築，這和清朝的用法大有不同。清朝重視機能，停車場僅是供火車停下來後旅客上下車之處，所以看起來像是大型工場，這和受到西方建築影響，將車站建築視為都市玄關的做法不同，車站不僅是上下車處，代表的更是旅客對這城市的第一印象，因此，重要城市無不把車站建築視為都市中的重要公共設施。

[76]《臺灣日日新報》1896 年 8 月 1 日第 2 版。
[77]《臺灣日日新報》1901 年 8 月 16 日第 2 版。
[78]《臺灣日日新報》1899 年 11 月 25 日第 2 版。
[79]《臺灣日日新報》1901 年 3 月 6 日第 2 版、1901 年 3 月 8 日第 3 版。
[80]《臺灣日日新報》1901 年 10 月 25 日第 1 版。

1-36 臺北停車場正立面，《臺灣日日新報》1901
年 10 月 25 日第 1 版。

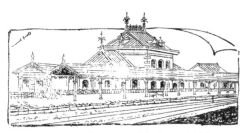

1-37 臺北停車場背立面，《臺灣日日新報》1901
年 10 月 25 日第 1 版。

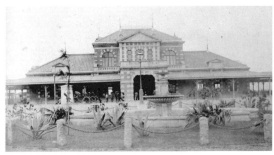

1-38 臺北停車場，前面的噴水池於設置長谷川像時移至
高雄停車場，藤森研收藏。

1-39 清朝興建的臺北停車場，《臺灣日日新
報》1907 年 5 月 1 日第 26 版。

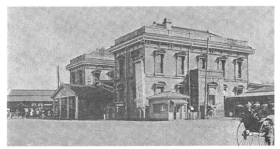

1-40 新橋停車場，日本鐵道的起始點，美國人布里堅斯
設計，1872 年落成，1923 年關東大地震損毀，出自堀
越三郎著《明治初期洋風建築》，丸善出版，1930 年。

1-41 2003 年復原之新橋停車場。

（六）宗教：臺灣神社

日本皇族北白川宮能久親王於接收臺灣時在臺逝世，這是明治政府第一次有皇族在海外因公逝世，北白川宮家提議應該在臺灣設北白川宮神社以資紀念。建議通過後開始在臺選地，有兩種選擇，一是逝世地臺南，另一是政治中心臺北。決定在臺北後，原本定於當時的圓山，之後總督更迭，兒玉總督將基地移至當時需要搭船渡河的劍潭山（現在圓山飯店所在地），並爭取預算興建明治橋以方便參拜，明治橋採用土木技師十川嘉太郎設計的鐵橋，材料採購自美國，完工後，令臺灣人大吃一驚。[81]

臺灣神社特別委託內務省社寺局設計，社寺局將此工作交給帝國大學工科大學伊東忠太教授，並任用剛畢業的武田五一作為助手。因為更換基地，總經費由 7 萬 3214 圓爆增至 29 萬圓，其中橋樑費用就花了 9 萬圓。[82]臺灣神社採用和伊勢神宮相同的神明造，據武田的回憶中，原本伊東忠太是採用較新穎的設計，但在其老師「宮大工」[83]木子清敬之要求下，圖面被改為傳統樣式神明造。[84]

日本近代之前早已發展出各式神社樣式，例如日光東照宮和奈良春日大社，但是臺灣神社卻選擇罕見的神明造，其目的在於和伊勢神宮的脈絡做連結。伊勢神宮供奉的

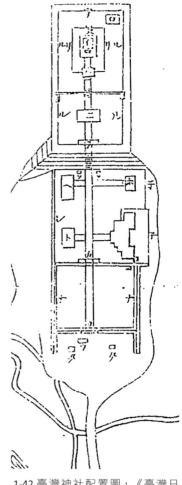

1-42 臺灣神社配置圖，《臺灣日日新報》1901 年 10 月 28 日第 2 版。

[81] 黃士娟著《日治時期臺灣宗教政策下之神社建築》p. 47，中原大學碩士論文，1998 年 7 月。
[82]《臺灣日日新報》1901 年 10 月 28 日第 2 版。
[83] 大工指的是大木匠師，大木匠師中分一般大工及宮大工，一般大工興建一般建築，宮大工因技藝高超，得以興建宮殿、神社寺廟等特殊建築，木子清敬出身著名的宮大工家族，明治之後才得以被延聘至東京大學授課。
[84] 參考《圓山臺灣神社獨木大鼓研究計畫》pp. 1-2-1-4，2006 年 12 月出版，2007 年 11 月修訂，國立臺灣博物館。

1-43 伊勢神宮外宮正殿模型。

1-44 臺灣神社本殿,《臺灣神社寫真帖》,1931 年,
臺灣神社社務所。

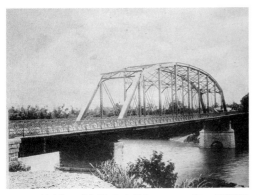

1-45 明治橋,《臺灣寫真帖》,1908 年,臺灣總
督官房文書課。

1-46 臺灣神社,《臺灣神社寫真帖》,1931 年,
臺灣神社社務所。

1-47 伊勢神宮撤下寶物,《臺灣神社寫真帖》,
1931 年,臺灣神社社務所。

1-48 五金設計圖,上面的菊紋為 16 瓣。《總督府
公文類纂》永久保存,冊號 10937,文號 1,1900
年 1 月 1 日。

是日本天皇祖先天照大神，而臺灣神社除了北白川宮之外，也供奉天照大神及造化三神，因此伊勢神宮「式年造替」[85] 所撤下來的寶物也有部分贈與臺灣神社。

　　臺灣神社自日本名古屋聘用大木匠師近藤佐吉等十餘人來臺施工。[86] 神社寺廟因其屋頂造型構造特殊，有專門的匠師負責，特別由著名的原田家第 7 代原田源次郎來臺製作。臺灣神社為其首次的海外工作，之後至大正年間陸續負責海外大連神社（1909 年）、遼陽神社（1911 年）、樺太神社、鐵嶺神社（1915 年）等之屋頂工程。[87] 因應殖民地的陸續開展，日本傳統匠師也隨著統治者腳步向外拓展，這是過去從未有過的經驗。

[85]「式年造替」為過去重要神社的傳統，神社通常固定週期重建，例如伊勢神宮的週期為 20 年，春日大社亦為 20 年，如同生物新陳代謝傳承生命般，透過重建建築，讓神明復甦，也藉此傳承建築技術，所以除了更新生命之外，還具有傳承文化、技術之目的。
[86]《臺灣日日新報》1900 年 5 月 25 日第 2 版。
[87] 原田多加司著《古建築修復に生きる》pp. 97-98，2005 年 3 月，吉川弘文館出版。

第二章

建築技術官僚之體系建立

1902~1908 年

前言

　　日本統治臺灣初期面臨一大問題，即派遣來臺的軍隊中，有相當高比例的軍人因病被送回日本，這樣的狀態嚴重影響其治理臺灣的能力，而且永久兵營的興建計畫因預算問題而延宕，直到 1901 年之後，終於因預算通過得以興建。

　　日本統治臺灣期間，鐵道扮演著重要角色。一開始，鐵道因軍事運輸的需要，由陸軍臨時臺灣鐵道隊負責維護。首任樺山總督宣布興建縱貫線為治臺兩大要務之一。原本民營的鐵道因 1898 年招募資金不順利，而改為官營。1899 年 3 月在民政長官後藤新平主導下，通過臺灣事業公債法，編列 3 千萬圓作為鐵路修築費用，同年 3 月 30 日總督府成立「臨時臺灣鐵道鋪設部」，並收購臺灣鐵道會社之股份及設備，該會社於 10 月 26 日解散。總督府隨即於 11 月正式成立鐵道部，到 1901 年時已經完成臺北經艋舺、樹林、鶯歌到桃園的新路線。

　　於 1901 年鐵道開通之後，雖然在 1902 年至 1904 年期間因日俄戰爭影響，總督府面臨預算最少的狀態，但隨著戰爭勝利，經濟逐漸好轉，進而於 1905 年總督府財政獨立，這全因兒玉總督及後藤民政長官採用殖產興業的政策。總督府在鐵道開通之後，積極地新建鐵道工程，採取南北兩端同時施工的方式。1908 年基隆至打狗全線通車，為臺灣近代交通史上劃時代工程。[1]

　　在此期間，為了在縱貫線全通時舉行盛大慶祝儀式，並藉此邀請各方人士來臺參觀，除了輪船靠岸處，興建作為臺灣玄關的基隆停車場之外，還興建鐵道飯店以讓旅客享有優良的居住品質，且為了都市景觀以及衛生需求，先完成局部的臺北水道工程，一改先前日本人對於臺灣衛生不佳的印象。又花費鉅資興建新起街市場及大稻埕市場，新起街市場甚至使用鐵骨屋架，彰顯臺灣建築技術之進步。此時為了迎接鐵道全通，許多優秀的建築技師、技手陸續來到臺灣，臺灣開始邁入另一時期。

一、建築人才

　　1896 年臺灣從軍政改為民政後，除了引入日本的官僚制度，1896 年公布「臺灣總督府職員官等俸給令」（勅令第 99 號，3 月 31 日公布），比日本多

[1] 戴寶村、蔡承豪著《縱貫環島臺灣鐵道》pp. 38-41，2009 年 11 月，臺灣博物館出版。

了許多例外規定，例如本土規定判任官各級必須滿一年才能增給，但臺灣總督府的情況是，如果判任官從其他官廳再任、轉任，就可以往上升 1 級。判任官在本土達到最高級就無法往上升的情況在臺灣也不受限制，也就是若到臺灣總督府任職的話，是比較容易升遷的。這樣的制度是因為臺灣氣候不良、生活困難，總督府為了確保人才所採用的優遇制度。[2]

表 2-1：1896~1908 年預算和技師人數關係表 [3]

年度	工程費總計（營繕費＋災害費）			土木課技師 [4]	營繕課技師 [5]
1896	1,512,891	1,512,891	0	6	0
1897	1,085,841	1,085,841	0	5	0
1898	1,505,463	993,043	512,419	?	0
1899	1,850,896	1,526,511	324,384	5	0
1900	2,185,354	2,015,090	170,263	9	0
1901	1,202,609	1,099,433	103,176	10	0
1902[6]	874,954	472,932	402,021	8	3
1903	692,586	594,063	98,523	8	5
1904	347,951	259,659	88,292	8	6
1905[7]	534,889	452,303	82,586	8	6
1906	1,092,324	719,918	372,406	8	8
1907	1,121,942	976,176	145,765	7	6
1908	1,333,600	1,303,676	29,924	5	5

　　由上表可以看出，營繕課於 1902 年開始出現於總督府職員錄中。營繕課負責總督府之建築營繕事業，建築終於自土木課分離出來，營繕課也逐漸聘任受過近代建築教育的建築專業者。1902~1904 年因為日俄戰爭，預算減至最低，1905 年之後總督府財政獨立，開始大量建設，1906、1908 年營繕課技師人數甚至還和土木課相同，以下依建築技師之背景分別介紹。

[2] 岡本真希子著《植民地官僚の政治史》pp. 157-159，2008 年，三元社出版。
[3] 〈明治時代の思ひ出　其の一〉《臺灣建築會誌》第 13 輯第 2 號 pp. 89-95，1941 年。《舊植民地人事總覽 臺灣編 2》，1997 年 2 月，日本圖書センター出版。
[4] 1896 年時臨時土木部有技師，其下土木課內是技手。1902 開始設土木局，其下分為土木課及營繕課，土木局局長由原土木課課長長尾半平擔任。此處以明治時期主要單位土木課列之。
[5] 欄位內數字不含囑託，以明治 42 年為例，營繕課技師 6 名，若加上囑託、技手、雇，總人數高達65 人。
[6] 1902-1904 年間因日俄戰爭，預算減至最低。
[7] 自此年度開始臺灣總督府財政獨立。

（一）東京帝國大學建築學科系統 [8]

　　繼小原益知之後，東大建築系畢業來臺的技師如下表所示，可以看出在1900年之後，短短6年之間來了多位優秀的年輕建築技師，並且在此時期，有兩個年度建築技師的人數甚至和土木技師人數相當，臺灣的建築界開始蓬勃發展。

表 2-2：重要總督府技師在臺時間表，整理自《總督府公文類纂》

人名	來臺時間（在臺時間／離臺後工作）	畢業年	營繕課長
田島穧造	1900~1906（6）	1892	1902~1904
野村一郎	1900~1914（14／回日開業）	1895	1904~1914
中榮徹郎	1907~1919（12）	1897	1914~1919
森山松之助	1908~1921（13／回日開業）	1897	
小野木孝治	1902~1907（5／離臺後任滿鐵技師）	1899	
福島克己	1905~1909（4／離臺後任海軍技師）	1899	
近藤十郎	1904~1922（18／回日開業）	1904	

1. 野村一郎

　　生於 1868（明治元）年 11 月 19 日，山口縣周防國吉敷郡吉敷村第 111 番屋敷士族。1895（明治 28）年 7 月自帝國大學工科大學造家學科畢業，隨即接下監督東京鈕糸會社工場等建築的工作，同年 12 月 1 日以陸軍一年志願兵，進入近衛步兵第四中隊。1896（明治 29）年 11 月 30 日兵役滿期除隊，同年 12 月 1 日任陸軍步兵一等軍曹。1897（明治 30）年 1 月之後受諸工事囑託計畫及監督，4 月 2 日任臨時陸軍建築部技師。1898（明治 31）年 12 月 2 日被命為臺灣兵營建築法調查委員。[9] 1900（明治 33）年 9 月任臺灣總督府建築技師，並受囑託鐵道部事務，[10] 11 月 21 日來臺。

　　1901 年落成的臺北停車場即為其設計，接著 1904 年（明治 37）年 1 月 18 日任營繕課長，統轄全島建築事業，並擔任總督府廳舍建築設計審查委員及新

[8] 1873 年開校時稱為「工學寮」，其下設「造家科」，1877 年改為「工部大學校」，1885 年和「東京大學工藝學部」合併稱為「帝國大學工科大學」，1897 年「帝國大學」改名為「東京帝國大學」，1898 年「造家學科」改名為「建築學科」，因本文所提到之畢業年代橫跨帝國大學及東京帝國大學時代，此處使用常用之「東京帝國大學建築學科」名稱。

[9]《總督府公文類纂》冊號 2217，永久保存第 6 卷第 1 號，1914 年 7 月 1 日。

[10]《總督府公文類纂》冊號 574，永久保存（進退追加）第 14 卷第 67 號，1900 年 9 月 19 日。

建工程工事主任、市區計畫委員，其設計的臺灣銀行也於 1904 年落成。1907
年和土木局長同時兼任臺灣總督府廳舍建築設計審查委員。[11]

2. 小野木孝治

　　生於 1874（明治 7）年 3 月，1896（明治 29）年進入帝國大學工科大學造
家學科，在學期間，曾經測繪久能山東照宮唐門及鼓樓、京都二條城遠侍，並
在老師關野貞的主持下製作大阪日本生命保險會社建築圖面，也於東京三井株
式會社建築掛橫河民輔之下研究鐵骨構造。1899（明治 32）年畢業，隨即任
海軍技師、吳鎮守府經理部建築科科員。1900（明治 33）年依願免官，1902（明
治 35）年 1 月受文部省總務局建築課囑託，擔任東京帝國大學工科大學教室建
築工程監督，年手當 6 百圓；同年 10 月來臺擔任建築相關事務囑託，手當每
月 150 圓；[12] 隔年 5 月升為技師，1906（明治 39）年兼任陸軍技師。[13] 1907（明
治 40）年赴南滿洲鐵道株式會社就職後免兼任陸軍技師，[14] 1915（大正 4）年
向總督府提出退官申請。[15] 小野木孝治雖然人在滿鐵，但是仍保有臺灣總督府
技師之職，這是為了讓新成立的滿鐵便於招攬具經驗的優秀人才所設想的特殊
政策。

3. 近藤十郎

近藤十郎，出自《臺
灣日日新報》1923
年 10 月 12 日第 7
版。

　　生於 1877（明治 10）年 4 月 5 日，山口縣吉敷郡山口町大
字八幡馬場町二十四番地平民，1904（明治 37）年畢業於帝國
大學工科大學建築學科，同年 10 月 2 日抵達臺灣，任總督府
土木局建築事務囑託，每月手當 40 圓。[16] 1906（明治 39）年
4 月 11 日任從七位臺灣總督府技師。[17] 近藤十郎除了擔任技師
之外，還曾擔任東門學校校長。[18]

　　1906（明治 39）年著手改建臺北醫院，[19] 建造國語學校、

[11]《臺灣日日新報》1907 年 5 月 17 日第 2 版。
[12]《總督府公文類纂》冊號 798，永久保存（進退追加）第 17 卷第 55 號，1902 年 10 月 29 日。
[13]《總督府公文類纂》冊號 1229，永久保存（進退）第 8 卷第 73 號，1906 年 5 月 28 日。
[14]《總督府公文類纂》冊號 1331，永久保存（進退）第 2 卷第 7 號，1907 年 3 月 16 日。
　《總督府公文類纂》冊號 1330，永久保存（進退）第 1 卷第 61 號，1907 年 2 月 19 日。
[15]《總督府公文類纂》冊號 2450，永久進退（高）第 8 卷第 6 號，1915 年 8 月 1 日。
[16]《總督府公文類纂》冊號 1029，永久保存（進退）第 19 卷第 1 號。
[17]《總督府公文類纂》冊號 1241，永久保存（追加）第 2 卷第 26 號。
[18] 漢文《臺灣日日新報》1906 年 11 月 18 日。
[19] 小林仙次著〈私の病院建築履歷書〉《病院建築》第 18、19 號 p. 34，1973 年 1、4 月。

中學校寄宿舍[20]、第二小學校，[21] 1907（明治 40）年 2 月 22 日著手設計艋舺公學校，[22] 1908（明治 41）年 1 月 26 日其設計的臺灣日日新報社落成，[23] 同年 12 月新起街、大稻埕市場落成，[24] 1908（明治 41）年 4 月任成淵學校[25]校長，[26] 同年設計第三小學與[27]臺北屠獸場。[28]

4. 森山松之助

1869（明治 2）年 8 月 10 日出生於大阪，為平民貴族院議員正四位勳三等森山茂之子。1893（明治 26）年 7 月進入東京帝國大學工科大學造家學科就讀，1898（明治 31）年 7 月畢業，進入大學院，在辰野金吾指導下研究換氣、暖房，1898（明治 31）年 1 月為了學術研究參與第一銀行東京本店新建工程，1899（明治 32）年 7 月任命建築掛員，每月手當 60 圓。1900（明治 33）年 4 月受囑託為東京高等工業學校工業教員養成所講師，手當年額 300 圓，1901（明治 34）年 4 月解除。[29]

森山松之助簽名。

1906 年臺灣總督府為了隔年 3 月東京勸業博覽會所需設置的臺灣館，民政長官祝辰己交由顧問後藤新平處理，後藤委託森山設計，此為森山和臺灣產生關係的開端。[30]

5. 福島克己

1905（明治 38）年被聘為總督府技師高等官 7 等、10 級俸，[31] 1907（明治

[20] 《臺灣日日新報》1906 年 9 月 1 日第 2 版。
[21] 《臺灣日日新報》1906 年 9 月 1 日第 2 版。
[22] 《臺灣日日新報》1907 年 2 月 22 日第 2 版。
[23] 《臺灣日日新報》1908 年 1 月 26 日。
[24] 《臺灣日日新報》1908 年 12 月 22 日第 7 版。
[25] 因南門街之東門學校、石坊街之學習會設施不完備，後藤新平及臺北婦人慈善會及他篤志者贊助，於砲兵隊舊址建築二校，後合而為一，後藤命名為成淵學校，設立者為長尾半平、峽謙齊。
[26] 《漢文臺灣日日新報》1908 年 4 月 28 日。
[27] 《臺灣日日新報》1908 年 10 月 13 日。
[28] 《臺灣日日新報》1908 年 12 月 6 日。
[29] 森山進入帝國大學之前，於明治 16 年 5 月海軍兵學校入學試驗體格不及格，明治 17 年進入東京英語學校入學，19 年退學，明治 19 年 4 月學習院入學，22 年退學，明治 22 年 7 月進入第一高等中學校，7 月預科畢業，26 年本科第二部畢業。《總督府公文類纂》冊號 1238，永久保存（進退）第 17 卷第 12 號。
[30] 《臺灣日日新報》1906 年 11 月 28 日第 2 版。
[31] 《總督府公文類纂》冊號 1128，永久保存（進退）第 12 卷第 50 號，1905 年 9 月 23 日。

40）年轉任鐵道部技師，領 9 級俸，[32] 轉居鐵道部官舍，[33] 於鐵道部任職期間參與鐵道飯店、基隆停車場等重要建築之設計。1909（明治 42）年因病休職，[34] 隨即受囑託為橫須賀海軍經理部技師，領年額 900 圓。[35]

（二）非東京帝國大學建築學科系統

此時期，除了東大建築系畢業生之外，還有特殊人物松ヶ崎萬長與喜多川金吾。松ヶ崎萬長於 1907~1909 年為鐵道部囑託，1921 年離臺。喜多川金吾曾私淑於松ヶ崎萬長、留美，1903 年至 1908 年來臺。

1. 松ヶ崎萬長

松ヶ崎萬長於 1907 年受臺灣總督府鐵道部應聘來臺，代表作為鐵道飯店（1908），之後陸續完成基隆車站及新竹車站（1913）。松ヶ崎的作品不多，即使在日本也僅知有青木周藏別邸（木造）、仙臺七十七銀行本店（已拆）。臺灣的作品是他少數表現出凜凜威風的德國式建築，其設計能力在臺灣得到發揮。

出生於 1858 年，1871 年 12 月隨著岩倉遣歐使節團赴歐，之後進入柏林大學主修建築，14 歲時依孝明天皇遺詔受賜「長麿」，天皇並將甘露寺舊領地京都「松ヶ崎村」給他且以之為家號。

1886 年明治政府設置臨時建築局，首席即為當時剛返國、年紀尚輕的松ヶ崎，第一代建築師妻木賴黃、辰野金吾及片山東熊都是他的下屬。政府在他的推薦下，從柏林請來了安德與布克曼，展開「官廳集中計畫」，這是一個為了表達明治新政府意志而做的首都改造計畫，雖然後來因政治因素而中止。[36] 他還和辰野金吾等人並列為日本建築學會創會會員，從這些事蹟可看出松ヶ崎在當時可說是地位最崇高的建築家。但他卻在來臺灣的兩年前放棄爵位。據白倉好夫回憶，晚年的松ヶ崎潦倒窮困，住在八甲町的小房子，自來水、電陸續被停，營繕課雖有給他補助，但都變成他的酒錢。[37] 1921 年為了參加女兒婚禮從

[32]《總督府公文類纂》冊號 1128，永久保存（進退）第 12 卷第 50 號，1905 年 9 月 23 日。

[33]《建築雜誌》第 347 號，明治 40 年 7 月出版。

[34]《總督府公文類纂》冊號 1552，永久保存（進退）第 10 卷第 11 號，1909 年 10 月 1 日

[35]《總督府公文類纂》冊號 1553，永久保存（進退）第 11 卷第 17 號，1909 年 11 月 1 日。

[36] 藤森照信著〈なぞの出生に反逆した松ヶ崎万長〉《近代日本の異色建築家》，1984 年 8 月，朝日新聞社出版。

[37]〈改隸以後建築之變遷（一）〉《臺灣建築會誌》第 16 輯第 1 號，1944 年，臺灣建築會。

臺灣回東京，隨即於東京過世，結束其波瀾萬丈的一生。

2. 喜多川金吾

　　1868（明治元）年 4 月出生於東京赤坂，為士族，小學畢業後曾向英國人學習英語，之後進入東京物理學校、官立東京工業學校機械科。1891（明治24）年開始向松ヶ崎萬長學習德國建築學，為期兩年，之後設計過許多工場。1897（明治30）年為了研究工場建築赴美，於紐約建築公司擔任製圖工作，1902（明治35）年年底返日，隔年 1903（明治36）年 1 月擔任橫濱 Grand Hotel 建築設計，於民間下田菊次郎事務所工作。[38] 同年 10 月被臺灣總督府任命建築相關事務囑託，薪資由特別事業費新建監獄署支應，每月 70 圓，於 10 月 14 日到任。[39] 1904（明治37）年 4 月又被任命為臺北電氣作業所建築相關事務囑託，每月 45 圓，土木局改支應 30 圓，[40] 1905（明治38）年土木局加為35 圓，每月共有 80 圓，之後因電氣作業所解囑，改為全由土木局支給。1908（明治41）年 4 月提出辭職，賞金百圓。[41] 據尾辻國吉回憶發電所是當時自美國回來的喜多川金吾所設計。[42]

二、重要建築

　　此時期受日俄戰爭（1902~1904 年）影響，許多建設工作陷於停滯狀態，自 1905 年財政獨立之後，才開始蓬勃發展，1907（明治40）年更舉行總督府廳舍競圖。在這時期中重要的建築有各地永久兵營、臺灣銀行臺北支店（1904）、臺北監獄（1904）、各地方廳舍（1905）、第一（龜山）發電所（1905）、赤十字社病院（1905）、彩票局（殖產局博物館）（1908）、臺灣日日新報社（1908）、臺北水道（1908）、新起街市場和大稻埕市場（1908）、鐵道飯店（1908）。

[38] 《總督府公文類纂》冊號 1018，永久保存（進退）第 8 卷第 42 號，1904 年 4 月 30 日。
[39] 《總督府公文類纂》冊號 922，永久保存（進退）第 18 卷第 55 號，1903 年 10 月 14 日。
[40] 《總督府公文類纂》冊號 1018，永久保存（進退）第 8 卷第 42 號，1904 年 4 月 30 日。
[41] 《總督府公文類纂》冊號 1434，永久保存（進退）第 4 卷甲第 21 號，1908 年 4 月 1 日。
[42] 《改隸以後建築之變遷（一）》《臺灣建築會誌》第 16 輯第 1 號，1944 年。

（一）永久兵營

臺灣炎熱多濕的氣候讓來自溫帶的日本人難以適應，日治初期，臺灣尚未完全平定，士兵體魄健康與否，成為國防急切要務，1896（明治 29）年 8 月陸軍省首次提出希冀興建永久兵營建設之議，築城部長石本少將因學識經驗豐富任命為委員，受命巡視南洋各殖民地兵營。[43]

日本建築學會的雜誌《建築雜誌》於 1897 年開始出現有關「熱帶兵營」的討論。1897 年 9 月、12 月刊有〈熱帶地の兵營〉、〈臺灣の兵營建築〉等文探討新加坡、印度、巴達維亞等地兵營的作法，最適合的是印度的例子——兵營周圍設陽臺以遠離光線，陽臺寬度為房間寬的一半，為了通風以百葉窗取代玻璃門，值得臺灣模仿。若用木構造的話，會有白蟻侵襲問題，因此文中建議採用磚石構造。[44]

隔年 1898 年臺灣軍務局組「兵營修築調查委員會」，負責兵營敷地之選定，依防備緩急及編制大小配置疏密，[45] 成員有陸軍幕僚參謀步兵大佐楠瀨幸彥、幕僚附一等軍醫正藤田嗣章、幕僚副官步兵中佐小畑蕃、幕僚參謀步兵少佐澤井直三郎等人。[46]

1899 年兵營草案完成，詳細內容刊登於《建築雜誌》。關於建築計畫部分，規劃一棟兵舍可容納一個中隊，以士兵每人 1.5 坪，一室 34 人計算，窗戶是樓地板面積 1/10（內地兵舍約 1/23），設 10 尺寬的陽臺，避免光線直射；為防暑氣，樓板離地面高約 4 尺多，讓地板下的空氣自由流通。[47] 草案經過石本築城部長、陸軍建築技師瀧大吉實地檢視後進行修正。在材料上，決定不用木造，其認為磚雖較木材高價，但是從建築耐久性來看是較經濟的選擇。[48]

兵營建築預算原為 1 千萬圓，但 1901 年在眾議院中未獲通過，在報紙頭版曾引起評論，文中指出當時臺灣兵營或者簡陋或者沿用民房，對於軍隊教育的軍規養成非常不利，報紙還以對岸福州歐風折衷樣式的模範兵營「福勝營」作為臺灣之比較，以每千人死亡、罹病送返之比例遠高於日本本土之狀況，強

[43]《臺灣日日新報》1902 年 5 月 1 日第 2 版。

[44]《建築雜誌》第 11 輯 129 號，1897 年 9 月，第 11 輯 132 號，1897 年 12 月，日本建築學會出版。

[45]《臺灣日日新報》1902 年 5 月 1 日第 2 版。

[46]《臺灣日日新報》1898 年 4 月 6 日第 2 版。

[47]〈臺灣兵營增築の設計〉《建築雜誌》第 13 輯 148 號，1899 年 4 月，日本建築學會。

[48]〈臺灣兵營建築〉《建築雜誌》第 13 輯 149 號，1899 年 5 月，日本建築學會。

調永久兵營應為陸軍之大事業。[49]

隔年預算再審，終獲無異議通過，分別為 35 年度 30 萬圓、36 年至 38 年度各 50 萬圓、39 年度 60 萬圓，[50] 於 3 月任命永久兵營建築委員，分別為陸軍幕僚參謀長武田秀山、軍醫部長半井英輔、參謀村岡恆利、獸醫部長原八百太郎、計理部長大野賢一郎、副官神田正富、副官志田彪、計官部部員青木精吉、參謀大野豐四、軍醫部部員村山有、陸軍技師福田東吾，武田秀山為兵營建築委員長。[51]

表 2-3：日治初期軍隊每千人中死亡、送返之比例

	死亡	送返	合計	日本本土軍隊死亡
1897（明治 30）年	43.24	76.96	120.20	
1898（明治 31）年	46.57	46.93	93.50	
1899（明治 32）年	34.74	19.56	54.30	
平均	45.55	47.40	88.95	4.10

福田東吾負責主要設計規劃，並於同年 5 月召開第一回、第二回委員會，為追求良好施工品質，由總督府直營工程。[52]

永久兵營一事在日本媒體中造成轟動，出現部分誇大不實報導，因此設計者瀧大吉特別投書至《建築雜誌》，對傳聞提出詳細的說明與澄清。[53]

1. 鐵骨磚造，不用木材

實際是以磚、石興建牆壁，鐵骨屋架架設於上。所謂的鐵骨磚造是指現在新建中的三井合名會社家屋，以鋼骨組立骨架，再包覆石或磚之作法。不用木材是指主要部分避免使用木材。樓板雖用混凝土，但是內部裝修、門窗框等不得不用木材。全文希望改為「混用鋼鐵和磚，主要部分儘量不用木材」。主要部分不用木材的原因是臺灣白蟻侵蝕木材事態嚴重，木造建築

[49] 《臺灣日日新報》1901 年 2 月 22 日第 1 版、1901 年 2 月 24 日第 3 版、1901 年 2 月 27 日第 4 版、1901 年 7 月 14 日第 5 版。

[50] 《臺灣日日新報》1902 年 2 月 9 日第 1 版。

[51] 《臺灣日日新報》1902 年 3 月 29 日第 2 版。

[52] 《臺灣日日新報》1902 年 4 月 17 日第 2 版、1902 年 5 月 13 日第 2 版、1902 年 5 月 30 日第 2 版、1902 年 5 月 31 日第 2 版。

[53] 〈臺灣の兵營建築〉《建築雜誌》第 16 輯 186 號，1902 年 6 月。

壽命不到十四、五年，用此方法是（甲）避免誘導地面濕氣，
（乙）有利消毒，（丙）預防火災，報導中避免吸收大氣中水
分一事是傳聞之誤。

為了防止老鼠棲息，不僅是天花板避免設置空處，地板也高 4 尺乃
至 5 尺，地面覆蓋不滲透質材料，非水泥不可。地板下有無數換氣
孔，地板下是開放的，一開始架高地板是為了方便掃除，又希望不
要有濕氣，所以讓樓板遠離地面。地面覆蓋不滲透質材質是為了避
免濕氣上升，也就是上升之濕氣會先被上面的空氣層遮斷，最後的
防禦是混凝土樓板，依此順序。

2. 各室設置屋脊換氣裝置

此和事實相違悖，右側屋背設置排氣塔，新鮮大氣從側牆上
部氣窗送入。

3. 設置雙重防蚊裝置

刪除雙重比較恰當。縱向走廊和橫向走廊之各入口設雙層網
門，又窗戶等設金屬網部分，事實上是除了營倉等場所之外並
未加設。

4. 頓年式便所

為德語，全國首例，報導指出離地 5、6 尺高設暗室，室內
有軌道，軌道上設有木製桶，上方接有漏斗，登樓梯，不潔物
從漏斗達桶之半部，從軌道運至一定場所連木桶一併燒棄，但
是委員會廢除木桶作法，改以使用陶器製便器，洗滌後可再使
用，這是小池醫務局長的提案。[54] 記事所提一個個燒棄，這是非
常惡疫傳染時才用此法。

臺灣永久兵營採用東南亞常見的陽臺殖民地樣式，因衛生考量而採用架高
地板，以東洋第一為目標，可稱為熱帶模範建築。臺北步兵第一聯隊第一大隊
自 1902（明治 35）年 6 月開工，1903（明治 36）年 12 月完工，報紙的報導
形容兵營猶如一艘大鐵甲軍艦橫行於陸上，最斥虛飾，專適實用，為避免老鼠
隱匿未設天花板，內牆四面，從地板到高 6 尺處全部塗上油漆，經常洗滌擦拭，

[54]《臺灣日日新報》1902 年 5 月 1 日第 2 版。

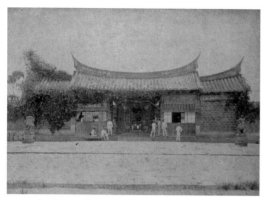

2-1 原步兵第二聯隊，藤森研收藏。

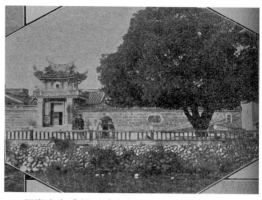

2-2 原臺中憲兵部，《臺灣土產寫真帖》，1902年。

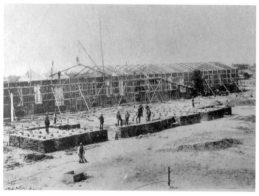

2-3 施工中之臺北永久兵營，《鋼筋混凝土構造物寫真帖》，1914年，高石組。

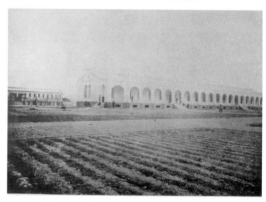

2-4 臺北永久兵營，《鋼筋混凝土構造物寫真帖》，1914年，高石組。

2-5 臺中永久兵營，《臺灣寫真帖》，臺灣總督府官房文書課，1910年。

2-6 臺灣步兵第一聯隊第一大隊，《臺灣風景寫真帖》，1911年。

室內明亮乾淨，讓人神清氣爽。工程由高石組承造，縱 43 間、橫 8 間，坪數 304 坪，高 19 尺 2 寸，屋架為鐵骨、屋面用混凝土葺亞鉛板，樓板高 4 尺，門窗為木材，磚採購自大倉組，[55] 兵營鐵材向大阪鐵工場採購，使用現有材料，以節省時間。[56] 兵舍總坪數 1 萬 7,002 坪、建築物坪數 2,391 坪，工程費 43 萬 9,263 圓。[57]

在第一座永久兵營完工後，其他如山砲第一中隊於 1905（明治 38）年 9 月開工，1907（明治 40）年 3 月完工；臺中步兵第一、第三聯隊於 1903（明治 36）年 10 月開工，1907（明治 40）年 3 月完工；臺南步兵第二聯隊於 1903（明治 36）年 8 月開工，1907（明治 40）年 3 月完工。[58]

永久兵營之議自 1896（明治 29）年提出之後，歷經調查、研究、規劃，以及預算的審查，終於在 1902（明治 35）年得以開工，1907（明治 40）年完工，歷時 11 年才告完成。永久兵營成為臺灣首先使用先進技術、材料，最注重衛生的建築，由此可見臺灣總督府的企圖心，日本殖民地經營雖然晚於英法各國，但卻立下以此作為東亞其他各國模範兵營的遠大目標。

（二）地方廳舍：宜蘭、新竹、苗栗、南投、斗六、阿緱廳舍

1902 年兒玉總督巡視南部地方，發現支廳舍有的是租借，有的是腐朽不堪，工作環境簡陋不僅對於職務上造成困難，也有損地方行政的威信，關係到統治權威的消長，特別是樞要地點，因此決定補助經費逐漸新建，以期讓臺灣人對日本的統治心悅誠服，此為地方治理考量的手段。[59]

《臺灣日日新報》報導：「過去支廳派出所、學校使用古廟破屋，地方官吏住在如豬舍般的宿舍，要和土匪相戰，也要和惡疫相戰，如何維持治安、教育兒童呢？看看本島中流以上生活，本島民眾看了統治者和被統治者之狀態，要如何保持政府威令、官吏之威嚴？」因此，各地在總督府支持下陸續改建，完成後，報導云：「紅磚造、西洋風建築的支廳聳立在斬竹編茅的民房之間，表現出地方行政之進步。」[60] 可見統治者透

[55] 《臺灣日日新報》1903 年 8 月 23 日第 2 版。
[56] 《臺灣日日新報》1902 年 10 月 2 日第 2 版。
[57] 《臺灣日日新報》1903 年 12 月 17 日第 2 版、1904 年 8 月 16 日第 5 版、1904 年 8 月 17 日第 5 版。
[58] 《臺灣寫真帖》p. 15，臺灣總督府官房文書課，1908 年。
[59] 《臺灣日日新報》1902 年 8 月 17 日第 2 版。
[60] 《臺灣日日新報》1904 年 6 月 12 日第 2 版。

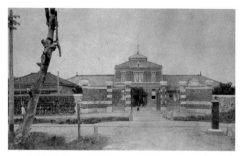

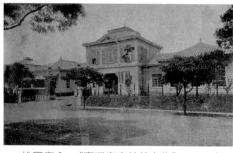

2-7 宜蘭廳舍，《臺灣寫真帖》，1908年，臺灣總督官房文書課。

2-8 桃園廳舍，《臺灣寫真帖第七集》，1915年，臺灣寫真會。

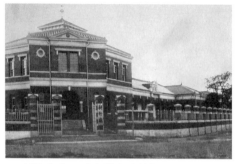

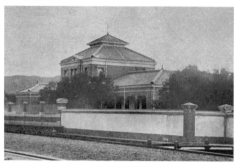

2-9 新竹廳舍，《臺灣寫真帖》，1908年，臺灣總督官房文書課。

2-10 苗栗廳舍，《臺灣寫真帖》，1908年，臺灣總督官房文書課。

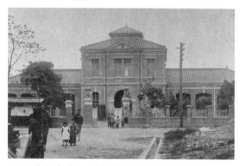

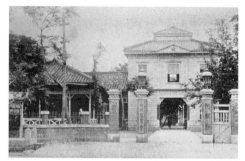

2-11 斗六廳舍，《臺灣寫真帖第一集》，1915年，臺灣寫真會。

2-12 阿緱廳舍，《南部臺灣寫真帖》，1914年，臺灣繪葉書會發行。

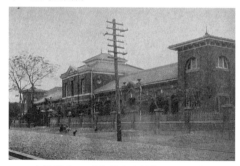

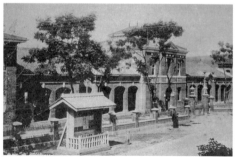

2-13 南投廳舍，《臺灣寫真帖》，1915年。

2-14 南投廳舍，《臺灣寫真帖》，1908年，臺灣總督官房文書課。

過採用西洋樣式的新建廳舍，建立地方政府之威信，並作為時代進步的象徵。

　　在 1905 年新建廳舍中有宜蘭、新竹、苗栗、南投、斗六廳舍，均為磚造。據尾辻國吉回憶，應是小野木孝治所設計，[61] 但從立面設計來看，和小野木日後的作品相比較，設計風格差異頗大，從比例關係來看，屋簷過短，中央兩層樓部分和兩側建築之比例關係不佳，或許是因為要在短時間內興建多棟廳舍的結果。

　　有趣的是，同樣的樣式多數採用紅磚造，但桃園廳舍卻使用雨淋板構造，可見小野木可能只設計形式，至於構造方式則由各地方依財力自行決定。

　　地方廳舍的興建方式，以新竹廳為例，由地方人民寄附 3 萬圓，獲總督府同意，以原廳舍舊址重建。[62] 新竹廳舍和其他廳舍不同之處，在於它設於轉角，中央兩層樓為主入口，往兩側延伸。其他廳舍多設於道路一側，造型亦為中央兩層樓。兩翼為一層樓、有拱圈陽臺，正面屋頂有三角形山牆、雙層屋頂以強調正面的莊嚴，此時期的廳舍已經不再使用木造，改採磚造，屋頂用日本瓦，立面簡潔無裝飾，設有陽臺防日曬。

（三）電力、水道設施

1. 第一發電所（龜山）

　　電力、水道為城市進步的必要基礎設施，據總督府技師高橋辰次郎回憶，臺灣因河流湍急，適合水力發電，以供給電燈、電扇的用電。由於臺灣為熱帶

2-15 第一發電所，《臺灣寫真帖》，1908 年，臺灣總督官房文書課。

2-16 古亭庄配電所，《臺灣寫真帖》，1908 年，臺灣總督官房文書課。

2-17 新公園變電所，《臺灣建築會誌》第 13 輯第 2 號，1941 年。

[61]〈明治時代の思ひ出　其の一〉《臺灣建築會誌》第 13 輯第 2 號 pp. 89-95，1941 年。
[62]《漢文臺灣日日新報》1905 年 8 月 11 日第 8 版。

地區，此為迫切需要，原本預定由民間經營，但因不順利，改由總督府經營，於 1903（明治 36）年 11 月設置臺北電氣作業所，開始以供應電燈、電扇為目的之工程。首先於龜山設置第一發電所，利用新店溪支流南勢溪之水位落差，送至古亭庄配電所，配電給城內、艋舺、大稻埕三市街。

據尾辻國吉回憶，發電所由當時自美國回來的喜多川金吾設計，[63] 工程發包時最低價入札的久米組以預算有誤謝絕承做，總督府希望以第一、二名之間的價錢由澤井組承做，進行交涉，最後澤井組願意減至 58 萬圓，結果是以預算額 56 萬 5 千圓簽約，超額部分留至下次施工，連結臺北、烏來溫泉間之輕鐵工程（原本計畫由土倉家敷設，改為總督府敷設）也委由澤井組承做，此為當時僅次於大稻埕護岸工程的大工程。[64]

工程由 1903（明治 36）年 12 月開工、1905（明治 38）年 7 月完工， 8 月開始營運，同月 17 日古亭庄配電所開始送電，25 日開始城內、艋舺、大稻埕試驗點燈，9 月 11 日正式送電點燈，花費 57 萬 5 百餘圓。[65]

同年完工的古亭庄配電所（第二發電所完工後，改為變壓所）和新公園變電所則為小野木設計，高崎製圖，磚造一層樓建築。[66] 古亭庄配電所設計風格簡潔，而在第一發電所施工期間，喜多川金吾恰於 1904（明治 37）年 4 月被任命為臺北電氣作業所建築相關事務囑託，[67] 因此可證明如尾辻回憶發電所建築可能為善於工場建築的喜多川金吾所設計。

2. 臺北水道唧筒室

日治之後，因為衛生問題威脅統治者健康，總督府開始規劃基隆、淡水、臺北水道，淡水水道由丹麥電信工程師韓生（E. Hansen）與技師牧野實設計，基隆、臺北水道由爸爾登（William Kinninmond Burton）設計。爸爾登在調查之後，於 1896（明治 29）年向臺灣總督府提出「臺北給水工事設計報告書」，但因總督府財政窘困，直至 1907（明治 40）年，營繕費逐漸增加，才通過總預算 180 餘萬的臺北市水道工程建設費，於同年 5 月設臨時水道課，[68] 7 月 18

63 《改隸以後建築之變遷（一）》《臺灣建築會誌》第 16 輯第 1 號，1944 年。
64 《臺灣日日新報》1907 年 5 月 16 日第 4 版。
65 《臺灣日日新報》1910 年 5 月 1 日第 3 版、1910 年 5 月 3 日第 3 版。
66 〈明治時代の思ひ出 其の一〉《臺灣建築會誌》第 13 輯第 2 號 pp. 89-95，1941 年。
67 《總督府公文類纂》冊號 1018，永久保存（進退）第 8 卷第 42 號，1904 年 4 月 30 日。
68 《臺灣日日新報》1907 年 5 月 3 日第 2 版。

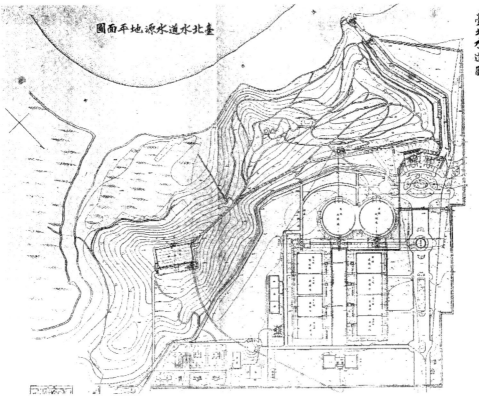

2-18 臺北水道配置圖，《臺灣水道誌圖譜》，1918 年，臺灣總督府民政部土木局。

2-19 臺北水道唧筒室，《臺灣水道誌》，1918 年，臺灣總督府民政部土木局。

47

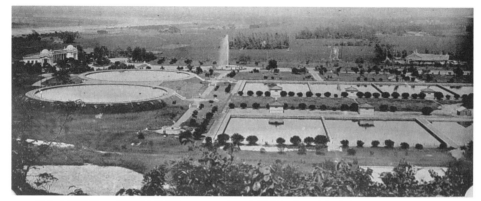

2-20 臺北水道鳥瞰，《臺灣水道誌》，1918 年，臺灣總督府民政部土木局。

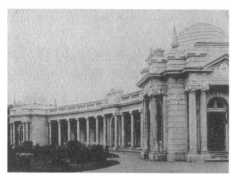

2-21 臺北水道唧筒室，《臺灣寫真帖》，1921 年，臺灣日日新報社。

2-22 臺北水道唧筒室外觀。

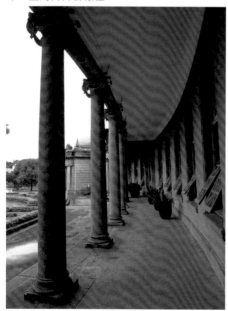

2-23 臺北水道唧筒室迴廊柱列。

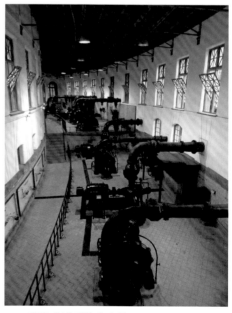

2-24 臺北水道唧筒室室內。

日開工，1909（明治 42）年 4 月臺北市開始一般給水，7 月全部竣工。[69] 唧筒室由澤井組承造，金額為 4 萬圓。[70]

關於水源地中之唧筒室功能，以唧筒引淡水河，吸上唧筒井，送水於沉澱井，自沉澱井自然流下，以內徑 20 吋鐵管 2 條送水於沉澱池，沉澱池有 2，各池內置機械，以水面以下 1 至 1.5 呎最清之水，送於本池附屬井，調和送水量使之適度送水於過濾池。[71] 唧筒室內分上下，下方唧筒在於吸上溪水並送至沉澱池，上方唧筒自沉澱池流至過濾池，並送上山上淨水池，為了趕上 1908（明治 41）年 10 月全通式時使用，上、下唧筒都先進行測試，[72] 唧筒室兩側並設有事務室。[73]

配合「始政記念祭」，啟用總督官邸和臺北公園的噴水設施，並提供鐵道全通式時總督官邸及鐵道飯店用水，因此取入口、唧筒室、各一座沉澱池、過濾池及淨水池於 1908 年 6 月優先完工。除了提供乾淨飲用水之外，在市區街廓的四角利用水道管線設消防栓，以達到都市防災之目的。[74]

臺北水道中最引人矚目的是唧筒室及其前面的庭園。唧筒室為總督府技師森山松之助的作品，[75] 雖不過為一間機房，卻特別花費心思採用具有柱列的扇形平面及歷史樣式的設計；在材料上，兩側穹窿頂採用鋼筋混凝土造，屋架為鋼骨造，柱頭的裝飾性強烈。

高橋辰次郎於《臺灣日日新報》上發表關於臺北水道之文章中，其認為水源地雖然說不上美觀，但是作為市民飲用水，設備清潔為優先考量，所以世界各國都特別花費經費興建唧筒室，這是因為此為送水進入口中的起點，就人類的觀感上，從美麗的建築中流出的水被視為較為清潔，以此做當然的連結。所以臺北水道工程除了實用之外，也考慮美觀問題，高橋的文章說明了唧筒室採用特殊設計的原因。[76]

[69] 參考呂哲奇著《日治時期臺灣衛生工程顧問技師爸爾登對臺灣城市近代化影響之研究》pp. 149-153，1999 年 1 月，中原大學建築研究所碩士論文。
[70]《臺灣日日新報》1908 年 9 月 13 日第 3 版。
[71]《臺灣日日新報》1907 年 7 月 23 日第 3 版。
[72]《臺灣日日新報》1908 年 10 月 9 日第 2 版。
[73]《臺灣日日新報》1908 年 10 月 20 日第 2 版。
[74]《臺灣日日新報》1907 年 10 月 22 日第 2 版。
[75]〈明治時代の思ひ出　其の二〉《臺灣建築會誌》第 13 輯第 5 號 pp. 375-381，1941 年。
[76]《臺灣日日新報》1907 年 10 月 24 日第 2 版。

(四）金融設施

1. 臺灣銀行

臺灣銀行營業事務所 1903 年 9 月開工，1904 年 2 月 1 日完工，為總督府技師野村一郎設計，除了金庫及倉庫之外，還有頭取官舍洋館之局部修建，均採德國風，工程費 20 萬圓。

報導記載「營業事務所重用木材，雖無燦爛奪目之美，但壯麗清雅，足為本島建造物中之偉觀。」自地板到天花板有 16 尺高，為廣闊大事務室，建坪 335 坪，自事務室沿著迴廊到應接室，通於洋館重役室及事務室。

金庫的構造為磚和鋼筋混凝土，堅牢無比，內分銀票、金票庫及龍銀庫，地下深 9 尺的鋼筋混凝土及磚造，外牆厚 5 尺 1 寸的雙層磚牆，內部設有空氣流通的通路，且加上鋼鐵，又天花板上架有 24 吋的鋼樑，屋頂為 12 吋 I 形鋼樑組成山形，上面用磚、混凝土，入口門扇為東京竹內金庫店新製雙層門，厚 5 尺 1 寸，從金庫通事務室有一條軌道，方便運送銀圓。[77] 金庫號稱可以防濕、防風、防火及預防白蟻，以保管重要財產。[78] 當時如此慎重的金庫設備除了日本銀行之外，就只有臺灣銀行了。[79]

臺灣銀行是木造一層樓，屋頂為馬薩式、石版及銅版葺，牆壁貼瓦片然後塗灰泥、上防水漆，雖是木造，但野村企圖要表現出像銀行的建築，透過種種方式處理讓外觀看起來像是石造並且未受蟻害，直至 1939（昭和 14）年新行舍落成後才拆除。[80]

2. 彩票局（博物館、圖書館）

1906（明治 39）年開始著手興建彩票局，但於隔年中止計畫，轉為殖產局博物館之用，由總督府技師近藤十郎設計，[81] 花費 12 萬 5 千圓。[82] 1908（明治 41）年配合鐵道開通式，於 10 月 23 日閑院宮蒞臨後紀念開館， 分為 12 室陳列，介紹本島動、植、鑛物及歷史、農業、林業等。大廣間原本是彩票局轉球抽籤時，讓樓上樓下的人可以聚集觀看，開館時改為博物館使用，大廣間改放

[77] 《臺灣日日新報》1904 年 1 月 28 日第 3 版。
[78] 《臺灣日日新報》1904 年 2 月 13 日第 3 版。
[79] 《臺灣日日新報》1903 年 5 月 26 日第 3 版。
[80] 〈明治時代の思ひ出　其の一〉《臺灣建築會誌》第 13 輯第 2 號 pp. 89-95，1941 年。
[81] 〈明治時代の思ひ出　其の一〉《臺灣建築會誌》第 13 輯第 2 號 pp. 89-95，1941 年。
[82] 《臺灣寫真帖》，1908 年，臺灣總督官房文書課。

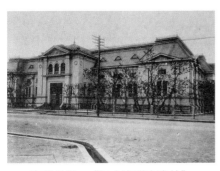

2-25 臺灣銀行，《記念臺灣寫真帖》，1915 年，臺灣總督府民政部。

2-26 臺灣銀行營業室，《記念臺灣寫真帖》，1915 年，臺灣總督府民政部。

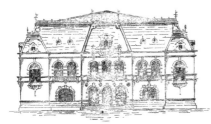

2-27 彩票局立面，《臺灣日日新報》1907 年 2 月 2 日第 2 版。

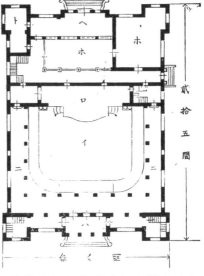

籤抽（ハ）臺籤抽（ロ）場籤抽（イ）
票彩（ホ）敷樓場籤抽（ニ）關支場
（ト）關支局票彩（ヘ）所務事局
所控民人

2-29 彩票局平面圖，《臺灣日日新報》1907 年 2 月 2 日第 3 版。

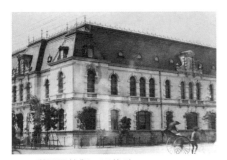

2-28 彩票局外觀，明信片。

2-30 總督府圖書館室內，《臺灣寫真帖第一集》，1915 年，臺灣寫真會。

樟腦、4 尺高燈塔模型、生蕃山模型、鹽田模型等。[83] 這棟建築於 1915（大正4）年總督府博物館落成之後改為總督府圖書館使用，直至 1945 年被空襲炸毀為止。

（五）市場

1. 臺南西市場

　　臺灣最早興建的磚造新式市場為臺南西市場，於 1905（明治 38）年落成，佔地 3 千坪、建築地坪 182 坪，東西長 250 步[84]、南北寬 200 步，工程費 3 萬圓，加上其他共 5 萬圓，其中 5 千圓來自公共衛生費，其餘費用於 6 年間償還。完工後，規定買賣一律在市場內，此因衛生而實施的約束令，開臺灣之先例。攤商擔魚菜於大道叫賣時，警察得以街道規則處罰之，若不入市場者，則不能自由行商。[85]

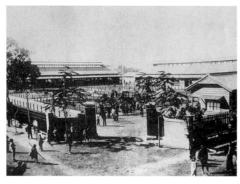

2-31 臺南西門外市場，1905 年落成，號稱全臺最大，《臺灣寫真帖》，1908 年，臺灣總督官房文書課。

2-32 第二代臺南西市場，1905 年落成之市場於 1910 年暴風雨中倒塌，因而改建。《臺灣寫真帖第一集》，1915 年，臺灣寫真會。

2. 新起街市場、大稻埕市場

　　臺南市場落成之後，臺灣各地陸續興建市場，有 1906 年嘉義市場、1908 年的南投市場等。[86] 但身為首善之都的臺北反而還沒有新式市場。

[83] 《臺灣日日新報》1908 年 10 月 22 日第 5 版。
[84] 1 步約 1.818 m。
[85] 《臺灣日日新報》1905 年 7 月 29 日第 4 版、9 月 7 日第 3 版、9 月 27 日第 4 版。
[86] 《臺灣日日新報》1906 年 8 月 4 日第 4 版、1907 年 3 月 2 日第 3 版、1908 年 7 月 24 日第 3 版。

《臺灣日日新報》屢次報導市場問題。新起街市場設立之初，是為了避免不潔淨以及方便買賣，[87] 加上新起街的蔬菜市場倒塌，造成重傷 2 名、輕傷 10 名，[88] 市場問題屢次被提出討論。臺北為全島之中樞，且為總督府所在，市區街衢整齊、道路擴大、公園略就其緒、有電話、電燈，交通、衛生設備，比內地還進步，令人大吃一驚，但是一進入魚菜市場，沒有不嗤之以鼻的。

當時臺北有三座市場，中央市場在艋舺街祖師廟旁，一座在龍山寺附近，一座在大稻埕日新街，雖各繁盛，尤其艋舺市場為內地人民亟需之地，但凡日用之魚肉蔬菜皆來自於此，但污物縱橫、青蠅群集，無論就公共衛生的角度，或自臺北市的城市觀感來看，改良刻不容緩。歐美諸國的都會，最重視市場，當時臺灣本島除臺北之外，臺南市場之大規模、整潔，足堪為全島之模範者，其他如斗六、鹿港、淡水、基隆，其程度雖差，仍較臺北良好。[89]

佐藤前臺北廳長曾經設計兩案，但後來去滿洲，加藤廳長就任後採用前廳長設計的第二案，在西門外街和大稻埕媽祖宮街新建兩處，由野村、近藤兩技師擔任設計。[90]

新起街、大稻埕市場以西門大橢圓形圓環西南端為入口，東西有 65 間、南北有 50 間，由門口而入，有直徑 12 間之八角形建築，可以容納 12 間的乾物店，由此八角形之西側，興建蔬菜肉店 56 軒、十字形平面，以 4 坪為一單位，更分為四，南北寬 8 間、長 25 間。[91] 新起街工程自 4 月開始，3 月著手遷移基地內之墳墓，有祠之墳墓 1,159 個，無祠者約千百個，由臺北廳改葬於營頂內埔庄之共同墓地。[92]

新市場為近藤十郎巡遊香港、新加坡，蒐集各國市場的優點之後所做的設計，希望成為本島市場之模範，完成後可以先作為臺北廳共進會會場使用。[93]

八角樓樓下設定以陶器、五金、玻璃器具、雜貨、菓子類商鋪為主，[94] 1908 年 12 月 20 日開場，報導「賣菜者不用再於市內浪費時間兜售，對於

[87] 《臺灣日日新報》1897 年 11 月 30 日第 2 版。
[88] 《臺灣日日新報》1898 年 8 月 2 日第 2 版
[89] 《漢文臺灣日日新報》1906 年 8 月 19 日。
[90] 《臺灣日日新報》1906 年 11 月 15 日第 7 版。
[91] 《漢文臺灣日日新報》1908 年 3 月 26 日第 2 版。
[92] 《漢文臺灣日日新報》1908 年 3 月 29 日第 2 版。
[93] 《漢文臺灣日日新報》1908 年 4 月 18 日第 2 版。
[94] 《臺灣日日新報》1908 年 12 月 13 日第 7 版。

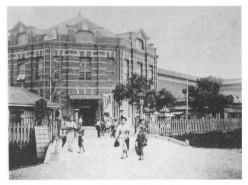

2-33 新起街市場，《記念臺灣寫真帖》，1915 年，臺灣總督府民政部。

2-34 舊大稻埕市場，《記念臺灣寫真帖》，1915 年，臺灣總督府民政部。

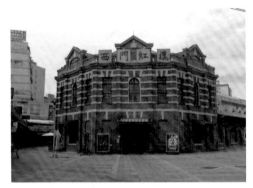

2-35 新起街市場外觀。

2-36 新起街市場二樓室內。

2-37 新起街市場室內鐵骨屋架。

買菜者也可以節省時間一次買齊，過去本島人販賣者的髒手常以柱子、牆壁擦手，現在變得乾淨漂亮了。」[95] 顯示統治者試圖以新式市場改變臺灣人的衛生習慣。

新起街市場為磚造兩層樓建築一棟和平房十字形一棟和木造平房及廁所、正後門、圍牆等，八角形建築 129 坪 4 合 3 勺、十字形 461 坪 7 合 3 才、木造飲食店 40 坪、磚造廁所兩處 24 坪、正門 1、裏門 1、通用門 2，工程費 88,970 圓、土地買收費 14,711 圓 13 錢 5 厘、家屋移轉費 12,788 圓 85 錢、墳墓拆除費 1,644 圓 55 錢、八角形二樓隔間費 945 圓、樹木植栽費 407 圓 82 錢、水道敷設費 2,359 圓、冷凍庫機械費 3,600 圓、工程監督費 350 圓，總計 127,576 圓 39 錢 5 厘，預算還剩 3,109 圓 90 錢 5 厘，[96] 並於 1911 年舉辦臺北稻荷神社鎮座式。[97]

大稻埕市場位於蘆竹腳街，磚造平房 309 餘坪一棟、木造飲食店 150 坪一棟、廁所磚造二處 24 坪、木造事務所 11 餘坪一棟、表門一、通用門三。工程費 49,450 圓、土地買收費及移轉費 37,652.77 圓、水道敷設費 293 餘圓、工事監督費 350 圓、整地費 548 圓、植樹費 454 餘圓，共計 90,548 餘圓，超過預算一萬餘圓，落成後自 10 月 18 日起一個月期間作為臺北廳物產共進會場地，工事設計及監督為野村、近藤技師，臺北廳入江技手作為助手，由澤井市造承造。[98]

新起街市場、大稻埕市場完成後成為日本模範市場，東京市於此之後準備以 130 萬圓經費建設大市場，還曾經拜訪臺北廳請教關於兩市場建設費、維持費、販賣種類、市場費及市場相關規則，可見這兩座市場非常受到矚目。[99]

[95] 《臺灣日日新報》1908 年 12 月 20 日第 7 版。
[96] 《臺灣日日新報》1908 年 12 月 22 日第 7 版。
[97] 《臺灣日日新報》1911 年 6 月 25 日第 7 版。
[98] 《臺灣日日新報》1908 年 12 月 22 日第 7 版。
[99] 《臺灣日日新報》1909 年 4 月 11 日第 7 版。

（六）學校：第二小學校

　　1902 年度開始實施臺灣小學校令，自此臺灣小學校和日本小學校無異。[100]
隔年臺北第二高等尋常小學校原本使用國語學校附屬校舍，但該校舍改為國語
學校中學部使用，小學校因此遷移至臺北農事試驗場。[101]

2-38 第二小學校，《臺灣寫真帖》，1908 年，
臺灣總督官房文書課。

2-40 小學校配置圖，加框者為「丙二」，〈小
學校校舍の配置法〉《臺灣教育會誌》第 57
號 pp. 4-10，1906 年。

2-39 國語學校教室及寄宿舍新建，《總督府公文類纂》
15 年保存，冊號 5103，文號 39，野村一郎設計，荒
木榮一製圖。1908 年 1 月。

2-41 第二小學校配置圖，《總督府公文類纂》，冊號
10531，文號 2。

[100] 《臺灣日日新報》1902 年 4 月 6 日第 2 版。
[101] 《臺灣日日新報》1903 年 1 月 17 日第 2 版。

　　第二小學校（後來的城東小學校、旭小學校，現在東門國小）由總督府技師近藤十郎設計，為其在臺所設計的第一座小學校，1906 年落成時是當時全臺最新穎的小學建築，足以作為其他學校模範。校地位於東門外，避開市街的雜鬧，西有總督官邸、北有赤十字醫院、南有永久兵營、東有開闊田園，冬季風雖強，但是夏天涼爽，空氣得以清潔。[102]

　　第二小學校為木造一層樓建築，正面本館為洋式，屋頂為亞鉛版葺，簷高 17 尺 5 寸，面積為 202 坪，教室有兩棟，屋頂為雙坡水、日本瓦，20 坪大小的有 12 間，18 坪大小的 4 間，走廊寬 1 間（約 1.8m），兩棟教室間有 33 間（約 59.4m）距離，這樣的格局在日本也很少見。除了教室之外，設有講堂、理科教室、裁縫室、職員室、室內體操場、校長官舍、廚房、廁所等。[103]

　　校舍由堀內商會承建，建坪 559.5 坪，工程費 47,600 餘圓。3 尺高的磚造土臺上先架設鋼筋混凝土樓板，上面為木構造，牆壁上加斜撐，以避免地震、暴風，教室教室天花板一般 12 尺高（約 3.6m），此校為 13 尺（約 3.9m），開設大面窗戶以讓大量光線射入。

　　在興建第二小學校時，近藤即以此作為未來小學校範本在思考設計，並於《臺灣教育會誌》上發表他對於小學校配置的想法，舉列文明各國的學校配置分為「講堂式」及「走廊式」兩類，前者以講堂為中心，周圍配置教室，可以直接從講堂進入教室，講堂可作為學生聚集之處或是室內體操場；走廊式則是各教室一側附有走廊，以走廊聯繫各教室。日本屬於後者，然而前者以中央講堂兼走廊的作法，面積會比走廊式少，適用於基地狹小之處。

　　另外，講堂的窗僅能開一側，所以難免通風不良，反之，走廊式的話，需要寬闊的基地，但是通風、採光遠比講堂式來得好，如果把各教室呈直線排列的話，教室數量多時，各棟呈同一方向並列，依方位配置的話，可選擇需要的方向。

　　講堂式適合溫帶，走廊式適合熱帶，這是因為講堂式的暖氣設備比走廊式容易設置。熱帶地方為避免太陽直射，所以走廊設於南側；日本自古以來有設緣側的習慣，加上多地震，所以走廊式較適合日本。另一方面，學校重視衛生，學校重於衛生的程度僅次於醫院建築，因此學校教室配置方式和病房一樣採用走廊式。

[102]《臺灣日日新報》1906 年 10 月 19 日第 2 版。
[103]《總督府公文類纂》冊號 1308，永久保存第 1 號，1907 年 3 月 9 日。

至於教室、講堂、教師室之組合配置又該如何？他認為教室是學校最重要的空間，所以必須先決定教室的方向。日本將走廊設於教室的北邊，主要是為採光，但是臺灣要避免暑氣，所以教室的長軸應採東西向，如果無法採用東西向的話，至少長軸要採東南、西北向，將走廊設在西南側。從管理上來看，教師室應位於全校重要之處，並且可以看到運動場，且接近玄關以方便來訪者；講堂是全校學生精神所在，必須位於神聖重要之處，最好放在中央，並依上述條件設計出 9 種配置圖，以容納男生 300 人、女生 300 人的小學校作範本。[104]

第二小學校採用的是「丙二」的配置變形，為日字形，前面為教師室、理科教室，中央玄關進入後分左右兩側，以廊道連接左右兩棟教室，中央玄關面對的是講堂，講堂設於中間，教室尾端連接至室內體操場。

（七）醫學校與實習病院

總督府醫學校的前身為臺北醫院之附屬醫學講習所，於 1897（明治 30）年成立；1899（明治 32）年 4 月依學制創立，以養成本島人醫師及研究熱帶醫學為目的，校舍設於東門外閑靜之地；赤十字病院作為醫學校實習病院，創設於 1904（明治 37）年 10 月。[105]

1. 總督府醫學校

設立總督府醫學校當時，總督府考察英國殖民地新加坡的醫學校作法，發現和臺灣不同之處為新加坡是依人民請願，以寄附金設立。1904 年 4 月中國人及其他亞洲人代表將請願書交給知事，希望設立醫學校，讓中國人、土人間有開業醫師，於是 10 月設立及維持方法出來後，委員開始募款，共得 80 萬弗，設臨時校舍，有學生 42 人，臨床實驗則在附近官立病院。[106]

總督府醫學校設立之初，借用赤十字病院上課，1906 年開始興建兩棟建築，設生理、衛生、細菌、化學相關教室、實驗室，完全為磚造，位於赤十字醫院南側，合計 9 萬圓。[107] 總督府並和爪哇、新加坡相比較：殖民地醫學校中最先創立的是爪哇內國醫學校，1906 年至 1907 年之預算約 85,000 圓，學生有 200 人，內容不詳。新加坡以募款設立醫學校，設備尚未完備，學生僅有 42 人。

[104] 近藤十郎著〈小學校校舍の配置法〉《臺灣教育會誌》第 57 號 pp. 4-10，1906 年。
[105]《臺灣拓殖畫帖》，1918 年，臺灣拓殖畫帖刊行會。
[106]《臺灣日日新報》1906 年 8 月 28 日第 2 版。
[107]《臺灣日日新報》1906 年 8 月 29 日第 2 版。

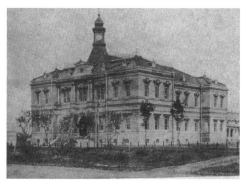

2-42 赤十字社臺灣支部病院正面,《臺灣建築會誌》第 13 輯第 2 號,1941 年。

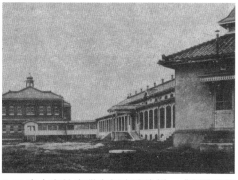

2-43 赤十字社臺灣支部病院後側,《臺灣建築會誌》第 13 輯第 2 號,1941 年。

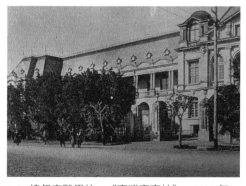

2-44 總督府醫學校,《臺灣寫真帖》,1921 年,臺灣日日新報社。

2-45 醫學校講堂。

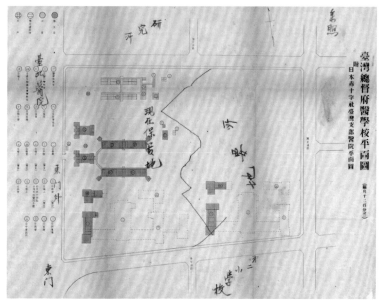

2-46 醫學校暨日本赤十字社臺灣支部醫院平面圖,《總督府公文類纂》15 年追加,冊號 5336,文號 5,1910 年。

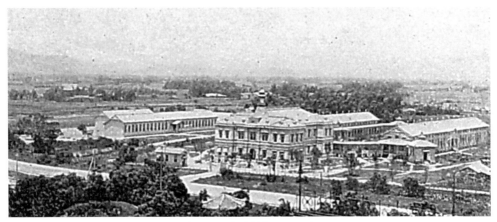

2-47 赤十字社臺灣支部病院鳥瞰，《臺灣風景寫真帖》，1911 年。

臺灣總督府和爪哇、新加坡相比，認為臺灣並不遜色於前二者，足以作為殖民地醫學校之模範。[108]

位於西南側的校舍為近藤十郎設計，採用文藝復興樣式搭配陽臺殖民地樣式，一、二樓都有陽臺，製圖為尾辻國吉。1907（明治 40）年完工，醫科大學二樓地板部分為鋼筋混凝土，當時沒有圓棒，用的是平鐵，梁為 I 字型鐵骨。[109]

2. 赤十字社臺灣支部病院

病院於 1903（明治 36）年開工，[110] 1905（明治 38）年完工，配合石黑男爵來臺視察，於 7 月 15、16 日舉行開院式。[111] 以培養戰時或事變之際救難傷病者的救護員為目的，並且提供一般患者及救助患者的診療，也作為醫學校學生的實習場所，[112] 總坪數為 1 萬 7 千坪，預算 3 萬 7 千圓，包括本館與病房，由田島、野村、小野木技師計畫，以小野木技師擔任工程監督，本館採用文藝復興樣式。

建築物以走廊連結，地板架高 4 尺 5 寸，讓空氣流通；構造考量衛生需求，本館約 135 坪、磚造、二層樓建築，外面塗灰泥，室內牆壁塗灰泥之外，表面

[108]《臺灣日日新報》1906 年 9 月 1 日第 1 版。
[109]〈明治時代の思ひ出　其の一〉《臺灣建築會誌》第 13 輯第 2 號 pp. 89-95，1941 年。
[110]《臺灣日日新報》1903 年 11 月 1 日第 2 版。
[111]《臺灣日日新報》1905 年 7 月 6 日第 2 版。
[112]《臺灣寫真帖》p. 10，臺灣總督府官房文書課，1908 年。

還上油漆。一樓為事務室、藥劑室、診察室、手術室、暗房等，二樓為事務室、醫員室、護士室等。[113]

從圖上可知，黃色部分為宿舍，中間 U 字型配置為醫院，左下角山字型配置為醫學校，可以看到當時僅有最左側建築落成。日本赤十字社臺灣之部醫院本館為兩層樓建築，中央走廊，兩側為房間，建築物以廊道連接南北兩棟木造建築，北棟為病房，南棟為教室，靠近南棟教室的為衛生細菌生理學教室，為兩層樓建築，西南角建築為醫化學教室，亦為兩層樓建築。

由此配置圖可以看到興建之初建築物的配置已經出爐，依預算、工期分不同年度執行。左下角山字形平面的建築，正中間部分應為日後的講堂，如此配置符合近藤十郎的想法，將講堂設於中央，在動線上為方便之位置，加上左下角部分確定為近藤十郎設計，可以推測，左下角山字形建築為近藤十郎設計。

（八）交通

1. 停車場

和鐵道全通式有直接關係的有基隆停車場、艋舺停車場及臺中站物賣場。艋舺停車場、臺中站的物賣場都急於在 1908 年 9 月 15 日前完工。[114] 基隆停車場也早於 1907 年開工，收買二甲多土地，預算 10 萬圓，為鐵道部直營工程，土工為久米組、建築為大倉組，停車場塔樓設有大時鐘，原本預期在鐵道全通式前完工，但因岸壁工程工期延宕，如果停車場先移轉的話，客人要從棧橋走到新停車場，中間有 7 町距離，所以移轉時間延後至 1909 年 2 月，[115] 但因這也是因應鐵道全通式興建之停車場，所以列為此時期建築，落成後可說是全臺唯二磚造停車場。臺北停車場配合鐵道開通式興建，位於臺灣島玄關的基隆停車場，則是為了臺灣鐵道第二次盛事鐵道全通式而興建，分別為見證臺灣鐵道兩次重要時刻的重要建築。

基隆停車場為繼臺北停車場之後的重要建築，比臺北停車場高度更高，屋頂上設有高塔，正面採用馬薩式屋頂，在視覺上讓建築物顯得更加高聳，和臺北停車場同樣採用磚造，也以白色轉角石作為轉角及開口部之裝飾，但是基隆

[113]《臺灣日日新報》1904 年 4 月 14 日第 2 版。
[114]《臺灣日日新報》1908 年 8 月 2 日第 2 版、1908 年 10 月 14 日第 5 版。
[115]《臺灣日日新報》1907 年 10 月 4 日第 2 版、1907 年 12 月 7 日第 2 版、1907 年 12 月 14 日第 2 版、1908 年 12 月 24 日第 2 版、1909 年 2 月 16 日第 2 版。

停車場的立面設計更加注重比例，白色裝飾和紅色磚牆之間更加清晰、立體，也可看見在基隆停車場的設計是更加成熟。

2-48 臺中停車場，《臺灣拓殖畫帖》，1918 年，臺灣拓殖畫帖刊行會。

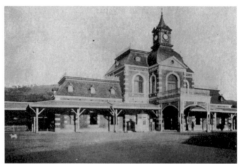

2-49 基隆停車場，《臺灣鐵道史》下冊，p. 185，1910 年 9 月 30 日，臺灣總督府鐵道部。

2. 鐵道飯店

　　鐵道部在臺北停車場落成之後，開始籌劃於臺北停車場旁建設飯店一事，認為如果在臺灣做個粗糙的停車場飯店，沒有經濟效應，決定在轉角興建停車場飯店，[116] 地點位於府後街一丁目，即總務局長官舍、臺北廳官舍之處，敷地約 3 千坪。[117]

　　於 1907 年 7 月基礎開工、隔年 5 月舉行上棟式、10 月趕在鐵道開通式前 4 天落成，提供與會者住宿，由大倉組田原豐次郎承造，[118] 預算約 40 萬圓，但加上裝飾設備等實際花費 50 餘萬圓。屋架為木造，但是大食堂屋架用鐵骨構造，屋頂用臺灣產石板瓦，局部為銅板、亞鉛板葺，所需材料除少數內地杉、外國柚木之外，大多使用本地產檜木、樟楠木、楠仔板等。

　　根據《臺灣鐵道史 中冊》記載，鐵道飯店為總督府技師野村一郎及鐵道部技師福島克己設計，[119] 根據尾辻國吉回憶鐵道飯店的設計者是渡邊萬壽也，外觀設計是松ヶ崎萬長，內部裝飾設計是服部鹽一郎，監督是鐵道部技師福島克己，[120] 但當時渡邊萬壽也為營繕課技手，福島克己已於 1905（明治 38）年被

[116]《臺灣日日新報》1897 年 11 月 21 日第 2 版。
[117]《臺灣日日新報》1907 年 4 月 23 日第 2 版。
[118]《臺灣日日新報》1908 年 5 月 20 日第 5 版。
[119]《臺灣鐵道史 中卷》p. 424，1910 年，臺灣總督府鐵道部。
[120]〈改隸以後建築之變遷（一）〉《臺灣建築會誌》第 16 輯第 1 號，1944 年。

聘為總督府技師，[121] 1907（明治 40）年轉任鐵道部技師，[122] 且轉居鐵道部官舍，[123] 如此重要建築，不太可能是由技手做主要設計。依福島的任職時間推算，比較有可能是由福島做主要設計，外觀由松ヶ崎萬長設計，和總督官邸同樣採用當時流行於日本上流階級住宅的文藝復興樣式，不同的是，松ヶ崎萬長留學德國，因此在線條上，屋頂採用馬薩式屋頂，顯得威風氣派，自此開啟臺灣使用馬薩式屋頂之風潮。[124] 特別的是在二樓兩側都設有陽臺，讓房客可以直接從房間出到陽臺，為溫帶的建築樣式和熱帶陽臺殖民地樣式的混合。

至於室內是否如尾辻國吉記憶中由服部鹽一郎設計也讓人存疑，因為根據《臺灣日日新報》報導，室內裝飾大部分是由來自東京的小林義雄設計製圖，包括椅子、壁爐前飾、各室窗簾及地毯，特別室及二樓客室的地毯用的是唐草牡丹、窗簾是京都西陣產，二樓特別室窗簾為京都西陣製的水淺黃底，上有圓狀堅藤，三樓寢室用的是花筵窗簾，上有竹子模樣，樓上廣間放置有金箔椅子，以路易十六式為範本，亦為小林設計。

部分地毯及走廊、樓梯之地毯為大阪清水品三提供，各室的拼木細工出自東京竹中熊治郎之手，一般電燈裝飾為東京原安商會提供，大餐廳裝飾的材料為 150 年以上之櫸木，由東京搬運來臺，為了使用充分乾燥過的木材，特別選用舊大名屋敷的古材及城門柱。[125]

鐵道飯店為當時最重要的建築工程，平均一天需工 400 餘人次，市內工匠全都被動員，甚至影響到一般工程進度，當時負責屋頂老虎窗銅板的匠師日薪從 15 圓漲至 20 圓，[126] 施工期間又因春雨不斷，曾經一天最多有 1,200 名工匠在施工，終於在縱貫鐵道全通式前 4 天完工。[127] 整個工程於短短的 14 個月內完成，連日本著名建築家辰野金吾來看了也大吃一驚，他認為這樣的建築規模應該需要 3 年工期，但臺灣居然能在如此短的時間內完成。[128]

飯店共有三層樓，外加地下室，總坪數約近 2,000 坪。一樓有玄關、廣間、撞球室、食堂、大食堂、客間、喫煙室、讀書室、職員室和理髮室。二樓有廣間、

[121]《總督府公文類纂》冊號 1128，永久保存（進退）第 12 卷第 50 號，1905 年 9 月 23 日。
[122]《總督府公文類纂》冊號 1335，永久保存（進退）第 6 卷第 5 號，1907 年 5 月 2 日。
[123]《建築雜誌》第 347 號，明治 40 年 7 月出版。
[124]〈改隸以後建築之變遷（一）〉《臺灣建築會誌》第 16 輯第 1 號，1944 年。
[125]《臺灣日日新報》1908 年 10 月 26 日第 5 版、1908 年 10 月 28 日第 7 版。
[126]〈明治時代の思ひ出　其の二〉《臺灣建築會誌》第 13 輯第 5 號 pp. 375-381，1941 年。
[127]《臺灣鐵道史中冊》，p. 424，明治 43 年 9 月 30 日，臺灣總督府鐵道部。
[128]《臺灣日日新報》1908 年 9 月 17 日第 2 版。

集會室、客室 10 間、寢室 9 間、給仕室。三樓面積和二樓相同，各房視野良好，可以眺望市內外風景，客室 16 間、給仕室 1 間、讀書室 1 間，倉庫 1 間。地下室放旅客行李及旅館用品器具，並有冷藏庫可貯存鮮魚、鮮果。[129]

從平面看一樓呈口字形，二樓以上呈 U 字形，一、二樓之差別在於大食堂，大食堂經常作為臺北市重要集會之場所使用，因此使用鐵骨屋架塑造出大空間，除了自鐵道飯店主入口進入之外，也可以從外面直接進入大食堂，動線上不會互相干擾。

於 1907 年正值臺灣鐵道飯店施工之時，《臺灣日日新報》報導了位於滿洲的大連大和飯店，1906（明治 39）年日本政府在滿洲成立南滿洲鐵道株式會社（簡稱滿鐵），滿鐵本社位於大連，其中設計部門的最高位者為小野木孝治，其於 1907（明治 40）年從臺赴滿鐵就職。[130]

小野木赴滿洲當年，滿鐵大和飯店揭幕，因應鐵道飯店需求，將既有飯店大連飯店改名為大和飯店，在 1907 年之前還曾經作過該市市役所。[131] 滿鐵成立晚於臺灣鐵道，但設鐵道飯店時間早於臺灣，可見當時開始有停車場搭配鐵道飯店之趨勢，不過，若以新建鐵道飯店的時間來看的話，臺灣鐵道飯店早於滿鐵。隨著小野木到滿洲的荒木榮一，於 1909（明治 42）年 6 月至 1910（明治 43）年 8 月期間參與第二代大連大和飯店設計。第二代大和飯店於 1914 年落成，[132] 規模大於臺灣鐵道飯店，為磚石造、五層樓建築，預算也高於臺灣鐵道飯店，為 70 萬圓，[133] 顯現殖民地之間存在著無形的競爭。

東京的鐵道飯店也晚於臺灣，根據《臺灣日日新報》報導，1907（明治40）年因日俄戰爭之後，赴日本旅遊的歐美人顯著增加，阪谷藏相等提出建設飯店之意見：1912（明治45）年即將要舉辦博覽會，屆時來日本的外國人眾多，為歡迎外客，有必要於鐵道構內建設飯店。[134] 之後，由辰野金吾設計的東京車站內附設鐵道飯店，於 1914 年落成。總結以上，創建臺灣鐵道飯店之舉，在當時無論是日本國內或是殖民地，相信都是一項令人吃驚之舉，興建如此規模

[129] 《臺灣日日新報》1907 年 10 月 5 日第 4 版、1908 年 9 月 18 日第 2 版。
[130] 《總督府公文類纂》冊號 1331，永久保存（進退）第 2 卷第 7 號，1907 年 3 月 16 日。
　　《總督府公文類纂》冊號 1330，永久保存（進退）第 1 卷第 61 號，1907 年 2 月 19 日。
[131] 西澤泰彥著《日本植民地建築論》pp. 143-149，2008 年 2 月，名古屋大學出版會、《植民地建築紀行》p. 95，2011 年 10 月，吉川弘文館。
[132] 西澤泰彥著《植民地建築紀行》p. 21，2011 年 10 月，吉川弘文館。
[133] 《總督府公文類纂》冊號 3274，永久保存第 11 卷第 22 號，1923 年 3 月 1 日。
[134] 《臺灣日日新報》1907 年 9 月 12 日第 1 版。

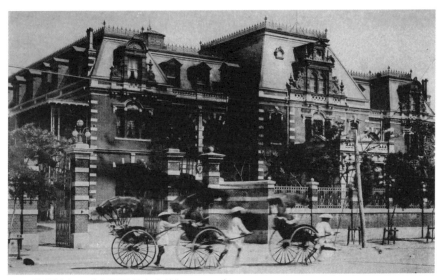

2-50 鐵道飯店，《臺灣風景寫真帖》，1911 年。

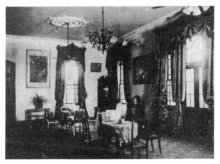

2-51 鐵道飯店內部，《臺灣鐵道旅行案內》，1930 年，臺灣總督府交通局鐵道部。

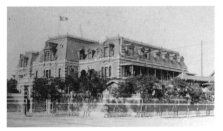

2-52 鐵道飯店，可以明顯看到二樓部分設有陽臺，明信片。

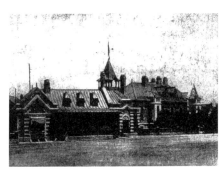

2-53 大連舊大和飯店，《臺灣日日新報》1907 年 11 月 3 日第 9 版。

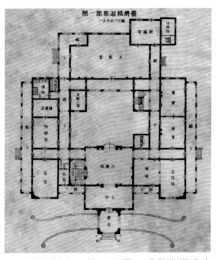

2-54 鐵道飯店一樓平面圖，《臺灣鐵道史中冊》，p. 425，明治 43 年 9 月 30 日，臺灣總督府鐵道部。

之鐵道飯店，也可顯現出臺灣總督府之格局以及企圖心，特別是以極短的工期，趕在縱貫鐵道全通式之前完工，除了招待內外賓客之外，更重要的是，透過此建築，讓內外賓客都可以明顯的看到臺灣總督府在臺經營之成績。

（九）其他

1. 臺灣日日新報報社

臺灣日日新報社雖然是民間企業，配合市區改正改建，因市區改正，原建築物面南部分將會被切除二間寬度，雖然因此需要改建，但工場可以沿用，所以選擇原地重建辦公室。市區改正影響面積少約四分之一，只好蓋成二層樓。原本想採用木造，但位於市內明顯之處，為了城市的美觀，以及被勸說應該興建永久性家屋，另一方面作為報社創業十年的紀念建築，所以雖然是民間會社，最後採用磚構造，由臺灣銀行予以低利貸款興建了氣派建築。

設計案包括倉庫、本館、工場，分為兩期興建，第一期約五分之三，1906（明治39）年先新建倉庫，接著

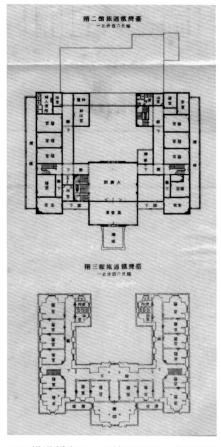

2-55 鐵道飯店二、三樓平面圖，《臺灣鐵道史 中冊》，p. 425，明治43年9月30日，臺灣總督府鐵道部。

事務編輯室的本館，本館是於1907（明治40）年5月上旬開工，1908（明治41）年1月24日落成。本館二層樓225坪6合7勺8才、倉庫二層樓90坪7勺9才、附屬平房27坪1合9勺8才，全為磚造，本館和倉庫為56,000圓，每坪造價約85圓。

建築由土木局技師近藤十郎，在公務之餘設計、監督工程，由田村千之助

承造。[135] 臺灣日日新報社改建時，依照 1900（明治 33）年律令第 14 號頒佈「臺灣家屋建築規則」興建，規定沿街建築必須設亭仔腳。臺灣日日新報社本館雖然為報社辦公室，但在立面上卻比較像連棟街屋，採用磚造，一樓為連續拱圈、灰泥仿石造的亭仔腳、二樓立面有強調水平性的水平飾帶，這樣的街屋建築形式，為臺灣總督府正在推行的市區改正以及家屋建築規則做出最好的示範，或許這也是總督府技師為民間會社設計的目的之一。由此也可看出，重要民間會社和總督府之間的緊密合作關係。

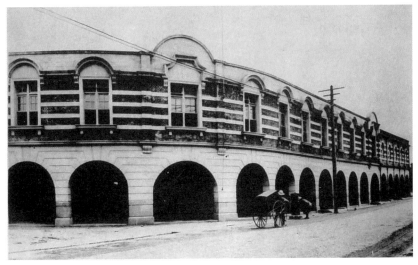

2-56 臺灣日日新報社，《臺灣寫真帖》，1908 年，臺灣總督官房文書課。

2. 臺北俱樂部

臺北的官民聚會場所沿用清朝建築，取名為「淡水館」。1897 年總督府官吏提出設置臺灣俱樂部的計畫，[136] 用以增進日本人和臺灣人之間的感情，並提供旅行住宿，但臺北俱樂部地點遲至 1902（明治 35）年才決定，位於民政長官官邸前竹林，即總督官邸和民政長官官邸之間的空地，由土木局設計，為洋館二層樓建築，一角有高塔突出，約一百坪左右，[137] 於同年 12 月 20 日完工，

[135]《臺灣日日新報》1908 年 1 月 26 日第 11 版。
[136]《臺灣日日新報》1897 年 11 月 21 日第 2 版。
[137]《臺灣日日新報》1902 年 10 月 5 日第 2 版。

2-57 臺北俱樂部，藤森研藏。

2-58 淡水館，《兒玉總督凱旋歡迎記念寫真帖》，1907 年，臺灣日日新報社。

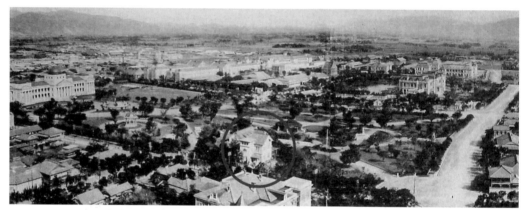

2-59 臺北俱樂部鳥瞰，前方為民政長官官邸，後方為臺北公園。《記念臺灣寫真帖》，1915 年。

　　28 日舉行開部式。[138]據尾辻國吉回憶，俱樂部為當時官民唯一社交場所，和瀧、高崎相關，1935（昭和 10）年舉辦始政四十年紀念時拆除。[139]此處所提到的瀧，根據 1902 年的總督府職員資料推測，可能為臺灣總督府技手瀧幾太郎。

[138]《臺灣日日新報》1906 年 6 月 6 日第 2 版。
[139]〈明治時代の思ひ出　其の一〉《臺灣建築會誌》第 13 輯第 2 號 pp. 89-95，1941 年。

第三章

建築技術官僚之黃金時期

1909~1922 年

前言

　　1908 年（明治 41）年 4 月臺灣縱貫鐵道全通，儀式於 10 月舉行，為了全通式，許多重要建築也在此年落成，例如鐵道飯店、博物館、新起街市場、大稻埕市場、臺北水道唧筒室。縱貫鐵道全通代表臺灣進入另一階段——屬於建築技術者們的黃金時期，營繕課技師人數不斷增加，臺灣最重要的建築臺灣總督府廳舍之競圖於 1907（明治 40）年展開，1909（明治 42）年第二次競圖結果出爐，隨即著手總督府廳舍興建相關事宜。在此時期，發現石板瓦材料，開始開採阿里山檜木，民間成立臺灣建物會社。除了總督府廳舍之外，各州廳廳舍、各官廳廳舍也陸續興建，總督府因工程浩大，直至 1919 年才落成。這段時期，可說是野村一郎、森山松之助、近藤十郎等技師、技手共同合作，大展長才的時光。

　　1919 年總督府廳舍落成後，1919 年中榮、1921 年森山和松ヶ崎、1922 年近藤陸續離臺，許多重要公共建築也多已落成，因此本章以 1922 年作為結束。

一、建築人才

　　此時期之後的建築人才主要由東京大學建築學科畢業的技師和自學、有豐富經驗的技手所組成。

（一）技師

1. 野村一郎

　　野村一郎自 1904（明治 37）年 1 月 18 日任營繕課課長，統轄全島建築事業，並擔任總督府廳舍建築設計審查委員及新建工程工事主任、市區計畫委員，1909 年擬在成淵學校設徒弟科，以教授各種工藝，野村技師為此赴內地調查徒弟學校制度。[1] 其作品雖然不多，但留下最為著名的是臺灣總督府博物館（1915），1914（大正 3）年 3 月 31 日因腳氣病辭職，回日本後開設事務所，旋即被朝鮮總督府聘用，擔任朝鮮總督府新建工程設計囑託，且於 1922 年設計三井物產株式會社臺北支店。[2]

[1]《漢文臺灣日日新報》1909 年 11 月 25 日。
[2]《臺灣日日新報》1922 年 4 月 23 日第 4 版。

2. 近藤十郎

　　近藤在上一時期來臺，設計模範市場、臺灣日日新報社、醫學校、彩票局，建立小學校配置模式，在此時期其重要建築中仍有學校建築，有總督府中學校（1909）、高等女學校增建（1910）[3]、第三小學校（1911），之外還有臺中公會堂（1917），[4] 1913（大正 2）年兼臺灣總督府阿里山作業所技師。[5] 其在臺灣另一著名代表作為第二代臺北醫院。他和稻垣院長奉命至香港、菲律賓、海峽殖民地及爪哇調查，[6] 當時病房均於南側設陽臺，之後的陸軍醫院（現日本國立東京第一病院）和臺北醫院也都仿效，並且於 1918 年到美國 8 個月研究病院建築，成為近代病院建築之先驅者。近藤是日本第一位提倡看護單位者，之後受建築學會委託製作病院建築之口袋書，也曾於《朝日新聞》批判當時日本病院建築之作法錯誤。[7]

　　近藤關心教育事業，歷任成淵學校校長、組合教會日曜學校校長、YMCA會長。[8] 1923 年因神經衰弱症辭官（自來臺後罹患瘧疾 3 次、肋膜炎 2 次），[9] 自 1904（明治 37）年為總督府囑託、1906（明治 39）年 4 月 11 日任總督府技師，工作 18 年 10 餘個月，對於本島營繕事業具有貢獻。[10] 回日本後同年秋天開設近藤建築事務所，在當時內務省建築課長大江新太郎之推薦下，設計同愛紀念病院，同愛紀念病院為關東大地震之後，由美國給日本之 300 萬美金捐款興建。美國希望由美國建築家設計，日本以有美國醫院研究者為由拒絕。院方因捐款來自美方，所以同意近藤以美國式設計醫院，但完工後，因與日本既有醫院完全不同而受到批評，近藤也因此設計案耗光資金，完工後即關閉事務所。身為臺灣總督府技師，在臺期間或許是其一生中最能發揮設計想法的日子。

3. 森山松之助

　　1906 年臺灣總督府透過後藤新平委託森山松之助設計東京勸業博覽會臺灣館，此為森山和臺灣產生關係的開端。[11] 1907（明治 40）年 5 月 27 日發佈總督府廳舍競圖，第一次參加者有 28 名，審查結果入選 7 名，森山松之助是其

[3]《臺灣日日新報》1910 年 4 月 19 日。
[4]《臺灣日日新報》1917 年 7 月 7 日第 7 版。
[5]《總督府公文類纂》冊號 3757，永久保存第 3 卷第 5 號。
[6]《總督府府報》第 3469 號，明治 45 年 3 月 19 日。
[7] 小林仙次著〈私の病院建築履歷書〉《病院建築》第 18、19 號 p. 34，1973 年 1、4 月。
[8] 小林仙次著〈私の病院建築履歷書〉《病院建築》第 18、19 號 p. 34，1973 年 1、4 月。
[9]《總督府公文類纂》冊號 3757，永久保存第 3 卷第 5 號。
[10]《總督府公文類纂》冊號 3746，永久進退（高）第 4 卷第 63 號。
[11]《臺灣日日新報》1906 年 11 月 28 日第 2 版。

中之一。[12] 森山於此年來臺任總督府囑託，直至 1910（明治 43）年 11 月 10 日終於出任臺灣總督府土木部技師，並決心在臺過首次的官吏生活，據其回憶、當時臺北一片茫茫原野。[13] 在第二次競圖時雖然他並未入選，但總督府實際細部設計卻由其執行，在總督府廳舍設計、施工期間，他也留下為數眾多的設計作品，除了建築之外，銅像、紀念物等也在其設計範圍之內，可見其旺盛的設計活力。1919 年總督府廳舍落成，他父親逝世，隨後他在 1920 年 9 月和西尾朝結婚。[14] 1921 年 7 月 7 日依願辭職，返日後開建築事務所，除了日本的委託之外，也受臺灣總督府委託在日本的建築設計工作。

3-1 群馬共進會臺灣館《臺灣日日新報》1910 年 6 月 26 日第 2 版。

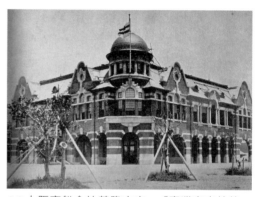

3-3 大阪商船會社基隆支店，《臺灣寫真帖第一集》，1915 年，臺灣寫真會。

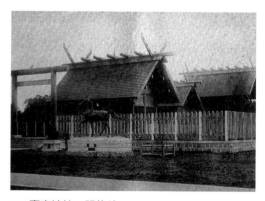

3-2 臺灣神社戰役砲，《臺灣神社寫真帖》，1931 年，臺灣神社社務所。

3-4 臺南神社，明信片。

[12]《改隸以後建築之變遷（一）》《臺灣建築會誌》第 16 輯第 1 號，1944 年。
[13]《臺灣日日新報》1921 年 7 月 9 日第 7 版。
[14]《總督府公文類纂》冊號 3141，永久保存第 9 卷第 15 號，1922 年 1 月 1 日。

在此時期由森山設計的建築與設施，陸續有臨時臺灣工事部（1908~1909，後作為臺灣電力株式會社）、臺北電話交換室（1909）、水道課長官舍（1909）、總督府高等女學校增建（1909~1910）、臺南郵便局（1907~1910）、總督官邸和館（1910）、臺南醫院（1909~1913）、臺灣神社戰役砲（1910）、群馬共進會臺灣館（1910）、祝辰己銅像（1911）、總督官邸改建（1911~1913）、臺灣瓦斯株式會社（1912）、基隆郵便局（1912）、臺北公共浴場（1913）、專賣局廳舍（1912~1913）、臺南法院（1914）、大阪商船株式會社基隆支店（1915）、臺北州廳舍（1917）、新竹神社（1918）、柳生一義銅像（1918）、臺南州廳舍（1919）、總督府廳舍（1912~1919）、臺中州廳舍（1913~1920）、臺南神社（1920）、遞信部（1923）。

（二）技手

森山松之助之所以能留下這麼多作品，其中一個原因是有優秀技手從旁協助。總督府營繕課設有技師、技手，森山和野村的設計案都有技手協助，例如兒玉後藤紀念博物館設計即由野村一郎、荒木榮一完成。技手在臺累積經驗之後，有朝一日得以成為技師，荒木榮一、八板志賀助即為其中之例子。以下透過荒木榮一、八板志賀助瞭解過去技師和技手之間的關係，在技手所留下來的履歷書中，有詳細記載其參與的建築名稱、規模、金額，也讓後人從中得以瞭解當時的建築設計情況。

1. 荒木榮一

荒木榮一，1887（明治 20）年 12 月生於京都，1901（明治 34）年來臺，身分為「傭」[15]，日給 35 錢，逐年增加 5 錢，至 1907（明治 40）年 3 月聘為「雇」，[16] 月領 20 圓；同年 7 月任南滿洲鐵道株式會社總務部土木課勤務，月領 40 圓；1910（明治 43）年 10 月回東京，於星野男三郎事務所工作，月領 40 圓；[17] 1911（明治 44）年 6 月再度來臺任土木部技手領 7 級俸，1917（大正 6）年 10 月至隔年 6 月被命為鐵道部新設廳舍設計事務囑託，1922（大正 11）年升為技師，隨即依願免官。[18]

[15] 「傭」為按日或月受僱者，隨著各項工程內容需要而採用。
[16] 「雇」的工作內容相同於技手，但為非正式編制下的技術人員。
[17] 《總督府公文類纂》冊號 3449，永久進退（高）第 6 卷第 32 號，1922 年 8 月 1 日。
[18] 《總督府公文類纂》冊號 3274，永久保存第 11 卷第 22 號，1923 年 3 月 1 日。

表 3-1：荒木榮一於臺灣、滿洲、日本參與之設計 [19]

時間	名稱	構造、規模	金額	主設計者
M39.8-40.7	臺灣總督府彩票局設計製圖及監督	磚石造、二層樓	12 萬圓	近藤十郎
M40.3-6	臺灣日日新報社設計製圖	磚造、二層樓	5 萬圓	近藤十郎
M40.7-41.11	南滿洲鐵道株式會社本社設計製圖及監督	磚造、二層樓	27 萬圓	小野木孝治
M42.1-4	奉天停車場設計製圖	磚造、二層樓	20 萬圓	—
M42.2-12	橫濱正金銀行大連支店設計製圖	磚石造、二層樓	30 萬圓	—
M42.4-6	長春滿鐵事務所設計製圖	磚石造、三層樓	10 萬圓	—
M42.6-43.8	大連大和飯店設計製圖及監督	磚石造、五層樓	70 萬圓	太田毅
M43.12-44.6	秋田銀行本店建築室內裝修設計	—	6 萬圓	—
M44.6-T9.12	臺灣總督府廳舍設計製圖	鋼筋混凝土骨架、磚石造	250 萬圓	長野宇平治、森山松之助
T2.2-8	臺灣驛傳社設計製圖及監督	磚造、三層樓	5 萬圓	—
T2.6-4.5	故兒玉總督後藤民政長官紀念博物館設計製圖及監督	磚石造、二層樓	35 萬圓	野村一郎
T2.3-11	賀田組臺北支店設計製圖及監督	磚造、二層樓	5 萬圓	—
T2.11-3.12	臺灣銀行基隆支店設計製圖及監督	磚造、三層樓	5 萬圓	—
T4.7-5.3	日本赤十字社臺北支部設計製圖及監督	磚造、三層樓	7 萬圓	—
T4.9-5.4	臺灣勸業共進會第一會場及第二會場正門演藝館等設計製圖	—	—	—
T6.10-7.6	臺灣總督府鐵道部廳舍設計製圖	磚木造、二層樓	20 萬圓	森山松之助
T7.5-12	基隆公會堂設計製圖	磚造、二層樓	7 萬圓	—
T8.2-6	柳生一義氏銅像臺座設計製圖	花崗石造	6 萬圓	森山松之助
T8.3-9	嘉義公會堂設計製圖	磚造、二層樓	16 萬圓	—
T9.1-4	福岡工業博臺灣館建築及出品陳列裝飾設計及監督	—	5 萬圓	—
T9.4-10.12	高田商會臺北支店設計製圖及監督	鋼筋混凝土造、五層樓	11 萬圓	—
T11.1-4	大分縣共進會臺灣館建築及出品陳列裝飾設計及監督	—	5 萬圓	—
T10.5-12	臺灣總督府遞信局廳舍設計製圖	磚及鋼筋混凝土造、三層樓	80 萬圓	森山松之助
T10.6-7	京都戰後發展全國工業博臺灣館建築及出品陳列裝飾設計及監督	—	3 萬圓	—
T10.11-11.3	東京平和博臺灣館建築及出品陳列裝飾設計監督	—	15 萬圓	—

M 表示明治年號，T 表示大正年號。

荒木榮一雖然未受過正規的建築教育，但私淑於小野木孝治，也就是說，他和技師小野木之間的關係不僅是上司和部下之關係，亦有師徒之份，小野木還教授荒木榮一建築史等相關內容。後藤新平擔任滿鐵總裁時，提拔具有異鄉經驗的小野木至滿鐵，小野木也需要具有異鄉經驗的技手荒木。[20]

2. 八板志賀助

1882（明治 15）年生於鹿兒島，為士族，1903（明治 36）年畢業於工手學校造家學科，隔年任文部省官房建築課雇，1905（明治 37）年任職於滿洲軍倉庫開始海外工作。於 1912（明治 45）年來臺任總督府技手之前，任職於關東都督府民政部土木課、大連民政署，於 1922（大正 11）年由技手升為技師，1924（大正 13）年依願辭職，返日後任職於前總督府技師近藤十郎建築事務所。[21]

表 3-2：八板志賀助於臺灣、滿洲參與之設計 [22]

時間	名稱	金額	主設計者
M41.6-11	長春警務署長官舍設計及監督	8 千 5 百圓	―
M41.6-11	長春郵便局廳舍及官舍設計及監督主任	7.5 萬圓	―
M41.7-11	奉天郵便局長官舍設計	8 千 5 百圓	―
M42.6-10	撫順警務支署及官舍設計	2 萬圓	―
M42.6-10	營口測候所廳舍及官舍設計	1 萬圓	―
M42.7-12	大連第二小學校設計及監督主任	12 萬圓	―
M43.12-45.3	基隆郵便局廳舍設計	6 萬 6 千圓	森山松之助
M45.2- T2.3	總督官邸改築設計	15 萬圓	森山松之助
M45.6- T2.2	財務局稅務課基隆出張所設計	3 萬 3 千圓	―
M45.7- T2.7	專賣局廳舍設計	21 萬圓	森山松之助
T1.8-2.9	打狗郵便局廳舍設計	7 萬圓	―
T1.11-2.3	醫學校講堂設計	11 萬 4 千圓	―
T2.2-5.9	臺北廳廳舍設計	33 萬 2 千圓	森山松之助
T3.10-5.2	臺北醫院廳舍設計	28 萬 8 千圓	近藤十郎
T4.7-11	臺灣總督府研究所長官舍設計	1 萬圓	―

[19] 《總督府公文類纂》冊號 3274，永久保存第 11 卷第 22 號，1923 年 3 月 1 日。
[20] 西澤泰彥著《東アジアの日本人建築家》pp. 75-76，2011 年 11 月，柏書房。
[21] 《總督府公文類纂》冊號 10049，第 12 號，1927 年 10 月。

T5.11-8.7	臺北醫院廳舍設計及監督	33 萬 1 千圓	近藤十郎
T6.6-7.6	臺灣總督府鐵道部廳舍設計	25 萬圓	森山松之助
T8.3-8	臺北醫院汽罐室煙囪工程監督	2 萬 2 千圓	—
T8.11	臺北醫院工事主任	—	—
T8.12-10.1	臺北醫院汽罐室及洗濯所設計及監督	8 萬 8 千圓	—
T9.12	臺北醫院傳染病棟設計及監督	35 萬圓	—

二、重要建築

此時期為興建重要官廳時期，興建官衙一直以來為總督府的期望，前期雖然有些局部新建，但是大部分依然使用狹隘的舊家屋，總督府認為此舉會失去統治威信，也影響勤務執行，例如土木部之舊廳舍室內狹隘，不方便製圖，且夏季酷熱，下午 3 點以後，工作就無法順利進行；新建廳舍後，夏季也有涼風吹入室內，爽快舒適，因此總督府希望本島能夠儘快地興建新的廳舍。[23] 除了重要廳舍之外，有學校、病院、郵局、停車場、市場、公共浴場等。以下依建築類型論述之。

（一）總督府、總督官邸及附屬機關

1. 總督府

總督府廳舍為全臺政治中樞，1906（明治 39）年選定當時文武街之敷地，[24]由後藤新平提出競圖案，目的在於透過競圖，獎勵建築學術發展，以及獲得廳舍建築之適當方案，此為日本首次競圖，為當時建築界帶來莫大希望及曙光。1907（明治 40）年 5 月 27 日發佈總督府競圖，希望選出最經濟、又最適合亞熱帶臺灣氣候風土的建築。[25] 第一次是自 11 月 1 日開始至同月 30 日止，第二次是 1908（明治 41 年）12 月 1 日起至 25 日中午截止，將所需文件送至臺灣總督府東京出張員事務所，獎金為甲等 30,000 圓、乙等 15,000 圓、丙等 5,000 圓。[26]

[22]《總督府公文類纂》冊號 3446，永久保存（進退）第 3 卷第 70 號，1922 年 5 月 1 日。
[23]《臺灣日日新報》1911 年 2 月 19 日第 3 版。
[24]《臺灣日日新報》1922 年 1 月 23 日第 4 版。
[25]《臺灣日日新報》1922 年 1 月 23 日第 4 版。
[26]《建築雜誌》第 21 輯 245 號 pp. 276-278，明治 40 年 5 月，日本建築學會。

第一次參加者有 28 名，審查委員有臺灣總督府土木局長長尾半平、技師野村一郎，日本方面有東京帝國大學名譽教授辰野金吾博士、東京帝國大學教授中村達太郎博士、大藏省臨時建築部建築技師妻木賴黃博士、東京帝國大學教授塚本靖博士、東京帝國大學教授伊東忠太博士，審查結果入選 7 名，暗號為「SK」、「三木」、「壽」、「まり」、「湖南生」等外加 2 名（長野宇平治、片岡安、森山松之助、松井清足、櫻井小太郎、福井房一等），[27] 其中「壽」為長野宇平治。[28]

長野宇平治，出自《長野宇平治博士作品集》

1909（明治 42）年 5 月，公佈第二次競圖圖面照片於建築學會供會員參觀，據《建築雜誌》報導，其中乙賞暗號「櫻」，為長野宇平治，丙賞暗號「野洲」，為片岡安。[29] 競圖僅錄取第二名，因此實施設計由臺灣總督府自行處理，負責的是在第二次落選的森山松之助。根據土木局長長尾半平及井手薰的回憶，高塔設計在技術方面原圖有缺陷，從比例看，以這樣大的建築物，正面中央應該要加高塔或是穹窿頂，經由森山技師將兩案設計帶到東京商量，審查員再審查後修正成為今日新築樣貌，玄關也多次改良，原本 150 萬圓的預算無法容納近千人的辦公室，所以改為 250 萬圓的設計，這是 1910（明治 43）年秋天的事。[30] 因為臺灣最大規模建築，由桂光風、澤井市良、高石忠慥、濱口勇吉等當時著名營造廠共同承造。

根據森山松之助的回憶，總督府是棟讓他用盡全力的建築，原本計畫 5 年完成，結果卻花了 7 年才完成，他在第二次競圖中落選，但卻因第一名從缺，改而由營繕課做新的計畫，他反而因此得以負責此案，另做圖面給審查委員選擇，結果和他的理想接近。[31]

設計期間，森山松之助自 1912 至 1913 年，至歐美調查一年，旅費 6,000 圓由府費及總督府新築費支出，[32] 內容包括：

[27]〈明治時代の思ひ出 其の二〉《臺灣建築會誌》第 13 輯第 5 號 pp. 375-381，1941 年。
[28] 黃俊銘著《總督府物語》p. 94，2004 年 6 月，向日葵文化出版。
[29]《建築雜誌》第 23 輯 269 號 pp. 206-207、第 23 輯 270 號 p. 268，明治 42 年 5、6 月，日本建築學會。
[30]《臺灣日日新報》1916 年 4 月 13 日第 1 版。〈改隸以後建築之變遷（一）〉《臺灣建築會誌》第 16 輯第 1 號，1944 年。
[31]《臺灣日日新報》1920 年 7 月 9 日第 7 版。
[32]《總督府公文類纂》冊號 2058，永久保存第 8 卷第 14 號，1912 年 9 月 27 日。

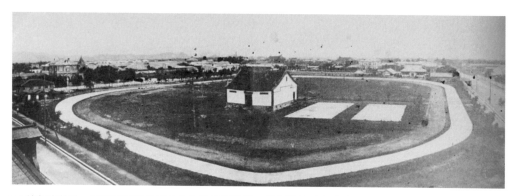

3-5 總督府基地，可以看到基地原本作為跑馬場使用，跑馬場內建築為臺灣人家廟，右側為網球場。《建築雜誌》第 21 輯 245 號 pp. 276-278，明治 40 年 5 月，日本建築學會。

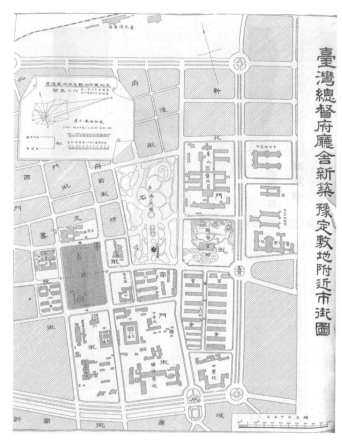

3-6 1907 年「臺灣總督府廳舍新築預定敷地附近市街圖」，《建築雜誌》第 21 輯 245 號 pp. 276-278，明治 40 年 5 月，日本建築學會。

（1）鋼骨及鋼筋混凝土構造
（2）高層建築結構及屋內升降機其他交通設備相關事項
（3）官衙建築之室內裝飾相關事項
　　① 換氣及清涼裝置
　　② 書類授受所需真空管裝置
　　③ 會議室圖書室事務所及特種室內之設備
　　④ 給排水防火及衛生設備
　　⑤ 市內使用之器具及五金
　　⑥ 各室樓板構造及敷物材料
　　⑦ 大廣間內部結構

　　為了減輕建築物實體重量，主結構採用流行於 1910 年至關東大地震期間的「カアン式」鋼筋混凝土構造[33]，因為苦力比機械快，所以搬運混凝土由源源不絕的苦力擔在肩上往上送。外部則以磚、石裝飾。臺灣總督府廳舍工程於 1912（明治 45）年 2 月開工，於 1919（大正 8）年 6 月 30 日完工，同年 6 月自舊廳舍全部移轉，臺灣總督府終於有一棟得以向國內外誇耀的總督府廳舍，自地面層開始計有六層樓，基地有 10,806 坪餘，間口長 71 間、寬 43 間、簷高 80 尺 3 寸、中庭 800 坪、152 間房，依《臺灣日日新報》之各樓層介紹如下。[34]

表 3-3：總督府各樓層表

地面層	郵便局、各部局宿直室、守衛室、小使室、運轉手室、職工室、印刷室、電話交換室、汽罐室、機械室、變壓室、料理場、大工工場、衣帽室、倉庫
第一階	財務局、一般食堂、警務局、海軍武官室、應接室
第二階	總督公室、長官公室、秘書官室、文書課、秘書課、外事課、參事官室、法務部、高等官食堂及一般食堂、內務局會議室
第三階	貴賓室、土木局、殖產局、參事官室分室
第四階	調查課、營林所、林務課、圖書室、地理科分室、寫真室、農務課分室、南洋、東洋協會、倉庫
第五階	土木局、庶務課分室、土木局青寫真室、營林所見本室

[33]「カアン式」鋼筋混凝土構造為使用特殊鋼筋組成井字形，在上面放以鋼板做成的箱型物，於其上澆灌混凝土，現在的鋼筋混凝土造之鋼筋為圓形斷面，這裡所使用的是以菱形和扁平狀長方形組合的矩形斷面。西澤泰彥著《日本植民地建築論》pp. 421-422，2008 年 2 月，名古屋大學出版會。
[34]《臺灣日日新報》1922 年 1 月 23 日第 4 版。

1911（明治44）年1月至隔年3月進行地層及地耐力調查，結果1平方尺耐重力約半噸，森山松之助在基礎工程採用鋼筋混凝土棒，在當時連日本都還沒使用此工法。[35] 由於光打樁就花了一年，經常清晨四點就開始工作，導致附近的居民夜晚不得安寧，從早到晚就像地震一樣，書院町官舍有一年曬的衣服都是油煙。當時基礎工程施工因找不到人，只好從內地找人，現場約有30人，來自日本全國各地，各式各樣的人都有，剛開始工作經常吵架，井手薰回憶當時「奇怪的人真多」。[36]

　　據其回憶，在此過程中，財務局對於工程有許多責難，其認為入口、玄關毫無用途可言，大廣間過大，又有樓梯，浪費過多空間；對於電梯的預算也是，認為不需要電梯走樓梯就好了，不需要電燈用蠟燭就好，高塔也不需要。但是等工程漸漸完工，又要求設置電梯、電燈、暖房，因為暖氣設備預算被刪，只好先開洞放著，等有預算時再做。但是走廊、廣間無法之後追加而得以先做，塔樓工程已經開始了也無法因財務局反對停止，只好同意繼續施工，[37] 可以想見當時動用如此龐大金額興建總督府廳舍時，其總督府內部出現之不同聲音。

　　主要材料用了混凝土2,705立坪、水泥5萬樽、鋼鐵1,500噸、磚544萬個、化妝煉瓦119萬個、木材7,240尺、石材96,000切；在設備方面，防火設備之滅火拴有30處、電燈設備為交流式半間、照明燈988個，電話器170個、電氣時鐘152個、電氣昇降機7臺中6臺是美國OTIS式，1臺是日本製，雖臺灣位於亞熱帶但卻裝設蒸汽暖氣設備。

　　除了用了最先進的設備之外，森山也用了許多臺灣材料，例如廣間及走廊部分為內地及臺灣產大理石，特別室為阿里山扁柏、紅檜、欅、白樫等拼成美麗的拼花地板，腰板及窗框都用日本漆。過去日本的漆工業僅限於家具，從來沒應用於大建築上，此廳舍為首次嘗試。因乾燥困難，特別製造容易乾的漆，板材是新竹產的欅木，這也是首次將臺灣欅木用於建築上，每天光是木工就要150人以上，光是一面腰板就花費數個月時間。[38]

　　塔樓的四面有大時鐘，自遠處即可看見，夜間點燈，讓全市可以知道準確時間，正午時還有電氣的大音響，在測候所都可聽見，除了裝飾之外也具有實用性，是180尺高塔之利用妙法，僅經費1萬圓，就能讓臺北市民擁有正確時

[35]《臺灣日日新報》1920年7月9日第7版。
[36]〈改隸以後建築之變遷（一）〉《臺灣建築會誌》第16輯第1號，1944年。
[37]〈改隸以後建築之變遷（一）〉《臺灣建築會誌》第16輯第1號，1944年。
[38]《臺灣日日新報》1916年11月25日第7版。

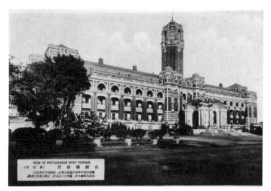

3-7 總督府，《ALBUM FORMOSAN》，1927 年。

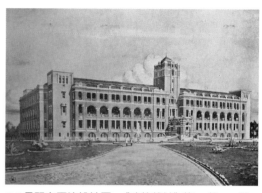

3-8 長野宇平治設計圖，《建築雜誌》第 24 輯 278 號，1910 年 2 月。

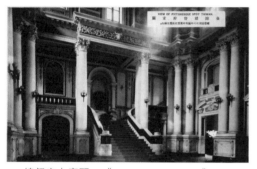

3-9 總督府大廣間，《ALBUM FORMOSAN》，1927 年。

3-10 總統府外觀

3-11 地面層平面圖，《總督府公文類纂》，冊號 11475，文號 1。

3-12 長野宇平治設計圖，《建築雜誌》第 24 輯 278 號，1910 年 2 月。

間觀。[39]

　　總督府廳舍的實施設計和長野案的一大差別在於塔樓高度，塔樓比當時日本東京淺草的 12 層樓摩天樓還高 80 餘尺，睥睨四方。總督府廳舍為日本建築界劃時代建築，以鋼筋混凝土為骨架，為日本首次嘗試，接著的朝鮮總督府也依此計畫，過去像這樣的大建築多以鋼骨為骨架，但總督府廳舍卻大膽的以鋼筋混凝土為骨架，如此一來就不需要用大量鐵材。[40]

　　當時剛自臺灣總督府退職的野村一郎，被朝鮮總督府聘為朝鮮總督府廳舍設計顧問，朝鮮總督府因經費、人才限制，原本想用磚造，但是五層樓高度的磚牆重量，地面無法承受，因而改用臺灣總督府的鋼筋混凝土造，1916 年 6 月舉行地鎮祭，1926 年 10 月 1 日落成，為以新巴洛克為基調的「近世復興式建築」。[41]

　　在臺灣總督府廳舍即將落成之際，《臺灣日日新報》上有「清蔭子」撰文稱讚，他認為森山具有藝術家人格，在金權萬能之世中，有黃金就能自由發揮，但是否可以追求神聖氣氛，端看作者其人態度，也就是由人格來決定表現，此新廳舍為政務所，但視其為藝術作品、古董，卻也不會覺得不可思議，家屋原本即是人生生活之空間，支配人之思想感情，故此，對建築主腦者表示萬般敬意。[42]

　　森山松之助在臺灣總督府廳舍完工後即準備回國，森山回首過去，當年畢業時班上的第一名為後來去京都的武田五一，他是第二名，第三名是片岡安，人生有如走馬燈般，片岡安是總督府第二次競圖的第三名。但最後的施工設計卻是由東大第二名畢業、但競圖落選的森山松之助執行，森山也因此在臺灣留下許多優秀作品。

2. 總督官邸改建

　　第一代總督官邸於 1901 年落成，由福田東吾、宮尾麟設計，因屋架採用木構造，不到 10 年時間就因白蟻，面臨不得不改建的狀況，由森山松之助自 1911 年至 1913 年負責改建。改建工程除了更換屋頂之外，森山大刀闊斧的更動平面、立面，將原本文藝復興樣式的立面改為歐洲皇室常用的巴洛克樣式，

[39] 《臺灣日日新報》1918 年 2 月 28 日第 7 版。
[40] 《臺灣日日新報》1917 年 9 月 19 日第 7 版。
[41] 西澤泰彥著《日本植民地建築論》pp. 80-84，2008 年 2 月，名古屋大學出版會。
[42] 《臺灣日日新報》1919 年 3 月 28 日第 8 版。

3-13 第二代官邸一樓平面，《總督府公文類纂》，冊號 5573，1913 年 8 月。

3-14 第二代官邸二樓平面，《總督府公文類纂》，冊號 5573，1913 年 8 月。

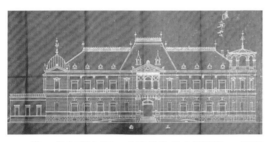

3-15 第一代官邸立面，《總督府公文類纂》，冊號 5573，1913 年 8 月。

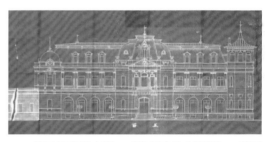

3-16 第二代官邸立面，《總督府公文類纂》，冊號 5573，1913 年 8 月。

3-17 二樓客室，門上有梅花鹿灰泥雕塑，《總督府公文類纂》，冊號 5573，1913 年 8 月。

3-18 梅花鹿灰泥雕塑。

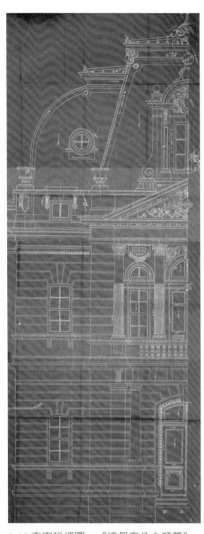

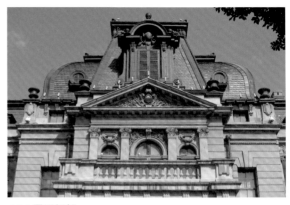

3-20 屋頂細部。

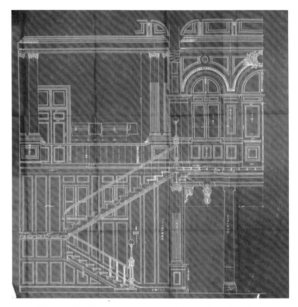

3-19 車寄詳細圖，《總督府公文類纂》，冊號 5573，1913 年 8 月。

3-21 主樓梯詳細圖，《總督府公文類纂》，冊號 5573，1913 年 8 月。

讓總督官邸更加氣派、豪華，屋頂改為馬薩式屋頂，看起來更加高聳，二樓陽臺柱式由單柱改為雙柱，屋頂上的通氣窗也從圓形牛眼窗改為老虎窗。

　　森山將原本位於庭園側的主樓梯移至入口左側，讓動線更加順暢，同時也將面庭園側的空間留設給第一、第二客室及會議室、大食堂，第一客室和會議室之間有推拉門，依需要可以關閉，第二客室和大食堂之間亦同。二樓平面則可以看到因主樓梯移動後，面庭園側的房間分別有第二寢室、客室、大客室、書齋、第二居間，大客室位於廣間正對面，自樓梯上來後，從廣間可以直接進

入大客室，大客室兩側分別為書齋及客室，和書齋、客室之間也有推拉門可以隔開，方便客人用餐後於此交談，這樣的平面規劃是學習西方的作法。

　　二樓大客室為重要宴客空間，因此大客室的室內裝修亦特別用心，有眾多的灰泥裝飾，並且以臺灣的梅花鹿、水果裝飾於其間，讓從日本來的客人可以感受到殖民地風情。

3. 土木部廳舍

　　於 1908 年至 1909 年施工，原本計畫為二層樓建築，設計改為三層樓建築，為臺灣廳舍三層樓建築之嚆始。[43] 1909（明治 42）年 12 月土木部搬入新廳舍，採用最新設計，各樓層都有廁所、用水，工事部廳舍因為 7 月官制改正，改為土木部廳舍，[44] 之後作為臺灣電力株式會社辦公室。

　　設計者為森山松之助，山口茂樹及尾辻國吉為助手，現場監督為土生瑾作、谷口、矢部，施工為濱口勇吉，工程費約 18 餘萬圓，建坪為 400 餘坪。樓板為鋼筋混凝土，現場監督是後藤鄰三郎，在鋼筋混凝土樑下拉繩做荷重試驗。[45]一樓外牆為洗石子，二、三樓外牆貼化妝煉瓦。這是首次將洗石子、金屬天花板應用於建築的案例，[46] 可能也是首次將化妝煉瓦用於臺灣。由此可見，森山喜好使用新建材之設計習性，在來臺之後馬上展現。

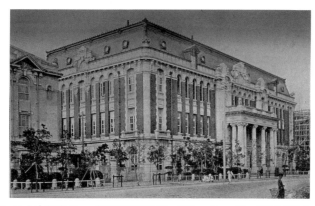

3-22 土木部廳舍，《臺灣寫真帖第一集》，1915 年，臺灣寫真會。

[43]《臺灣日日新報》1908 年 10 月 1 日第 2 版。
[44]《臺灣日日新報》1909 年 12 月 16 日第 2 版。
[45]《改隸以後建築之變遷（一）》《臺灣建築會誌》第 16 輯第 1 號，1944 年。
[46]〈明治時代の思ひ出　其の二〉《臺灣建築會誌》第 13 輯第 5 號 pp. 375-381，1941 年。《臺灣日日新報》1909 年 7 月 3 日第 2 版。

4. 中央研究所

　　1906（明治39）年總督府認為科學研究對於行政有直接、間接上之需要，美國於菲律賓亦設有科學試驗所，臺灣各項設備已齊全，為模範殖民地，設中央研究所供本島各機關研究試驗，本島在世界上的地位也將日益提升。臺灣位於亞熱帶，風土氣候和日本相差甚遠，動、植、鑛三方面具有其特殊性，必須

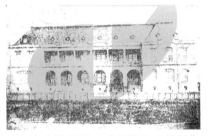

3-23 中央研究所，《臺灣日日新報》1908 年 3 月 11 日第 5 版。

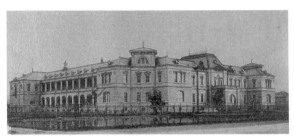

3-24 中央研究所，《臺灣寫真帖》，1921 年，臺灣日日新報社。

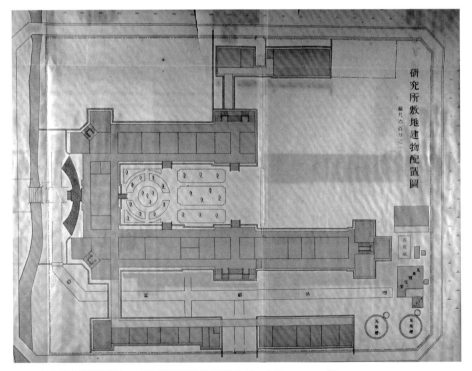

3-25 中央研究所配置圖，《臺灣總督府研究報告第一回》，1913 年。

有研究試驗,在生物學基礎上治理臺灣。[47]

　　中央研究所內容包括化學、生物學、動物病理、植物病理、鑛山學等,總工程費為 95 萬圓,[48] 根據尾辻回憶,中央部份由小野木孝治設計,高崎、西村製圖。[49] 同年小野木作為南滿洲鐵道株式會社技師赴滿洲,中央研究所未完成部分由近藤十郎技師接續,後藤、高崎、中村五一、神田等人擔任助手,由堀內商會施工。[50] 施工期間,1909 年就先開所,1912 年全部完工。[51]

　　但是若從 1908 年《臺灣日日新報》的記載看來,尾辻的記憶可能有誤,報紙上刊登的照片和之後的研究所照片相比對,先落成的可能並非正面,而是側立面,如此一來的話,正立面及另一側可能為後來接手的近藤十郎所設計,二人均採用當時流行的文藝復興樣式,外牆為白色系,特別的是兩側一、二樓都設有陽臺,為帶有陽臺的古典樣式。

5. 專賣局

　　專賣局廳舍於 1912 年 7 月 15 日開始興建,1913 年 4 月 28 日舉行上棟式,10 月舉行落成式,設計者為總督府技師森山松之助,製圖為技手八板志賀助,由澤井組承包,神戶組的神戶駒一負責施工,為三層樓磚造建築,角塔高 120 尺,耗費 22 萬圓。[52]

　　專賣局位於特殊形狀街廓,總督府技師森山松之助非常有創意的將入口設於轉角處,並加一個高聳塔樓,如此一來,讓專賣局的入口非常明顯,在視覺上也獲得一個平衡感,專賣局採用紅白相間的辰野式,和之前的土木部廳舍、中央研究所採用文藝復興樣式相比起來,專賣局的立面顯得活潑、熱鬧,在亞熱帶臺灣的天空中顯得非常耀眼。

　　主入口由中央塔樓下的玄關進入,進入後為挑高天花板之大廳空間,大廳和主要樓梯間相結合,在三層樓挑高空間中設置八字形主梯,形成一個氣勢宏偉的大廳,為臺灣官廳建築中少見,氣勢凌駕於鐵道部、土木部。

　　為了讓正面看起來氣派挺拔,外牆紅磚使用化妝煉瓦,化妝煉瓦和一般紅

[47]《臺灣日日新報》1906 年 9 月 22 日第 1、2 版。
[48]《臺灣日日新報》1907 年 2 月 22 日第 2 版。
[49]〈明治時代の思ひ出　其の一〉《臺灣建築會誌》第 13 輯第 2 號 pp. 89-95,1941 年。
[50]〈明治時代の思ひ出　其の三〉《臺灣建築會誌》第 14 輯第 2 號 pp. 91-96,1942 年。
[51]《臺灣日日新報》1909 年 5 月 4 日第 2 版、1911 年 5 月 12 日第 2 版。
[52]《臺灣日日新報》1913 年 2 月 27 日第 1 版、1913 年 10 月 4 日第 7 版。

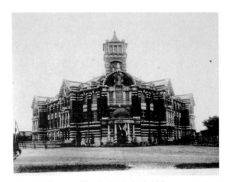

3-26 專賣局，《記念臺灣寫真帖》，1915年，臺灣總督府民政部。

3-27 專賣局廳舍一樓平面圖，《總督府公文類纂》15 年保存，冊號 10933，文號 24，1912 年 1 月。

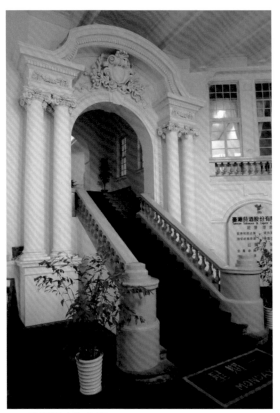

3-28 專賣局室內大廳。

磚相比，化妝煉瓦的邊線非常挺直清楚，可以讓建築物的線條看起來更加俐落，這化妝煉瓦特別從日本大阪進口、一塊塊用稻草捆起來。

　　為了營造挑高大廳，樓板採用鐵骨鋼筋混凝土，室內重要空間採用金屬天花板，而擔任工地監督的梅澤捨次郎回憶，構造雖為磚造，但地板是鋼筋混凝土，鋼筋不是鐵棒，而是鐵線，將 8 號鐵線組成三角形、網狀，寬約 3 尺左右，長形可以捲起來，在各 I 型鐵樑上鋪好後再澆灌混凝土，[53] 由此可知專賣局相對於其他官廳之地位，也顯現出作為殖民地政府重要財源本部之氣勢。

[53] 〈改隸以後建築之變遷（二）〉《臺灣建築會誌》第 16 輯第 2、3 號，1944 年。

6. 總督府博物館

　　總督府博物館的前身為 1899 年成立的臺灣總督府民政部物產陳列館，1901 年移交給臺北廳管轄，改稱為臺北廳物產陳列館，因屬性和後來成立的總督府博物館相近，在後者成立後被其接收。作為總督府博物館使用的建築為原本要作為彩票局使用的建築物，因為彩票發行中止，1908 年完工時隨即被轉用作為臺灣總督府博物館，位於新公園內的新博物館建築完工後，舊彩票局廳舍成為分館，但隔年也被廢止，改為圖書館。

　　1906 年民政長官後藤新平調職離開臺灣，當年 7 月份總督府歲入 17 萬 8 千餘圓，地租 13 萬、餘，砂糖消費稅收入 10 萬餘圓、郵便電信收入 12 萬餘圓、食鹽收入 11 萬餘圓、樟腦收入 19 萬餘圓、鴉片收入 36 萬餘圓、煙草收入 23 萬餘圓、鐵道收入 16 萬餘圓，當年度累計已有 813 萬餘圓，可見後藤對臺灣財政之貢獻頗巨。[54]

　　後藤預定 10 月 3 日搭船離臺，他離臺之前，當時臺灣官民為感念後藤的貢獻，一百多人在 9 月 28 日聚集於警官練習所商議此事，共同決議要興建紀念建造物，9 月 30 日的報紙刊出關於建設紀念營造物之新聞，經費為 30 萬圓以上，建造物之種類及位置尚需官民委員協議，委員長為祝辰巳、副委員長為林本源家、辜顯榮、陳中和、柳生一義、鹿子木小五郎等五人（之後的報紙刊載的副委員長只剩日本人），由柳生一義負責和官方交涉。[55]

　　後藤離臺隔天，《臺灣日日新報》漢文版就刊出〈臺灣紀念之大營造〉之大幅文章，文中敘述「歷代總督民政長官雖有功，但未如兒玉及後藤前後九年之治理，欲傳其炳耀之盛德大業，將為一大紀念之舉……，藉著為後藤餞行，全島紳民齊聚臺北，趁此機會計畫審議……。」並以拿破崙之於巴黎凱旋門作為例子，至於紀念建造物之種類，則羅列種種意見，有博物館、圖書館或是公會堂等，尚待決定，[56] 同時成立「兒玉總督暨後藤民政長官紀念營造物建設會」，本部設在總督官房內。

　　建築物於 1913（大正 2）年 4 月 1 日開工，1915（大正 4）年 3 月 25 日完工，總面積為 510 坪餘，立面採用希臘神殿三角形山牆、多立克柱列，主要為磚造，中央穹窿頂為鋼筋混凝土造，費用為 283,422 圓（包含建築施工費為 247,416

[54] 臺灣日日新報社，〈總督府歲入收入〉《臺灣日日新報》，1906 年年 9 月 21 日第 2 版。
[55] 臺灣日日新報社，〈紀念營造物の建設〉《臺灣日日新報》，1906 年 9 月 30 日第 2 版。
[56] 臺灣日日新報社，〈臺灣紀念之大營造〉《臺灣日日新報》漢文版，1906 年 10 月 4 日第 2 版。

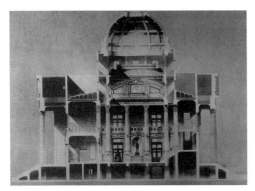

3-29 剖立面，《兒玉總督後藤民政長官記念博物館寫真帖》，1915 年。

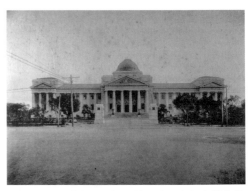

3-30 正面，《兒玉總督後藤民政長官記念博物館寫真帖》，1915 年。

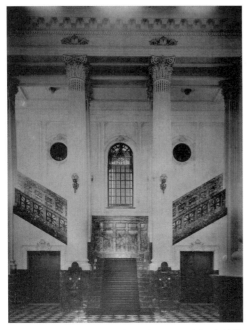

3-31 大廣間，《兒玉總督後藤民政長官記念博物館寫真帖》，1915 年。

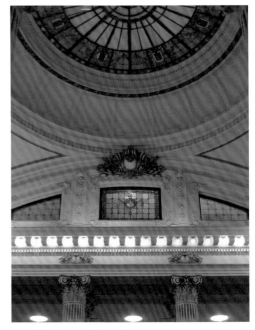

3-32 鑲嵌玻璃天花板及柱列。

圓 80 錢、肖像費 4,500 圓、電燈工事費 20,074 圓 43 錢、給水工事費 1,300 圓。）

　　設計者為總督府技師野村一郎及技手荒木榮一，監督者為野村一郎、近藤十郎、吉良宗一和荒木榮一，建築工程為高石忠慥，肖像製作為新海竹太郎。[57]

[57] 參考黃士娟著〈臺灣總督府博物館〉《古蹟探秘‧解碼臺灣》p. 53，2009 年 9 月，國立臺灣博物館。

博物館從正面看為兩層樓建築，但因為設有架高臺座，實際上有三層樓，由圖面上看，當時規劃參觀者必須先在下足室更換草鞋，然後才能上到一樓。大廣間的天花板是相當壯觀的鑲嵌玻璃，高約有 60 尺，廣間有 12 根柱子，高約 5 尺，通往二樓的中央大樓梯及扶手也都是貼大理石，大理石為產自美濃國赤阪山之更紗模樣，廣間地板黑白相間之市松模樣。[58]

總督府臺灣博物館令人矚目的是它的圓形穹窿屋頂、柱列、大樓梯，這些都讓建築物看起來更加高聳，走入室內大廳，挑高大廳上方為圓頂下方的彩色鑲嵌玻璃，透過雙層穹窿頂之間的採光窗，光線均勻地經過彩色鑲嵌玻璃射入大廳，大廳正面的主梯也成為大廳的視覺焦點，為強化焦點，在主梯牆面上設計垂直向度的鑲嵌玻璃窗，許多手法都在強調向上的感覺，和哥德教堂建築中，將光線和神聖性相連結之手法雷同，在此神聖性空間之左右兩側為壁龕，在教會中牆壁或壁龕內之主角通常為聖徒，在此則為總督兒玉源太郎、民政長官後藤新平，在紀念臺灣聖徒兒玉、後藤的同時，更加強化其為日本殖民母國奉獻的神聖性。

博物館之所以採用希臘神殿樣式，其中一個理由為希臘神殿在近代以來被廣泛地應用於博物館、美術館，例如建於 1823~1847 年的大英博物館，神殿所代表的神聖性也是官方所在意的。明治末年以來，各地興建的官廳建築大多採用的是近代流行於英國的紅白相間的安妮皇后樣式，採用希臘神殿樣式的建築卻僅有臺灣博物館，在都市軸線、建築物高度上，都刻意強調其在都市空間中之重要地位。

負責施工的是合資會社高石組，高石忠慥非常看重此建築，完工後特地將相關圖片編輯成《兒玉總督後藤民政長官記念博物館寫真帖》，在序文提到共計花費兩年時間日夜趕工才興建完成，中央塔樓從地基到穹窿全為鋼筋混凝土造，高有 85 尺（約 25.5 公尺），左右兩側為磚及鋼筋混凝土混合構造，在結構上有很高超技術，堪稱為當時臺灣最偉大的建築。

7. 鐵道部

鐵道部廳舍於 1917 年計畫興建時，預定面積為 672 坪 4 合 1 勺 9 才，由帝國議會贊助，並於隔年開工，但因物價上漲之故，無法順利完成。1918 年再次獲得帝國議會贊助，才使工程順利進行，1920 年 1 月 31 日完工。工程分為兩期，設計者為總督府土木局技師森山松之助，第一、二期之面積分別為 358

[58] 臺灣日日新報社，〈博物館工事〉《臺灣日日新報》，1914 年 7 月 21 日第 7 版。

3-33 鐵道部，《臺灣寫真帖》，1921 年，臺灣日日新報社。　　3-34 鐵道部大廳。

餘坪及 215 餘坪，經費為 238,000 圓和 139,000 圓，承包單位分別為高石威泰、住吉秀松，材料主要用的是臺灣檜木。[59]

　　據《臺灣日日新報》之報導，1918 年 5 月鐵道部廳舍第一期完工，除了汽車課之設計掛、運輸課之調查掛、工務課之設計掛之外，其餘的都搬入北門外新廳舍，中央走廊兩旁為運輸課庶務掛及列車掛與運輸課長室、庶務會計其他，計七、八間事務室。二樓同樓下設計，中央走廊，兩旁有許多事務室，二樓為部長室，對面為庶務課秘書掛、工務課長室、汽車課庶務掛及汽車課長室，另外一半繼續興建。[60] 由此可以得知，二樓正中間花廳旁之房間可能為鐵道部長辦公室，花廳和鐵道部長室之間有門可以連接，花廳可能作為貴賓室使用。

　　鐵道部廳舍正面及背面作法不同，正面為塑造主要入口意象，以兩座塔樓強調主入口之所在，一樓順著街廓轉角設計圓弧造型，並以柱式豐富視覺；二樓加設大型老虎窗，正立面採用類似英國安妮復興樣式（Queen Anne Revial）。整棟建築為磚木構造，局部採用鋼筋混凝土構造，因此在立面視覺上，以紅磚為主色調，重點處以白色突顯，例如一樓入口弧形牆面上鑲嵌白色柱式，二樓白色大型老虎窗，以紅白相間之方式，讓建築看起來更加活潑。

　　值得注意的是左右翼正面以及右翼背面都設深度有 2m 的陽臺，從方位上看，右翼正背面恰巧是面東西向，有東西曬問題，陽臺除了避免日照直射之外，每個獨立房間都有門可以直接通往陽臺空間，也提供在此辦公的員工一個較舒適的工作環境。左翼二樓背面採用雨淋板構法，並未設陽臺，有可能是左翼背

[59] 參考中原大學黃俊銘著《臺灣總督府交通局鐵道部調查研究與再利用之規劃》p. 77，文建會中部辦公室委託，2005 年。
[60]《臺灣日日新報》1918 年 5 月 29 日第 5 版。

面面北，並無設陽臺之需求，在經費以及不影響外觀之考量下，左翼背面採用較省經費的雨淋板構法，右翼背面也改用雨淋板封住陽臺，僅留開窗。

在材料方面，以磚木為主，木材為阿里山檜木。在開發阿里山林業之後，大正時期興建的官廳建築之屋頂大都採用阿里山檜木，而不再從日本或大陸進口木材。[61] 在裝飾方面，鐵道部廳舍為官廳建築中少數尚保留精緻灰泥雕塑者——灰泥雕塑常被應用於古典樣式建築之室內，廳舍建築內尚存有灰泥雕塑者，就以鐵道部廳舍最為精緻。自一樓大廳開始，以弧形天花板及柱列界定大廳空間，由木作大樓梯上到二樓，正面之花廳、花廳旁之房間之天花板及牆面，也都以灰泥雕塑作為裝飾，長方形平面之花廳特別採用高難度的立體橢圓形天花板。

8. 遞信部

遞信部為森山離開前所做的設計，於 1921 年 7 月開工，1924 年 2 月完工，基礎工程由澤井組、地上磚造及鋼筋混凝土工程由矢部組、鐵窗由高田商會承包，[62] 外觀上採用和由美國著名建築家萊特設計帝國飯店使用的淡褐色陶磚相接近之材料。因為遞信部內需要收藏存款、文件等重要物品，所以採用當時最先進防火、防盜設備，可於下班後放下鐵窗。並以東京關東大震災為鑑，設有井，以利用井水作為消防使用。敷地 1,350 坪、建築物 895 坪之大建築，各層總建坪為 2,984 餘坪，總額 625,000 餘圓，平均每坪建築工程費高達近 700 圓。[63]

萊特於日本設計著名的帝國飯店時，偏好具有粗獷質感的陶磚作為外牆裝飾，帝國飯店落成於 1923 年，1923 年發生著名的關東大地震，因關東大地震後磚造建築損壞嚴重，鋼骨建築外牆亦有損壞，而鋼筋混凝土建築損壞最少，是以關東大地震後至 1945 年之間，鋼筋混凝土構造成為建築主流，過去紅磚造建築走入歷史，而鋼筋混凝土造建築之外牆裝飾開始大量使用表面裝修材，像帝國飯店般地使用陶磚成為流行。

由時間上來看，森山在遞信部使用陶磚的時間僅比帝國飯店晚一年，從1909 年森山使用化妝煉瓦於土木部廳舍，1924 年使用淡褐色陶磚，可以看到森山喜歡嘗試新建材的一貫性，在此之前在臺灣常用的是化妝煉瓦，例如總督

[61] 參考中原大學黃俊銘著《臺灣總督府交通局鐵道部調查研究與再利用之規劃》pp. 88-89，文建會中部辦公室委託，2005 年。

[62] 參考薛琴著《臺北市市定古蹟「總督府交通局遞信部」古蹟調查研究》，2008 年 5 月，國史館。

[63] 《臺灣日日新報》1923 年 3 月 18 日第 9 版、1924 年 3 月 1 日第 7 版、1924 年 3 月 2 日第 7 版。

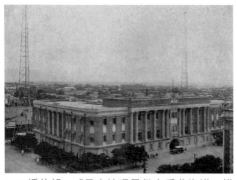

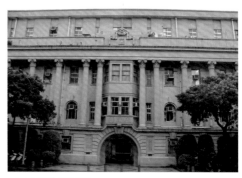

3-35 遞信部，《日本地理風俗大系北海道、樺太、臺灣》，1936年，誠文堂新光社。

3-36 遞信部現況。

3-37 東京帝國飯店陶磚。（吳南葳拍攝）

3-38 化妝煉瓦。

3-39 北投文物館陶磚。

3-40 高等法院陶磚。

3-41 教育會館陶磚。

府、專賣局等，但是到了遞信部之後，開始採用陶磚，伴隨著陶磚而來的是樣式的改變，此時已經開始由歷史樣式轉向現代主義。特別的是，遞信部仍維持具有古典樣式的正面入口，但在外牆上採用陶磚，之後的第二代建築技師井手薰，大量運用陶磚於公共建築，並極力要求北投窯業製造出不輸日本產的陶磚，以降低建築成本。在陶磚開發成功之後，全臺新建建築無不採用，因此，可將遞信部視為由化妝煉瓦轉為陶磚的轉捩點。

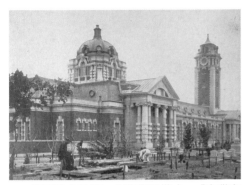

3-42 臺南地方法院，文藝復興樣式，《臺灣寫真帖第一集》，1915 年，臺灣寫真會。

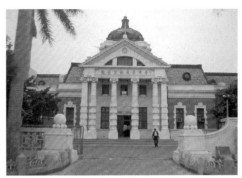

3-43 臺南地方法院正面。

9. 臺南地方法院

　　日治之後的臺南法院沿用「安平縣」的文廟，歷經多次修繕，主要部分遭受白蟻侵襲，且廳舍狹隘，有新建之必要，經議會通過預算，編列 18 萬圓經費，選擇臺南監獄附近土地新建法院。工程自 1912 年開始分為 3 年計畫進行，建築物為磚造，有 841 餘坪，由櫻井組承造，經費 129,800 圓，於 1914 年 3 月移轉，同時於 2、3 日開放兩天讓小公學校學生以及男女老幼參觀，並且可以到 120 尺高的塔樓上眺望，當時曾有 2、3 萬以上人次參觀，據當時報紙報導為某技師視察歐美，採用嶄新標異之建築術。[64] 從報導指出為巡視歐美後所做之設計的話，指的可能是森山松之助。

　　根據尾辻回憶，是在近藤技師的監督下，由渡邊萬壽也做的設計，請負人是櫻井組。[65] 雖然承造者和《臺灣日日新報》報導相同，但從設計的手法來看，可能和基隆郵便局相同，並非近藤十郎，而是由森山松之助做的主要設計。臺南法院和基隆郵便局都是看似對稱，實際上卻是不對稱，有一側設有高塔，雖然主建築為一層樓建築，但高塔卻讓其在城市中非常醒目，在兩個主入口處都設有具有三角形山牆、巴洛克式柱列的玄關，入口意象非常強烈，也突顯出法院的氣派，喜好這樣以各種不同的組合形成複雜、華麗的官衙建築，是森山的特色。

　　臺南地方法院平面有兩個入口，分別提供法院工作人員、外來民眾使用。

[64] 《臺灣日日新報》1911 年 3 月 15 日第 2 版、1911 年 5 月 12 日第 2 版、1912 年 7 月 14 日第 5 版、1913 年 2 月 14 日第 5 版、1914 年 3 月 2 日第 2 版、1914 年 3 月 4 日第 7 版、1914 年 3 月 5 日第 6 版。
[65] 〈改隸以後建築之變遷（二）〉《臺灣建築會誌》第 16 輯第 2、3 號，1944 年。

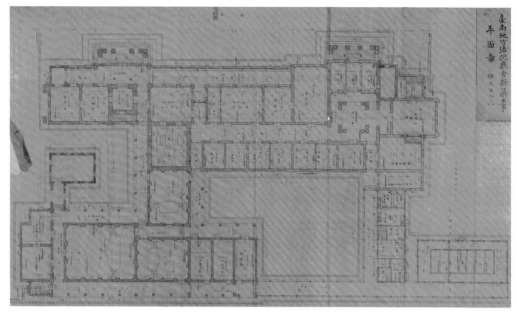

3-44 臺南地方法院平面圖，《總督府公文類纂》甲種永久保存，冊號 11453，1932 年。

3-45 臺南地方法院大廳柱式。

3-46 臺南地方法院入口天花板。

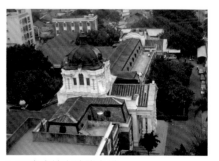

3-47 臺南地方法院鳥瞰。

左側為主入口，玄關、廣間之地板特別使用日本備前燒陶磚（現在岡山縣備前市），廣間由四組三柱式構成，視覺往上延伸到穹窿頂，由廣間分別連接到會議室、判官室（法官室）、暫置所、服務空間。另一次入口位於高塔下方，進入後由外走廊可以通往三處訟庭、律師室、公眾室，高塔。

（二）地方州廳

日治初期歷經數次的地方行政調整，最初小野木孝治所設計的各縣廳舍造型簡素，明治末年總督府決定於臺北、臺中、臺南三個重要城市興建大規模地方廳舍，並由總督府技師森山松之助設計，但因三州廳同時興建，且規模遠比過往地方廳舍大許多，所需經費龐大，因此採分期分區興建，先興建主入口及一側，第二期再興建另一側，隨著經費到位，逐一建築，此為當時重要廳舍常見之處理方式，例如鐵道部亦如此。

表 3-4：各州廳分期費用

		設計額	交付日	工程費	得標金額
臺北廳	第一期	109,771.780 圓 [66]	1912.12.13	120,000 圓 [67]	―
	第二期	―	―	―	―
臺中廳	第一期	80,000.000 圓	1912.11.28	80,000 圓	79500 圓
	第二期	―	―	77,000 圓	―
	第三期	115,000.000 圓 [68]	1917.11.03	176,500 圓 [69]	―
臺南廳	第一期	100,000.000 圓	1912.12.17	100,000 圓	96,930 圓
	第二期	―	―	120,000 圓	―

1. 臺北州廳廳舍

原本沿用光緒年間興建之臺北府廳舍，但被白蟻腐蝕嚴重，瀕於危險，為了保有統治威信，且不妨礙市街繁榮，1912（大正元）年有廳舍移轉之議，選擇三板橋庄，經過 4 年大致完工，結構堅固美輪美奐，據 1915 年報導雖尚需

[66] 三廳第一期設計額資料出自《大正元年臺灣總督府民政事務成績提要》p. 334。
[67] 三廳第一期工程費資料出自《臺灣統計要覽（大正元年分）》p. 362。
[68] 出自《大正六年臺灣總督府民政事務成績提要》p. 386。
[69] 出自《臺中廳行政事務並二管內概況報告書（大正 7 年分）》p. 30。

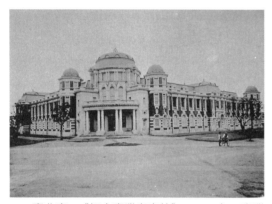

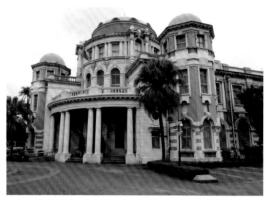

3-48 臺北廳,《記念臺灣寫真帖》,1915 年,臺灣總督府民政部。

3-49 現監察院。

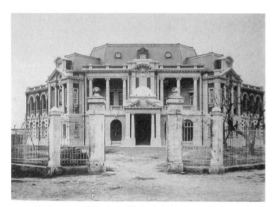

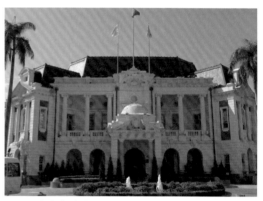

3-50 臺中廳,《記念臺灣寫真帖》,1915 年,臺灣總督府民政部。

3-51 現臺中市政府。

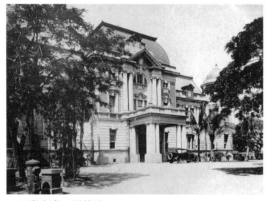

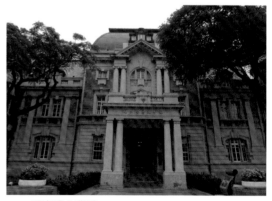

3-52 臺南廳,明信片。

3-53 現臺灣文學館。

2 年才能完全完工，但於 4 月先舉行移轉式並舉辦展覽會，供一般民眾參觀，[70]
由此報導推測臺北州廳完工可能於 1917 年。

2. 臺中州廳廳舍

臺中州廳廳舍總經費為 30 萬圓，[71] 由 1912 年總督府統計資料可以知道臺中
州廳第一期工程預算為 8 萬圓，由濱田忠吉以 79,500 圓得標，[72] 1913（大正 2）
年 2 月動工，同年中央部分完工。隔年開始第二期北翼工程，預算為 77,000 圓，
由三河組承造，[73] 1915 年完工，第三期南翼及附屬工程則到 1917 年有預算才
又展開，[74] 1920 年 9 月舉行開廳式。[75]

3. 臺南州廳廳舍

臺南州廳廳舍因估價超過預算，以致不能成立，當局與總督府協議，由高
石組承包，其工費總計 9 萬 6 千 930 圓，先從正面著手，約三分之二，中央
65.578 坪，兩側面積 219.756 坪，左右塔樓 15.258 坪，其餘包括車室、便所
等 17.218 坪，合計 317 餘坪，[76] 1913 年 10 月 11 日舉行上棟式 [77]，增建部分由
桂商會請負，總經費 12 萬圓，1 千 4 百餘坪，1919 年 13 日舉行上棟式，1920
年落成。[78] 牆壁雖採用磚造，但樑及樓板採用鋼筋混凝土造，並以 I 形鋼樑架
於承重牆上的墊石上，再澆灌混凝土。[79]

這三個州廳在基地運用上，和專賣局同時期開始將建築物設於轉角處，並
將入口設於轉角，為了強調入口意象，分別如專賣局於正面設塔樓或是臺北州
廳穹窿頂，臺中及臺南則是高聳的馬薩式屋頂，在這三個州廳主入口處也加上
兩側塔樓，以加強入口的份量，在立面上則是分成兩段，下段部分為辰野式水
平飾帶，上面則為紅磚色為主，在開口部加上白色做強調，臺南州廳則是下段
部分仿石造，表現出莊嚴氣派之感。三者雖然均為森山松之助所設計，但在細
部上略有不同，臺北廳入口為圓弧形，較有親和力，但到了臺中、臺南州廳時，

[70] 《臺灣日日新報》1915 年 4 月 25 日第 2 版。
[71] 《臺灣日日新報》1916 年 1 月 1 日第 33 版。
[72] 《臺灣日日新報》1918 年 3 月 17 日第 6 版。
[73] 《臺灣日日新報》1913 年 2 月 14 日第 2 版。
[74] 參考洪文雄、黃俊銘著《歷史建築臺中州廳及臺中市役所保存修復之調查研究、修復、再利用規
劃（一）臺中州廳》，行政院文化建設委員會中部辦公室委託，2004 年 2 月。
[75] 《臺灣日日新報》1920 年 9 月 3 日第 8 版。
[76] 《臺灣日日新報》1913 年 1 月 24 日第 5 版。
[77] 《臺灣日日新報》1913 年 10 月 13 日第 2 版。
[78] 《臺灣日日新報》1919 年 1 月 14 日第 6 版。
[79] 參考成功大學建築系著《原臺南州廳建築生命史文物蒐集及展示計畫》，2001 年，文資中心籌備
處。

改為直線，加上日益變大的塔樓，變得更加威嚴，非常具有官衙之氣勢，也可以看出森山在後期，逐漸採用第二帝政樣式作為官衙之代表樣式。

（三）學校

1. 總督府中學校

1907（明治40）年總督府中學校自國語學校獨立出來，第一部依後藤民政長官的創意，標榜人格教育，規定學生全部住學寮，第二部為依普通文部省指定之中學學制，設教育普通學科，並附設高等女學校。[80]

1908年決定總督府中學校基地設於南門外殖產局苗圃南側3萬坪之平地，新校舍411餘坪、8間教室、2間特別教室、3間實驗室、3間標本室、機械室、會議室、應接室、值班室，可容納4百餘名學生。[81] 總督府中學校及寄宿舍預算為195,000圓，由澤井組承造。[82]

1909（明治42）年7月的報紙刊有剛落成之照片，與之後的照片相比較，可以看出剛落成時東側校舍已經完全完工，西側校舍蓋到一半，屋頂上只有4個通氣窗。

報導中指出，剛完工的中學校校舍，新教室和過去舊的木造校舍相比，對於學生的影響頗大，舊校舍在夏季早上8點左右就有如住在暑氣室，苦熱難堪，學生無法專心理解學科內容，學習絕對受到影響；進入新校舍的話，到早上10

3-54 總督府中學校，《臺灣風景寫真帖》，1911年。

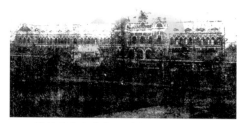

3-55 剛落成之中學校，《臺灣日日新報》1909年4月11日第1版。

[80] 《臺灣寫真帖》，1908年，臺灣總督官房文書課。
[81] 《臺灣日日新報》1908年4月8日第2版。
[82] 《臺灣日日新報》1908年9月12日第3版、1908年10月16日第2版。

點為止，室內均充滿涼風感覺不到熱氣。反映出在熱帶地區，學校校舍在財政容許範圍內興建堅固的磚造建築，抵抗暑氣，為教育上應該注意之問題。[83]

校舍建築由近藤設計，當時內地新來的某局長批評作為中學校建築過於奢侈，無視風土及島民關係，[84] 但這是因為來自日本的官員不瞭解臺灣的氣候風土才出此言，早期興建的木造校舍多因白蟻、暴風毀壞，所以有必要興建磚造、永久性校舍。由此也可以看出，總督府中學校建築相較於日本本土而言是相當氣派、少見的。

2. 第三小學校

近藤十郎設計了第二小學之後，因日本學生人數增加，必須增設第三小學校（後來的城南小學校、南門小學校、現在的南門國小），據當時報紙報導，第三小學校較第二小學校及艋舺公學校又更加進步，為近藤技師之理想設計，[85] 教室、講堂、走廊之寬度，無論內外關係、光線及風向等細節，比之日本有過之而無不及，工程費約 20 萬圓，1911 年落成，[86] 基地位於南門外苗圃之鄰地，為當時市區改正後的新市區。

從配置可以看到，第二小學校入口配合街廓，位於西北方向，建築物呈山字形，講堂設於中央，到了第三小學校時，入口位於北側，校舍為了避免東西曬，將教室棟長軸設於東西向，所有教室均為座北朝南，走廊設於南側，講堂設於中央各棟之間也是以走廊連接，在方位上比第二小學校好，教室棟和本館在第二小學呈九十度，到了第三小學校則呈平行的配置，如此改變的優點是建築物較集中，走廊動線也較短，而這樣的平面是 1907 年近藤十郎所提出的 9 種平面之一，適合用於南北向、長方形基地。

3. 總督府高等女學校

位於南門街三丁目，1909（明治 42）年 3 月自中學校獨立出來，設立總督府高等女學校，由森山松之助設計，1911 年完工，為洋風木造二層樓建築，有教室、學寮共 11 棟。[87]

[83]《臺灣日日新報》1909 年 7 月 14 日第 2 版。
[84]〈明治時代の思ひ出 其の一〉《臺灣建築會誌》第 13 輯第 2 號 pp. 89-95，1941 年。
[85]《臺灣日日新報》1908 年 10 月 11 日第 2 版。
[86]〈明治時代の思ひ出 其の三〉《臺灣建築會誌》第 14 輯第 2 號，pp. 91-96，1942 年。
[87]《臺灣日日新報》1909 年 9 月 28 日第 2 版。〈明治時代の思ひ出 其の三〉《臺灣建築會誌》第 14 輯第 2 號，pp. 91-96，1942 年。

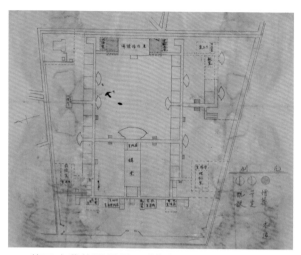

3-56 第二小學校配置圖，《總督府公文類纂》，冊號 10531，文號 2，000105310029001004。

3-57 艋舺公學校配置圖，《總督府公文類纂》，冊號 10531，文號 2，000105310029001005。

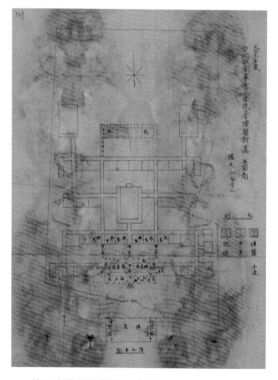

3-58 第三小學校配置圖，《總督府公文類纂》，冊號 10531，文號 2，000105310029001005。

3-59 小學校配置法之乙一類，近藤十郎著〈小學校校舍の配置法〉《臺灣教育會誌》第 57 號，1906 年。

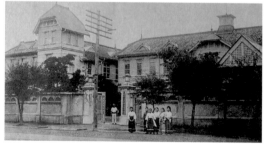

3-60 總督府高等女學校，《臺灣拓殖畫帖》，1918 年，臺灣拓殖畫帖刊行會。

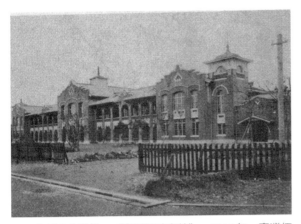

3-61 大稻埕公學校，《臺灣拓殖畫帖》，1918 年，臺灣拓殖畫帖刊行會。

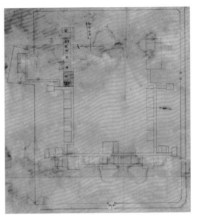

3-62 大稻埕公學校配置圖，《總督府公文類纂》，冊號 10531，文號 2，105310029002001。

4. 大稻埕公學校

　　於 1898（明治 31）年創建，1911（明治 44）年改建，本館為二層樓建築，磚造，總建坪 1,175 坪，約 10 萬圓，[88] 為凹字形校園配置。

（四）通信、電力

1. 電話交換室

　　電話交換室設計者為森山松之助，為鋼筋混凝土造、二層樓建築、67 坪，桁行 7 間 3 尺、樑行同 9 間，簷高自地面到簷蛇腹上端 43 尺 5 寸，屋頂為平屋頂造，也就是打混凝土後塗上瀝青做防水層，外牆全塗水泥灰泥，內部木地板，天花板及牆壁塗灰泥，正面設亭仔腳，工程費 19,725 圓。[89]

　　鋼筋計算是由德見常雄負責，現場監工有森山和蔭山技手。當時辰野作為總督府建築顧問來臺，看了此建築後，曾問森山，牆壁如此薄沒問題嗎？不容易裂嗎？辰野回東京後，還將此事告訴片山東熊，因當時鋼筋混凝土建築還非常罕見，因此建築大老如辰野、片山對此都深感興趣。[90]

　　根據蔭山的回憶，此建築為首次整棟鋼筋混凝土造，指名澤井組施工，澤

[88] 《臺灣拓殖畫帖》1918 年，臺灣拓殖畫帖刊行會。
[89] 《臺灣日日新報》1908 年 10 月 16 日第 2 版。《臺灣日日新報》1908 年 9 月 12 日第 3 版，報導 4 萬圓。
[90] 十川嘉太郎著《顧臺》pp. 131-132，1936 年 4 月。雖然〈明治時代の思ひ出　其の一〉一文中指由十川計算，但根據十川回憶為德見，因此以十川的為準。

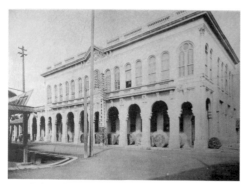

3-63 電話交換室，《臺灣鋼筋混凝土構造物寫真帖》，1913 年。

3-64 電話交換室施工中，《臺灣鋼筋混凝土構造物寫真帖》，1913 年。

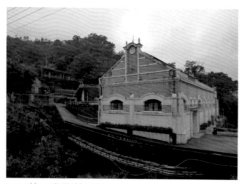

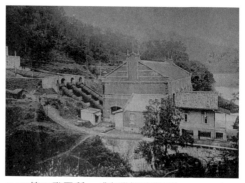

3-65 第二發電所現況。

3-66 第二發電所，《臺灣拓殖畫帖》，1918 年，臺灣拓殖畫帖刊行會。

井市造也認為這樣的建築非他無法完成，由於此為臺灣首次嘗試的做法，承造者均小心翼翼施工，所有鋼筋只要遇到驟雨生鏽的話，一定磨掉才使用，工地位於總督府附近，早晚都有技師前來參觀，非常受到當局重視，跨距 7 間的樑在完工後還做了載重試驗測試，確認沒問題後才安心使用。[91]

2. 第二發電所（小粗坑）

臺北市街在第一發電所 1905（明治 38）年 7 月完工後，很快地就面臨電力不足的窘況，開始準備興建第二發電所。[92] 第二發電所比第一發電所靠近臺北，水路工程位於南勢溪、北勢溪合流處之下游，由古亭庄變壓所進入，電力有 11,000 伏特，埋設地下電纜拉至土木部廳舍內之配電室，另外延伸至基隆

[91] 《改隸以後建築之變遷（一）》《臺灣建築會誌》第 16 輯第 1 號，1944 年。
[92] 《臺灣日日新報》1910 年 5 月 1 日第 3 版。

配電所及金瓜石配電室供應礦業使用，於 1907（明治 40）年 5 月開工、1909（明治 42）年 8 月完工，經費為 1,468,600 餘圓。[93]

第二發電所完工後，將古亭庄配電所改為變壓室，將配電改設置土木部廳舍內，於 8 月開始供給送電，以滿足公私需要，1905（明治 38）年 9 月 11 日開始使用電燈時，全市不過有 2,264 盞燈，到 1907（明治 40）年 2 月 10 日時電燈已有 9,169 盞，夏季時電扇最大數 300 座，到 1908（明治 41）年 12 月底時電燈 12,774 盞、夏季電扇最多 642 座。創業以來之收入更是節節上升，1905（明治 38）年度 9 月以來 5 7,900 餘圓、1906（明治 39）年度 125,400 餘圓、1907（明治 40）年度 151,600 餘圓、1908（明治 41）年度 203,700 餘圓、1909（明治 42）年度 310,300 餘圓。[94]

1907 年當時電燈權利買賣 16 燭光一燈為 10 圓左右，臺北市街近 1 萬盞，以 17,998 戶居民來看，沒有點燈的約佔 1 / 10，城內日本人點燈較多，大稻埕、艋舺臺灣人點燈的少，城內戶數 2,721 戶有 5,923 盞，在日本也少見，從這點看，臺北城內是日本都市中最為進步的，也就是最為明亮的，城內大多為 16 燭光，日本所用多為 16 燭光以下，臺北市街的電燈明亮奢侈。

臺北城內平均一戶有 2.2 燈，和日本比較的話，廣島市 4 戶 1 燈、金澤市 3 戶 1 燈、名古屋市 2 戶 1 燈（多為 5 燭光）、長崎市 3 戶 2 燈（多為 6 燭光），這些城市都沒臺北城內明亮，臺北城內即使沒有電燈也有石油燈，可見臺北城內為日本市街中相當明亮的市街。[95]

表 3-5：臺北市內各區戶數與電燈數量

	總戶數	電燈數
城內	2,721	5,923
艋舺	6,137	2,389
大稻埕	9,140	1,364

由此，也可以看出，總督府以夜晚的明亮程度作為文明化的程度指標之一，致力於電力的開發，同時，連帶發展產業，例如北部電力同時提供金瓜石鑛業的開採。約此同時，南部也興建水力發電的竹仔門發電所，1907 年開工，1909

[93] 《臺灣日日新報》1910 年 5 月 1 日第 3 版。
[94] 《臺灣日日新報》1910 年 5 月 3 日第 3 版。
[95] 《臺灣日日新報》1907 年 11 月 29 日第 2 版。

年完工，由大倉組承造，請負額約 40 萬圓，器械請負價額 16 萬餘圓，自德國購入，[96] 作為南部發展產業之預備。

（五）郵便局

　　此時期重要郵局有臺南郵便局（1907~1910 / 12 萬圓）、嘉義郵便局（1910）[97]、基隆郵便局（1911~1912 / 82,135 圓）、打狗郵便局（1913 / 56,370 圓）[98]、新竹郵便局（1913~1914 / 4 萬圓）[99]。其中臺南、基隆、打狗為磚造，嘉義和新竹為木造。

1. 臺南郵便局

　　臺南郵便局於 1907 年開始整地施工，敷地 740 餘坪，建築物約 320 坪，預算 12 萬圓，由杉井組以 102,930 圓承造，原本預定於 40、41 年度完成，但卻至 1910 年才落成，為臺灣郵便局中花費最多工程費者。期間因為工程由杉井組承造，而杉井組的代理人早川下包給森田組，隨著工程進展，請負金額日漸不合，至 1909 年時森田組瀕臨破產，後由土木局和雙方斡旋，臺南郵便局

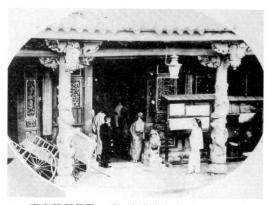

3-67 臺南舊郵便局，《記念臺灣寫真帖》，1915 年，臺灣總督府民政部。

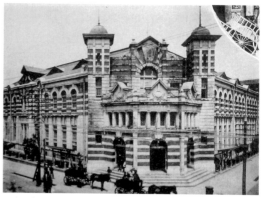

3-68 臺南郵便局，《記念臺灣寫真帖》，1915 年，臺灣總督府民政部。

[96]《臺灣日日新報》1908 年 9 月 22 日第 3 版。

[97] 於 1910 年落成，本館一棟木造 169 坪、倉庫木造及磚造各一棟及附屬建築共 129 坪，本館為洋風建築，全部施做塗上灰泥，《臺灣日日新報》1910 年 9 月 23 日第 2 版。

[98] 1913（大正 2）年 9 月 16 日竣工，10 月 30 日移轉，357 坪，《臺灣寫真帖第一集》，1915 年，臺灣寫真會。

[99] 自 1913 年 10 月開工，約有 200 坪，正面向新竹廳，寬有 17 間左右，建 2 座高塔，側面約 27 間，《臺灣日日新報》1914 年 4 月 24 日第 6 版。

因而遲至 1910 年才完工。[100]

　　由臺南舊郵便局和新郵便局相比，舊郵便局沿用清朝建築，難以在以臺灣人為主的臺南市豎立統治者之威嚴。新臺南郵便局委託森山松之助設計，藤原堅三郎、中村廣太協助，[101] 森山採用辰野式設計，這可能是其來臺後第一棟辰野式風格的官衙，強調轉角入口，加上有水平飾帶，開口部以白色做裝飾，紅白相間，讓臺南郵便局在立面上的表現，和當時臺北官衙普遍使用白色調的文藝復興樣式非常不同。

2. 基隆郵便局

　　基隆郵便局於 1912 年 6 月 9 日舉行移轉式，自 1911 年 1 月開工、1912 年 4 月 17 日完工，敷地 1,520 坪，間口 38 間，沿著田寮河深 40 間，買收費 17,348 圓，廳舍工程費 82,135 圓、附屬建築 6,900 圓，由高石組承造，一樓 377 坪、二樓 352 坪。

　　據新聞報導，落成後的基隆郵便局隔著港邊和基隆停車場相對，背面青綠山丘、前面的碧藍港水相接，紅磚白飾帶建築座落其中，色彩相調和，為基隆港一美觀。移轉式當天招待官民三百餘名，展示基隆十年間盛衰之統計表，並有宴席、餘興等節目。[102] 唯一讓民眾不方便之處，則是玄關石階過高。

　　根據尾辻國吉兩次的回憶，1942 年的回憶，「近藤技師和八板氏的設計，現場監督為田中、辻岡、小林諸位和筆者，高石組施工」。1944 年的回憶，「近藤十郎技師的監督、渡邊萬壽也的設計，請負人是櫻井組」，[103] 並有另一說，根據中村達太郎回憶，為森山松之助設計。

　　首先從幾個周邊資訊來看的話，根據八板志賀助的履歷，可看出於此時間應是八板志賀助協助基隆郵便局的設計，而非尾辻 1944 年所說的渡邊萬壽也；從承造者來看，報紙刊載的是高石組，也並不是 1944 年尾辻所說的櫻井組，可見 1944 年的可信度是比較低。但是從技師的部分並無出入來看的話，也可能是近藤所設計，若再根據森山松之助和近藤十郎到基隆出差的紀錄來看

[100] 《臺灣日日新報》1907 年 5 月 26 日第 4 版、1908 年 3 月 11 日第 2 版、1909 年 6 月 20 日第 2 版。1910 年 3 月 15 日第 2 版。
[101] 〈明治時代の思ひ出　其の二〉《臺灣建築會誌》第 13 輯第 5 號 pp. 375-381，1941 年。
[102] 《臺灣日日新報》1912 年 5 月 30 日第 7 版。
[103] 改隸以後建築之變遷（二）〉《臺灣建築會誌》第 16 輯第 2、3 號 1944 年。〈明治時代の思ひ出　其の三〉《臺灣建築會誌》第 14 輯第 2 號 pp. 91-96，1942 年。

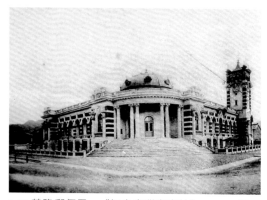

3-69 基隆郵便局，《記念臺灣寫真帖》，1915年，臺灣總督府民政部。

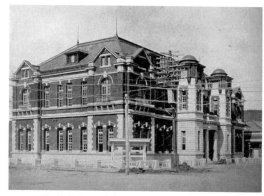

3-70 打狗郵便局，《臺灣寫真帖第一集》，1915年，臺灣寫真會。

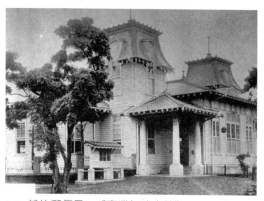

3-71 新竹郵便局，《臺灣拓殖畫帖》，1918年，臺灣拓殖畫帖刊行會。

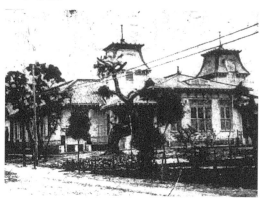

3-72 新竹郵便局，《臺灣日日新報》1914年5月14日第37版。

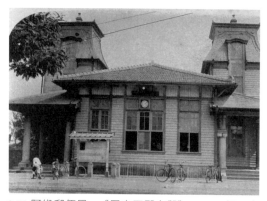

3-73 阿緱郵便局，《屏東五郡大觀》，1933年，南國寫真大觀社。

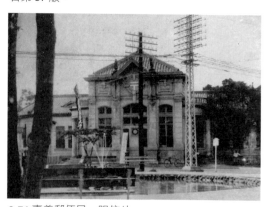

3-74 嘉義郵便局，明信片。

的話，兩人均有在施工期間同日至基隆出差之記錄，因此，兩者均有可能參與工程，基隆郵便局因位於基隆港邊，所以在基礎工程方面煞費苦心，亦有可能因此雙方同時前往工地視察，導致尾辻國吉對於近藤十郎視察工地一事留有印象。

從建築樣式來看的話，基隆郵便局確實採用了和近藤十郎不同的風格，水平飾帶、正面入口的穹窿頂、高聳塔樓，在建築物的裝飾性上來說，森山偏好繁複的裝飾，這和近藤較為簡潔的設計風格不同，若從建築手法上來看的話，很有可能是森山松之助作品。

3. 其他地方郵便局

郵便局中，基隆、臺南、高雄採用磚造，辰野式風格，新竹、阿緱、嘉義郵便局採用木造、文藝復興樣式風格，雖然並非磚造，但是應用木造、雨淋板設計出簡易型古典主義風格之官衙，其中新竹、阿緱郵便局並非由中央主入口進入，而是明顯的由兩個衛塔形塑兩個入口，這可能是為了配合當時郵便、電信兩種不同業務，不同業務由不同入口進入。

（六）醫院

1. 花蓮港、臺南、阿緱、打狗、臺中等地方醫院

總督府 1908 年開始於各地陸續新建或改建醫院，依序為花蓮港醫院、臺南醫院、阿緱醫院、澎湖醫院[104]、打狗醫院、臺中醫院、臺北醫院。其中臺北、臺南醫院為紅白相間的磚造，均為總督府技師近藤十郎設計，花蓮港、臺中、阿緱、打狗為木造，花蓮港醫院之造型簡單，中央設置塔樓，屋頂上設三角形氣窗，由總督府技師中榮徹郎改建，在花蓮港醫院之後，臺中、阿緱醫院之造型幾乎相同，正立面左右兩側有切角衛樓，正面有尖塔，為鄉村哥德樣式，臺中醫院為中榮徹郎設計，由此推測阿緱醫院可能亦為其設計，也可以看到中榮徹郎在醫院建築造型上之轉變。

從醫院配置來看的話，花蓮港醫院為ㄇ字形，臺中、阿緱、臺東醫院平面採八字形，入口和許多官廳建築相同設於轉角處，以臺中醫院為例，前面本館入口刻意和街廓呈 45 度，但後面的病院則是以座北朝南的方向平行並列，而臺南、臺北則是本館和病房棟以座北朝南的方向平行並列。中榮將醫院視為城

[104]《臺灣日日新報》1912 年 9 月 12 日第 6 版。

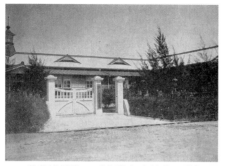

3-75 花蓮港醫院，《臺灣寫真帖第一集》，1915 年，臺灣寫真會。總督府民政部。

3-76 花蓮港醫院本館詳細圖局部，《總督府公文類纂》15 年保存，第 71 卷，冊號 7289，1908 年。

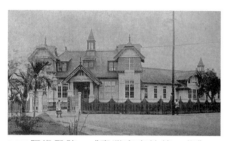

3-77 阿緱醫院，《臺灣寫真帖第一集》，1915 年，臺灣寫真會。

3-78 臺中醫院，《臺灣日日新報》1916 年 1 月 1 日第 33 版。

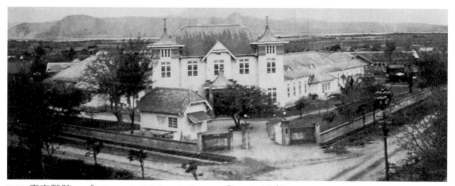

3-79 臺東醫院，《A Record of Taiwan's Progress》，1936 年。

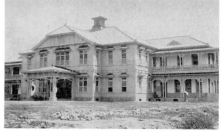

3-80 臺南醫院，正面面南但並未設陽臺。《臺灣建築會誌》第 14 輯第 2 號。

3-81 打狗醫院，《臺灣寫真帖第一集》，1915 年，臺灣寫真會。

3-82 臺中醫院病棟立面圖，上為南立面設有陽臺、下為北立面開窗。《總督府公文類纂》15 年追加，第 10 卷甲，冊號 5885，1914 年。

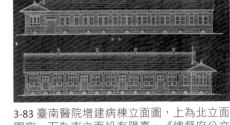

3-83 臺南醫院增建病棟立面圖，上為北立面開窗、下為南立面設有陽臺。《總督府公文類纂》15 年追加，第 9 卷，冊號 6184，1915 年。

3-84 臺中醫院病棟平面圖，同 3-82。

3-85 臺南醫院增建病棟平面圖，同 3-83。

3-86 打狗醫院平面圖，《總督府公文類纂》15 年保存，冊號 5714，1913 年。

3-87 臺南醫院增建病棟樓板平面圖，磚基礎上灌製鋼筋混凝土樓板，同 3-83。

3-88 臺南醫院配置圖，同 3-83。

3-89 臺中醫院配置圖，同 3-82。

111

3-90 打狗醫院配置圖，《總督府公文類纂》15 年保存，冊號 5714，1913 年。

市中之重要公共建築，將入口設於明顯位置，但也因此在動線上變得複雜化，近藤則否，其重視的是醫院各棟之間的動線如何單純化，將具複雜功能的醫院建築加以整理成容易理解的系統。

打狗的配置較為特別，呈口字形，自入口進入後，右側為各科診間，左側為病房，四周圍繞陽臺，面中庭側為走廊，病房外陽臺卻因而位於西北側，和大多數病房陽臺盡量安排在南側之原則相反，打狗醫院的設計者簽章雖不清楚，但明確地可以看出並非近藤十郎及中榮徹郎，從對醫院配置之處理方式亦可看出設計者並不清楚醫院建築之特性。

若以病房平面作比較，以中榮徹郎設計的臺中和近藤十郎設計的臺南醫院為例，但後面的前者為木造、後者為磚造加鋼筋混凝土樓板。臺中的病房棟 12 個房間只有一個中走廊，連接陽臺及走廊，每個房間有兩個門直接通往走廊、陽臺；臺南的病房棟 8 個房間卻有 4 個中走廊，每兩個病房為一個單位，自陽臺先進入中走廊，再進入兩側病房，在衛生方面更為講究。

表 3-6：各醫院比較表

名稱	興建~年代	設計者	平面	經費	構造
花蓮港醫院	1908~1910[105]	中榮徹郎	口字形	—	木 1
阿緱醫院	1909~1910	中榮徹郎	八字形、720 坪	6 萬餘圓[106]	木 1
臺南醫院	1909~1915	近藤十郎	平行並列（座北朝南）	20 萬圓[107]	磚 1
打狗醫院	1913~1914[108]	不詳	口字形	13 萬圓[109]	木 2
臺中醫院	1913~1915	中榮徹郎	八字形本館 + 平行並列病棟（座北朝南）	13 萬圓[110]	
臺北醫院	1913~1919	近藤十郎	魚骨形（座北朝南）	260 萬圓	磚 2

由以上中榮徹郎和近藤十郎所設計之醫院，可以綜合歸納出，中榮徹郎將醫院視為官廳建築形式之延伸，而近藤十郎則是非常務實地鑽研醫院建築，因此後者對於病房單元有更細膩的處理，這樣的研究精神自其一開始設計學校建築時就表現出來，可以看出近藤十郎之個性，相對於建築形式之追求，他更追求建築空間的合理性，以及符合機能的空間規劃，也因此，他才得以勝任臺北醫院這樣大規模的醫院建築規劃工作。

2. 臺北醫院

由上述可知，地方醫院中除臺北醫院外，經費最多、病房最為講究的是臺南醫院，但臺北醫院經費有 260 萬圓，為臺南的 13 倍之高，可見臺北醫院的

3-91 第二代臺北醫院魚骨形配置圖，《總督府公文類纂》15 年保存，第 113 卷甲，冊號 6165，1915 年。

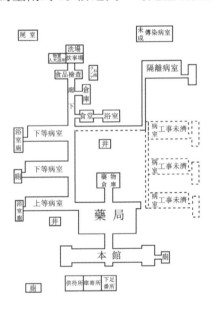

3-92 第一代臺北醫院凹字形配置，出自《臺灣日日新報》1898 年 7 月 24 日第 2 版。

[105] 《臺灣日日新報》1908 年 4 月 12 日第 2 版、1910 年 2 月 20 日第 2 版。
[106] 《臺灣日日新報》1910 年 1 月 16 日第 2 版、11 月 26 日第 3 版。
[107] 《臺灣日日新報》1909 年 10 月 28 日第 2 版、1911 年 4 月 22 日第 3 版。《臺灣寫真帖第一集》，1915 年，臺灣寫真會。
[108] 《臺灣寫真帖第一集》，1915 年，臺灣寫真會。
[109] 於 1913（大正 2）年興建本館，並以 13 萬圓工程費自 1914（大正 3）年 9 月開始新建病房，1915（大正 4）年 7 月全部落成，共有 1495 坪，全為木造。《臺灣日日新報》1916 年 1 月 1 日第 33 版。
[110] 於 1913（大正 2）年興建本館，並以 13 萬圓工程費自 1914（大正 3）年 9 月開始新建病房，1915（大正 4）年 7 月全部落成，共有 1495 坪，全為木造。《臺灣日日新報》1916 年 1 月 1 日第 33 版。

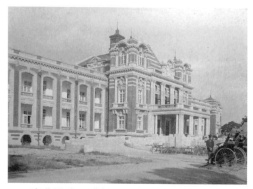

3-93 臺北醫院,《主要工事寫真帖》,出版年不詳。

3-94 現臺大醫院外觀。

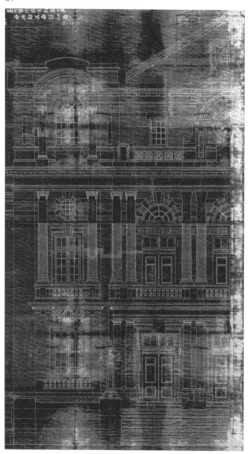

3-95 臺北醫院立面設計圖,《總督府公文類纂》,冊號 6481,648100190030037M。

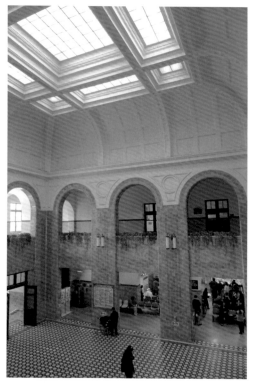

3-96 現臺大醫院大廳。

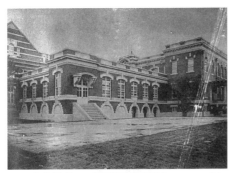

3-97 臺北醫院，《臺灣拓殖畫帖》，1918 年。

3-98 從臺北醫院病房棟看市區，明信片。

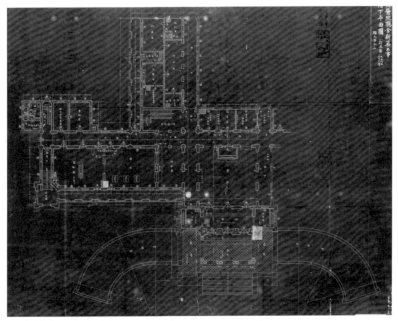

3-99 臺北醫院一樓平面圖，《總督府公文類纂》，冊號 6481，64810019003009M。

3-100 臺北醫院正面時鐘，《總督府公文類纂》，冊號 6481，66550029003004M。

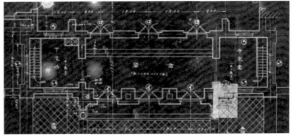

3-101 右下角修改處為洗腳處，玄關左側為下足場（脫鞋處）。《總督府公文類纂》，冊號 6481，64810019003009M。

重要性，此亦為總督府最為重視的醫院建築，從規劃到完成也耗時最久。

　　總督府技師近藤十郎為了病院建築的設計，和醫院院長稻垣長次郎前往香港、菲律賓、海峽殖民地及爪哇考察，於 1912（明治 45）年 3 月 17 日出發。[111] 7 月 5 日返抵總督府。1917（大正 6）年 8 月 15 日稻垣長次郎、近藤十郎和警視鈴木信太郎又赴廈門出差。[112] 1918（大正 7）年 3 月 26 日近藤到美國哥倫比亞大學研究病院建築八個月。[113] 傳染病棟的設計因近藤出國而暫停，等近藤 1919 年回國製作圖面後才得以施工。[114] 可見，當時一邊施工一邊考察、設計的情況，總督府及設計者都希望將當時最新病院建築設計使用於臺北病院，才有這樣的情形出現。

　　臺北病院的配置為長條形建築平行排列，棟和棟之間以走道連接，因此，在施工上容易分期，這樣的配置方式從第一代臺北醫院即開始使用，這可能為了因應當時總督府財政不充裕的情形。這樣的凹字形平面於日本赤十字社臺灣支部病院、打狗醫院被繼續沿用，而第二代臺北醫院將其調整為魚骨形，由本館透過中央走廊連接後面各棟，在動線上可以達到最短距離，又可以符合棟和棟之間有足夠的距離，以利通風採光。另一值得注意之處，無論是日本赤十字社病院或是臺北病院，雖然前者本館面西、後者本館面南，但都刻意將病房的座向設在南北向，並且將走廊設在南側，這是考量臺灣熱帶氣候所做的配置。

　　在近藤十郎於 1907 年在關於小學校建築中提到，小學校配置有大廳式、走廊式，大廳式適合溫帶，走廊式適合熱帶，這是因為大廳式的暖氣設備比走廊式容易設置，熱帶地方，為避免太陽直射，所以走廊設於南側，日本自古以來有設緣側的習慣，加上多地震，所以走廊式較適合日本。另一方面，學校對衛生的重視程度僅次於醫院，因此學校教室配置方式和病房一樣採用走廊式，由上述文字可以解釋，學校、醫院建築都採用走廊式的原因。[115]

　　臺北醫院自 1913 年開始分 6 個年度興建，第一年為外科室局部，由濱口商行及安藤組請負，第二年為外科室全部及本館，第三年為內科部其他，因為原有基地僅有 15,000 坪，新增計畫增加 3 萬坪，不足處和陸軍監獄交換基地。[116]

[111]《總督府府報》第 3469 號，明治 45 年 3 月 19 日。
[112]《總督府府報》第 1356 號，大正 6 年 8 月 17 日。
[113] 小林仙次著〈私の病院建築履歷書〉《病院建築》第 18、19 號 p. 34，1973 年 1、4 月。《臺灣日日新報》1918 年 3 月 26 日。
[114]《臺灣日日新報》1918 年 12 月 3 日。
[115] 近藤十郎著〈小學校校舍の配置法〉《臺灣教育會誌》第 57 號 pp. 4-10，1906 年。
[116]《臺灣日日新報》1913 年 1 月 30 日第 2 版。

臺北醫院本館有地下、樓下、樓上共三層，地下設各種倉庫、小使守門諸備人之室以及食堂、詰所、浴室、藥品室等，樓下設停車所、各科患者休憩室、藥局、藥劑室、事務室、各科診察室、治療室等。樓上設鼻、齒兩科治療室，各科醫員室、研究室、標本室、貴賓室、圖書室、會議室、講堂等，又玄關至樓下之大迴廊，銜接先完工之新病棟中央，樓下左右翼為外科及婦人科治療室。[117] 新建計畫中還包括設置大手術室，以東洋第一自許，室內可以做到徹底消毒，以進行重大手術。治療上的新計畫還包括最新式 X 光線器械之應用，及將液態氧氣使用於治療上及手術上，在手術中讓心臟衰弱者吸入則可作為「魔睡劑」。[118]

完工後，《臺灣日日新報》報導，臺北醫院本館大玄關非常氣派，進去後有古代羅馬式天花板，左側為寄放鞋子處，設備非常完備，以電燈顯示號碼，院內時鐘全為電器時鐘，院長室設置標準時鐘，各要處也設置，[119] 可見，除了以衛生作為文明標準之外，時間觀念也是其中一環。

（七）停車場

1908 年鐵道全通式之後，新停車場的興建暫告一段落，直至原本的停車場不勝負荷改建，依序有 1911 左右完工的桃園停車場、[120] 1913 年完工的新竹停車場、1914 年阿緱停車場、1917 年臺中停車場。

新竹停車場自 1912（大正元）年 11 月開工，歷時 9 個月完工，花費工程費 4 萬 5 千圓，為文藝復興樣式和其他樣式混和，屋頂尖塔上並有大時鐘，為臺灣少見車站建築，落成後成為新竹三大建築。[121] 北投停車場因公共浴場等日漸完備，乘客增加，1913 年擴張月臺，[122] 阿緱停車場因九曲堂至阿緱的鐵道開通，因而新建，於 1914 年 2 月啟用，[123] 臺中因市街發展，原有停車場過於狹隘，1915 年設計圖完成後，1916 年開工，停車場於 1917 年 4 月竣工，11 月 6 日舉行落成式。[124]

[117]《臺灣日日新報》1914 年 4 月 2 日第 6 版。
[118]《臺灣日日新報》1913 年 4 月 8 日第 2 版。
[119]《臺灣日日新報》1919 年 11 月 30 日第 7 版。
[120]《臺灣日日新報》1910 年 2 月 3 日第 3 版。
[121]《臺灣日日新報》1915 年 8 月 22 日第 5 版。
[122]《臺灣日日新報》1913 年 6 月 23 日第 5 版。
[123]《臺灣日日新報》1914 年 2 月 15 日第 7 版。
[124]《臺灣日日新報》1915 年 9 月 15 日第 6 版、1917 年 4 月 11 日第 3 版、1917 年 11 月 8 日第 7 版、1917 年 11 月 1 日第 4 版。

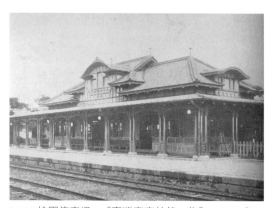

3-102 桃園停車場，《臺灣寫真帖第一集》，1915 年，臺灣寫真會。

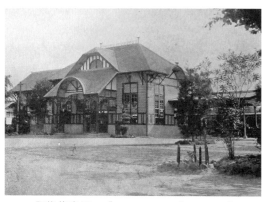

3-103 阿緱停車場，《Formosa Today》，1917 年。

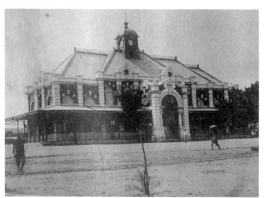

3-104 新竹停車場，《臺灣拓殖畫帖》，1918 年，臺灣拓殖畫帖刊行會。

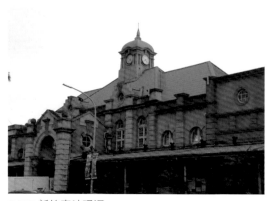

3-105 新竹車站現況。

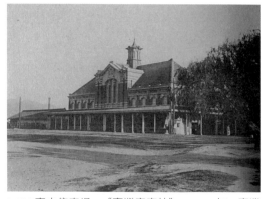

3-106 臺中停車場，《臺灣寫真帖》，1921 年，臺灣日日新報社。

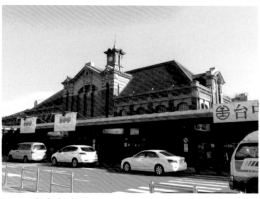

3-107 臺中車站現況。

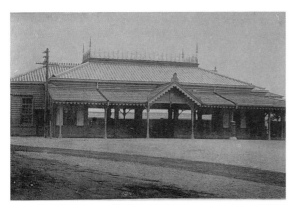

3-108 臺南停車場，《臺灣拓殖畫帖》，1918 年，臺灣拓殖畫帖刊行會。

3-109 彰化停車場，《臺灣寫真帖第一集》，1915 年，臺灣寫真會。

3-110 北門乘降場，《臺灣寫真帖第一集》，1915 年，臺灣寫真會。

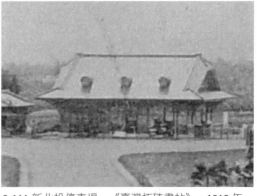

3-111 新北投停車場，《臺灣拓殖畫帖》，1918 年，臺灣拓殖畫帖刊行會。

3-112 新北投車站現況。

3-113 新北投車站內部哥德式木構架。

119

此時期興建的停車場以構造來說，分為磚造及木造，磚造為少數。新竹、臺中停車場採用磚造，外表為紅白相間立面，室內等候室高聳，塑造出象徵先進交通的氣派空間，並延續使用如基隆停車場的中央高聳塔樓，於當時的市街中非常醒目，塔樓上還有大時鐘，提醒民眾時間，希望民眾從生活中開始培養時間觀念。

另一方面，木構造為大多數停車場所使用，此木構造分為三類，一類為使用誇張、複雜屋頂組合的設計，例如桃園、阿緱停車場，讓停車場建築在地方城鎮中成為醒目的視覺焦點，也讓鐵道旅行一事更添加浪漫之感。第二類的木構造則是立面做簡易設計，沒有誇張屋頂，僅是安分地提供停車場所需的基本機能，讓民眾能夠方便地搭乘及等候火車，例如臺南、彰化停車場。第三類木構造停車場介於這兩者之間，屋頂造型優美但不複雜，下方則為亭子設計，足以符合上下車之遮風避雨需求。有趣的是，第三類木構造隨著空間需求逐漸擴張，因為為木構造，所以容易增建，能夠配合時代需求改變規模，新北投停車場則為此例。

（八）市場

臺灣的新式市場以臺南西市場落成作為新時代的開始，但是西市場的建築造型簡單，並未引起太大騷動，為配合 1908 年鐵道全通式落成的新起街市場則是不同，總督府技師近藤十郎以八角型、磚造的設計，屋頂採用鋼骨屋架，設計出令人詫異的市場，以新的建築造型代表嶄新市場的印象，並且自落成後，成為臺北市的觀光景點，日治時期所出的寫真帖中，介紹臺北市莫不介紹新起街市場。

但是，新起街市場的興建相當耗費經費，但市場總能引起注目，且是日常生活所需之空間，廣設新式市場成為趨勢，因此，各廳採取的方式是委託臺灣建物會社建造。該會社成立之初，總督府「對於會社資本額以 5 年時間，予以年 6 分補助。」，因此其亦需當「地方市街其他有需要家屋時，依會社財政得命令建築。」。

因上述緣故，地方廳委託臺灣建物會社於新開發地區建設市場，落成後再交由地方廳使用，地方將土地、工程費用等以分期付款的方式還給臺灣建物會社，還款金額為本金加利息，臺灣建物會社的利益為年利率 10％的利息。[125]

[125]《臺灣日日新報》1909 年 7 月 16 日第 2 版。

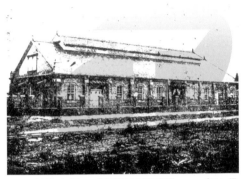

3-114 基隆市場，《臺灣日日新報》1909 年 9 月 28 日第 3 版。

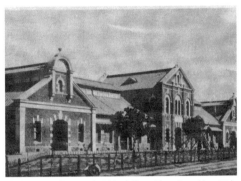

3-115 新竹市場，〈明治時代の思ひ出 其の三〉《臺灣建築會誌》第 14 輯第 2 號 pp. 91-96，1942 年。

　　受委託興建的有南門市場（1909）、基隆市場（1909）、彰化市場（1909）、[126] 鹿港市場（1910）、[127] 新竹市場（1911）。[128] 委由建物會社興建還有一個好處，建物會社的興建費用低廉，以南門市場為例，僅為新起街市場的 1 / 14，對於地方廳而言，即使支付利息，還是相當有利的。[129]

　　但是，有的地區不僅於此，臺灣建物會社將市場興建在新發展的住宅區或是由其開發的新住宅區內，前者配合政府開發新區域之政策，後者則是提高自己開發住宅區的地價，對建物會社是有幫助的。[130] 以下以南門市場、基隆市場興建的例子說明。

1. 南門市場

　　1909 年因為南門外住宅增加，臺北廳為了此區居民方便，希望興建市場，但因臺北廳為了新起街、大稻埕市場背負許多債務，無力興建，交涉結果由臺灣建物會社購買土地並興建建築，再編入公共營造物。從 5 月 29 日開始施工，建築物為木造平房百坪，工程費 7,642 圓 46 錢、敷地買收費 4,992 圓 31 錢 1 厘、家屋移轉費 2,604 圓 40 錢、水道敷設費 557 圓 17 錢，總計 16,003 圓 30 錢 1 厘，

[126] 彰化衛生組合附屬魚菜市場落成，由西技手報告工事，5 月 27 日開工，10 月 22 日落成，衛生組合事務所磚造 21 坪、附屬魚菜市場磚造平房 268 坪、附屬廁所等，工程費 4 萬 210 圓。《臺灣日日新報》1909 年 12 月 1 日第 3 版。

[127] 42 年 5 月 6 日開工、9 月 18 日完工，合計 1 萬 7 千 8 百 43 圓，本家建坪 177 坪。《臺灣日日新報》1910 年 2 月 17 日第 3 版。

[128] 《臺灣日日新報》1911 年 1 月 7 日第 5 版。

[129] 《臺灣日日新報》1909 年 7 月 16 日第 2 版。

[130] 《臺灣日日新報》1909 年 7 月 16 日第 2 版。

於 8 月 16 日完工後，將土地及建築移交給臺北廳。

南門市場和新起街市場（14 萬圓）、大稻埕市場（8 萬圓）相比，南門市場建築費低非常多，規模為木造平房桁行 20 間、樑間 5 間，建坪 100 坪，從地面到桁上端 12 尺，出簷 2 尺，砌臺灣瓦，木材部分全部上油漆，另有事務室木造平房 10 坪、木造廁所 10 坪，周圍圍有木柵，敷地周圍及內部道路每隔 2 間種植樹木。[131]

2. 基隆市場

基隆因為市區土地不夠，因此自 1908 年開始由臺灣建物會社填埋土地興建住宅，臺灣建物會社和基隆市交涉之後，決定在大基隆福德街河岸及小基隆埋立地各新建一市場，埋立地市場和臺北市場相比較小，但設備完備。經費總額為 43,600 圓，每年一成的利息，以市場收益金及屠獸場收益金分五年每月償還，本家二棟磚造 368 餘坪，附屬木造平房二棟 40 坪、事務所木造平房二棟 26 坪、廁所磚造平房二棟 14 坪，加上其他附屬設施，於 1909 年 9 月 24 日舉行開場式，建物會社願意以此低利依基隆廳之希望出資建築，促進基隆繁榮，也提高兩市場附近所有地及所有家屋之價值。[132]

（九）其他：北投公共浴場

北投公共浴場自 1912 年 6 月開工，1913 年 6 月落成，工程費約 6 萬餘圓，委由高橋土木局長、野村營繕課長、森山技師設計，為一棟洋風二層樓建築，一樓進入其右為食堂，22 坪，為鐵道旅館之各種飲食物，樓下為浴室，分為男子及女子，脫衣場 16 坪，有放衣服的箱子 36 箱，有桌椅，以便浴後休憩，地板敷以陶磚，溫泉浴槽及普通溫湯之外，還有 20 坪長方形游泳池，周圍迴廊 9 尺，繞以欄杆。在下一層左轉為婦人便所及浴室，過婦人浴室有特別浴室，結構壯麗。[133]

據臺灣建築會之回憶記錄中，北投公共浴場是藤井（可能為技手藤井溙）在森山指導下所做的設計，其中有趣之處在於木材使用漂流木，[134] 這可能因為公共浴場為特殊建築，建築內的水氣遠比一般建築高，一般採購買到的是乾燥

[131]《臺灣日日新報》1909 年 7 月 15 日第 2 版、1909 年 8 月 22 日第 7 版。

[132]《臺灣日日新報》1909 年 9 月 28 日第 3 版。

[133]《臺灣日日新報》1913 年 6 月 15 日第 5 版、1912 年 4 月 14 日第 2 版。

[134]〈改隸以後建築之變遷（二）〉《臺灣建築會誌》第 16 輯第 2、3 號，1944 年。

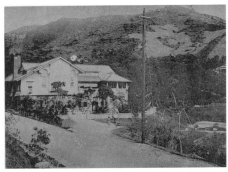

3-116 北投公共浴場外觀，《臺灣拓殖畫帖》，1918 年，臺灣拓殖畫帖刊行會。

3-117 北投公共浴場陽臺，《臺灣寫真帖第一集》，1915 年，臺灣寫真會。

3-118 現北投溫泉博物館外觀。

3-119 現北投溫泉博物館羅馬式浴室。

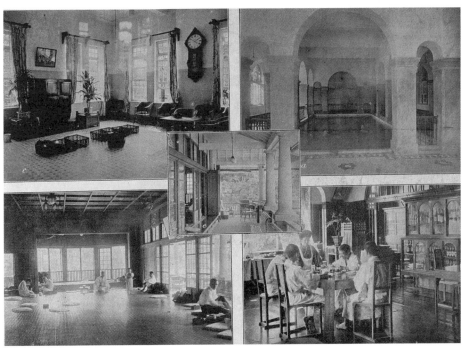

3-120 北投公共浴場室內，《臺灣寫真帖第一集》，1915 年，臺灣寫真會。

123

過後的木材，一旦放在公共浴場內，木材容易變形，在此可能考慮此因素，採用漂流木，木材中含水率較高，即使在充滿水氣的建築中，也不易變形。

北投公共浴場另一有趣之處在於浴槽為站式非坐式，這可能因為公共浴場希望有更多的客人使用，採用站式的話，腳容易酸，就可以有更多的人次來利用，這樣的設計手法在森山回日本之後興建的片倉館也再次被運用，由此，可以看出設計者之巧思。

北投公共浴場的設計融合西式與和式，有類似羅馬浴池的浴室空間、西式的休憩室，可以享用鐵道飯店的飲食服務，但是在二樓設置大廣間，讓大家可以穿著浴衣坐在榻榻米上休憩，大廣間面公園一側設有寬廣陽臺，陽臺上設有桌椅，亦可以坐在陽臺欣賞公園風光，為一和洋折衷之設計。

（十）新時代的街屋

1898 年臺灣遭逢颱風，臺北市有 1 千多棟建築全毀，殖民政府隔年呼籲制訂家屋建築法，1899 年報紙建議應該向德國人統治的膠州灣學習制訂建築法規，[135] 總督府衛生顧問爸爾登在進行衛生調查之同時，也向後藤新平建議設計「模範家屋」，爸爾登並認為臺灣的亭仔腳設計非常適合臺灣，1900 年 8 月總督府發佈律令第 14 號「臺灣家屋建築規則」，1900 年 10 月發佈府令第 81 號，「臺灣家屋建築章程施行細則」，1908 年縱貫鐵道全通式前，西門周遭市區改正，呈現出模範亭仔腳的街景，但是在執行上仍然緩慢。1911 年臺北市再度遭逢大風雨，營造業澤井市造與三好德三郎搭船拜訪臺北廳長井村大吉，希望能以低利貸款推動市區改正，並和臺灣銀行協調貸款事宜，最後，總共獲得 75 萬圓低利貸款資金。[136]

隔年進行城內家屋改建，由總督府營繕課長野村一郎統籌指揮，改建有兩個方針，一是道路寬度，府後街較寬，為 10.8 公尺，府前街與其他道路為 9.3 公尺，另一為亭仔腳高度統一為 3.3 公尺，改建和市區改正的道路拓寬同時進行，並規定不可個別興建，全委託由半官半民的臺灣建物會社負責。

當時的作法為避免個別委託營造業興建，造成良莠不齊，乃由臺灣建物會社統籌，臺灣建物會社介於政府和民間之間，面對由臺北土木建築請負人組合之會員 32 名，有意願新建建築者，和建物會社訂定低利融通契約者，至落成

[135]《臺灣日日新報》1899 年 8 月 11 日第 1 版。
[136]《澤井市造》，1915 年 8 月，合資會社澤井組本店發行。

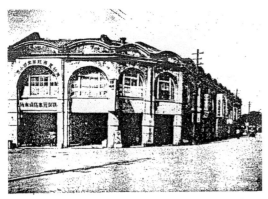

3-121 模範亭仔腳新起街，《臺灣建築會誌》第 13
輯第 5 號，1941 年。

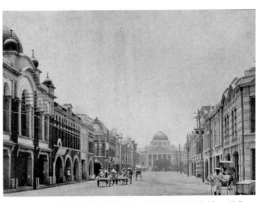

3-122 府後街及臺灣博物館，《臺灣寫真帖第一集》，
1915 年，臺灣寫真會。

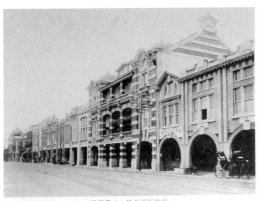

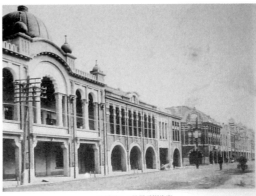

3-123 自府後街三丁目看二丁目，《臺北市區改築記
念》，1915 年，臺北市區改正委員會。

3-124 自府後街二丁目看三丁目，《臺北市區改築記
念》，1915 年，臺北市區改正委員會。

之後，再由該會社以建築者名義，借出工費。[137] 臺灣建物會社則負保證責任向臺灣銀行融資，處理借貸等事務，總共貸款 74 餘萬圓，興建家屋 233 戶，平均每戶貸款 3,200 餘圓，[138] 可以視為臺北市的都市更新案。此案被視為殖民地之示範點，因此從總督府營繕課、臺灣建物會社之投入，可看出總督府重視之程度，落成後，也帶動日後各地的市區改正，並紛紛將街屋改建成洋風建築。府後街所發揮的作用比最早的模範亭仔腳新起街來得巨大。有趣的是，1923 年關東大地震之後，臺北的災後復興模式成為東京市之重要參考資料，並於東京成立臺灣建物會社之姊妹會社。

　　從簡樸的純紅磚造、二層樓建築的新起街，到三層樓、華麗氣派的府後街、府前街、府中街，亭仔腳的立面設計被發揮至極致，這樣的設計方式和商業建築屬性相吻合，華麗的外表正合喜愛熱鬧裝飾的臺灣人胃口。府後街和臺灣總督府博物館同年完工，位於臺北停車場出來後正對面為博物館，而在這期間的有鐵道飯店以及剛落成的府後街，形成一個足以宣示殖民者政績的最佳場域，也成為日治時期明信片中最常出現的內容。

[137]《臺灣日日新報》1911 年 12 月 9 日第 4 版。
[138]《臺灣銀行 40 年誌》pp. 119-120，1939 年，臺灣銀行發行。

第四章

結論

前言

日治 50 年的半世紀時間中，臺灣建築經歷前 25 年的試驗、調整、紮根、茁壯的過程，可以看到歷任總督府技師的努力，更看到殖民者如何透過殖民地特別的官制確保優秀人才，營繕課技師幾乎都由東大土木學科、建築學科畢業生擔任，這些技師和幕府末期到日本的外國冒險土木工程師的人格特質上有某種程度的相似性，但是最大的不同是，這批技師經過完整且優良的專業訓練，其有冒險勇於嘗新的性格，加上全臺絕大多數的重要建築設計都集中於營繕課的環境之下，來臺的建築技師擁有絕佳的創作環境得以大展身手。臺灣總督府如同明治初年的明治政府，急於建設一個具嶄新面貌的新殖民地。臺灣雖為日本殖民地，但在許多方面卻與日本大不同，逐漸發展出臺灣近代建築之特色。

臺灣近代建築特色在此列舉三類，一為適應臺灣氣候所衍生出來的建築形式，二為因著殖民地之緣故所出現的特殊事件，三為中央集權式的建築環境。可從中一窺臺灣近代建築之特殊性。

一、熱帶建築形式

（一）亭仔腳

日治初期曾經有過短暫的摸索期，此期間臺灣的建築材料多仰賴進口，例如木材、石材、紅磚、水泥、油漆、玻璃、鐵材，經濟上仍須仰賴日本本土支援，加上施工業者良莠不齊，因此這階段興建建築的品質也參差不齊。當時總督府最想利用建築解決的是衛生問題，因此 1900 年發佈以衛生為本位的「臺灣家屋建築規則」，規定臨道路之家屋，必須設有檐庇之步道（亭仔腳）。亭仔腳雖然於清末已經出現，但是法制化並落實是在日治之後。配合 1908 年縱貫鐵道開通，新起街市場落成，設有亭仔腳的新起街模範街也趁此機會完工。之後，最為著名的街區大規模改建為 1915 年完工的府後街、府前街、府中街，由當時營繕課課長野村一郎率旗下技師、技手連續半年熬夜設計，直到大家疲累到生病為止，剩下的部分交由臺灣建物會社完成。

從簡樸的純紅磚造、二層樓建築的新起街，到三層樓、華麗氣派的府後街、府前街、府中街，亭仔腳的立面設計被發揮至極致，這樣的設計方式和商業建築屬性相吻合，華麗的外表正符合喜愛熱鬧裝飾的臺灣人胃口，表町完工後，成為全臺模仿對象，也成為日治時期明信片中最常出現的主題之一。

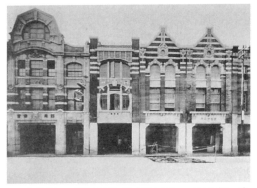

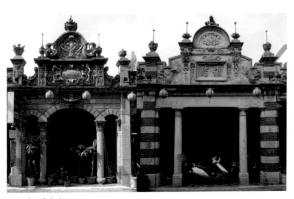

4-1 府前街,《臺北市區改築記念》,1915 年,臺　　4-2 大溪老街。
北市區改正委員會。

原本為了解決臺灣炎熱多雨問題的亭仔腳建築,卻變身為臺灣最佳的商業建築,連 1930 年代興建的日本勸業銀行臺北支店、臺南支店也都選擇將亭仔腳列為建築的一部份,建築必須設亭仔腳的規定並被延續至戰後,成為臺灣建築之一大特色。

(二)陽臺

日本於幕府末期受到由南方傳來的建築影響,曾經有一段時期建築物設有陽臺,但因陽臺並不適合溫帶氣候,陽臺大都加設玻璃窗改為溫室,進入 1877(明治 10)年代之後逐漸減少,加上受到正統歐洲古典主義建築教育的東大建築系畢業生,其作品自然不會出現陽臺的設計。

日治初期的廳舍之表面並無太多凹凸,多為箱型設計,例如小野木孝治設計的地方廳舍、森山設計的土木部廳舍,總督府廳舍競圖第一階段所徵募到的圖面也都沒有陽臺,土木局局長長尾半平批評此不符合亞熱帶建築的特性。直到第二階段,競圖圖面才出現符合熱帶氣候生活的陽臺,這是經過多年臺灣生活經驗所得。總督府的陽臺設計也帶動其他廳舍之設計,身為總督府廳舍實施設計的森山松之助,在其後來設計的臺北、臺中、臺南州廳、鐵道部都設有陽臺,野村一郎設計的臺灣博物館也有陽臺。臺灣最後發展出附有陽臺的古典樣式建築,其特色為將外牆內縮至柱列或圓拱之後,而非古典樣式中將柱列貼在牆壁上的作法。

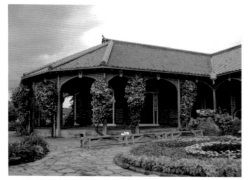

4-3 日本長崎古拉巴宅（1878 年落成）。

4-4 總督官邸陽臺。

4-5 臺灣博物館的陽臺。戰後因空間不足，將外牆封閉成室內。《記念博物館寫真帖》，1915 年，高石組。

4-6 總督府陽臺。

4-7 博物館山牆。

4-8 大溪山牆。

（三）洗石子

　　日本統治臺灣之後，喜用古典樣式設計建築，但因臺灣不生產優良的石材，最初是以灰泥加上水泥塗在外牆上代替，但這樣並非長久之計，森山松之助於土木部廳舍首先應用了洗石子技術於外牆上，以洗石子做出仿石造的質感，洗石子是由石川桂次郎施作（研發出人造石之服部長七的弟子）。洗石子最初在井的上方試作，結果婦人覺得會傷衣物，不適合而失敗，後來將人造石用於岐阜的鐵道工程，結果石材不斷被開採出來，直接用石材還比較快，當時被當做不成熟的研發而在日本被視為失敗，[1] 沒想到因臺灣缺乏石材而再度被使用，並自土木部廳舍之後，專賣局、總督府博物館也都廣泛運用，博物館為表現希臘神殿石造樣式，整棟建築全部使用洗石子。[2]

　　日治時期引入的洗石子對臺灣後來街屋造成很大的影響，臺灣因為官廳建築大多採用古典樣式，但是卻缺乏適合的石材，需要仿石造技術，日本近代由左官發明的人造石技術，便由日本匠師傳來臺灣。居住在大稻埕的陳旺來與郭三川參與總督府廳舍、臺灣博物館的臺灣匠師，學得了開模印花與製作番仔花的技巧，並將其運用在市區改正的騎樓立面，例如桃園大溪、迪化街、重慶北路等處街屋，多出自其手。[3]

二、臺灣第一

（一）第一棟鋼筋混凝土建築

　　技術發展迅速的部分原因或許因為臺灣氣候不適合日本人喜歡的木造建築。日治初期，臺灣多用日本、福州進口的松、杉木，到最後用此材料興建的建築都成為白蟻的食物。當時白蟻專家大島正滿的研究發現，連石灰也會被白蟻分泌物分解，連第四任臺灣總督兒玉源太郎視為最重要的臺灣神社及總督官邸也無一倖免於難，如何找出適合臺灣的建材及建築方法是當時技師最重要的課題，森山松之助為此發明防蟻混凝土，以混凝土層阻絕白蟻自地下往上侵襲。

　　以鋼筋混凝土取代容易被白蟻侵襲的木造部分也成為初期的設計方向，例

[1] 〈改隸以後に於ける建築變遷（二）〉《臺灣建築會誌》第 16 輯第 2、3 號，pp. 76-77，1944 年，臺灣建築會。
[2] 〈改隸以後に於ける建築變遷〉《臺灣建築會誌》第 16 輯第 2、3 號，pp. 67-68，1944 年，臺灣建築會。
[3] 葉俊麟著《日治時期「洗石子」技術之研究》，中原大學建築研究所碩士論文，2000 年 1 月。

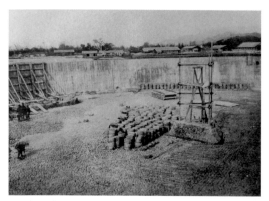

4-9 臺北水道沉澱池施工中照片，《鋼筋混凝土構造物寫真帖》，1914 年。

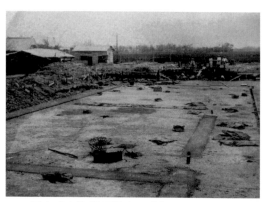

4-10 已完成之防蟻混凝土，《第五回白蟻調查報告書》，臺灣總督府研究所，1915 年 3 月。

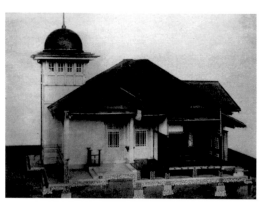

4-11 防蟻混凝土家屋模型，《第五回白蟻調查報告書》，臺灣總督府研究所，1915 年 3 月。

4-13 明治橋之鋼筋混凝土橋面，《鋼筋混凝土構造物寫真帖》，1914 年，高石組。

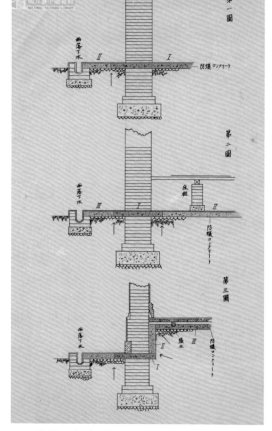

4-12 防蟻混凝土施工圖，《第五回白蟻調查報告書》，臺灣總督府研究所，1915 年 3 月。

如總督官邸、醫學校、土木部、專賣局等為磚造,但都採用鋼筋混凝土樓板,水道唧筒室的穹窿頂也採用鋼筋混凝土,不斷地嘗試鋼筋混凝土的最大化及可能性,明治橋橋面、下水道暗渠也都採用鋼筋混凝土造。當時作為建築技師後盾的是土木技師十川嘉太郎及德見常雄,配合建築技師進行鋼筋混凝土計算,甚至於直接用美國進口的書進行計算。

　　總督府土木技師十川嘉太郎的同學,為日本近代著名的「柔剛論爭」[4]主角之一的真島健三郎,約在同時間,兩人分別在臺灣、日本本土進行混凝土實驗,十川首次將鋼筋混凝土運用於永久兵營的屋頂為 1900(明治 35)年,真島則是參考法文書,於 1902(明治 37)年將鋼筋混凝土運用於唧筒室的柱子。

　　之後,臺北水道沉澱池、淨水池也做鋼筋混凝土設計,拆模板時,總督府土木課技師都到場參觀,鋼筋混凝土最早被運用於建築是在電話局和水道唧筒室的圓屋頂,當時還特別指定由澤井組施工,1909(明治 42)年第一棟整體鋼筋混凝土造電話局施工時,總督府技師也經常到場觀摩,施工中適逢因總督府廳舍競圖來臺的辰野金吾、伊東忠太,他們看現場後說連日本都還沒做這樣的事。

　　可見,臺灣雖為殖民地,但在技術方面並不追隨於日本之後,而是直接依照外國書籍實際應用,鋼筋混凝土技術領先於日本本土,而其主要動力可能為白蟻吧!在此基礎下,興建總督府博物館時,大廳上方以鋼筋混凝土興建大型穹窿頂,引入充足的光線,透過華麗的鑲嵌玻璃,讓大廳室內明亮、氣派,讓參觀者留下深刻印象。

(二)第一次建築競圖

　　明治維新之後,重要國家建築往往直接委託重量級建築家設計,例如東京大學建築系之母的孔德、受聘赴日的的德國建築家安德與布克曼、第一代日本建築家的辰野金吾、妻木賴黃、片山東熊、第二代建築家伊東忠太等,舉辦競圖意味著幾件事,首先是日本建築界步入成熟期,藉由競圖宣示大部分的日本建築師都已能靈活運用歐洲古典樣式,其次是藉由總督府廳舍競圖,讓日本本土瞭解殖民地已經營成功,並有財力與技術興建大型廳舍。

[4] 柔剛之爭為鋼筋混凝土發展初期兩派之爭,究竟應該採剛構造計算還是採柔構造計算,其中提出柔構造計算的是真島,柔構造計算之觀念後來普遍被運用於高層建築之結構設計,提出剛構造的是著名結構學者佐野利器。

4-14 大阪公會堂。

　　1907 年發佈競圖，果然，日本首次競圖吸引了許多年輕建築家投入，共有 28 名參加，第一階段入選 7 名，分別是長野宇平治、片岡安、森山松之助、松井清足、櫻井小太郎、福井房一等，1909 年第二階段選出第二名長野宇平治、第三名片岡安，從名單上可以明顯看出入選者均屬於日本第二代建築家，也就是由第一代建築家所訓練出來的下一代，也代表著日本除了有能力自行設計古典建築之外，更有能力自行訓練優秀的建築家。總督府競圖可被視為日本建築發展的一個重要里程碑，日本本土的首次競圖為大阪公會堂（1912），較臺灣晚了數年，命運的捉弄，此次競圖的第二名也是長野宇平治。

三、中央集權式的建築環境

（一）建築設計集中於優秀的技術官僚

　　臺灣日治初期曾經聘請東大教授伊東忠太設計臺灣神社，聘請內務省技師山下啟次郎設計臺北、臺中、臺南監獄，三井物產株式會社也請負責海外的建築技師平野勇造設計第一代三井物產株式會社辦公室，當時臺灣的建築環境未上軌道，總督府技師在臺時間短暫，例如牧野實（1896~1897）、小原益知（1896.12~1898.11）、磯田勇治（1896~1897）、堀池好之助（1896~1898）。

　　直到 1898 年 3 月兒玉總督、後藤民政長官上任後，展開以技術官僚進行產業振興、都市改造之政策，開始進行殖民地基礎建設，企圖由優秀的技術官僚打造新氣象的新殖民地，1899（明治 32）年聘任畢業於帝國大學工科大學土木工程科的長尾半平（1891 年畢業）擔任土木課課長，土木課人事開始穩定成長，長尾半平在兒玉與後藤的信任下大展身手，當時重要技師還有福田東吾、濱野彌四郎、十川嘉太郎，其中濱野彌四郎擔負日治初期全臺衛生水道規劃與設計之重責，在其老師爸爾登逝世後，延續其工作，共完成基隆、淡水、臺北、臺中、臺南水道。

　　當時營繕課陸續出現多位東大建築系出身的著名技師，有野村一郎（28 / M33-T3）[5]、田島穧造（25 / M33-39）、小野木孝治（32 / M35-40）、福島克己（32 / M38-42）、近藤十郎（37 / M37-T11）、中榮徹郎（30 / M40-45）、森山松之助（30 / M40-T10），當時東大每年的畢業生幾乎都為個位數，野村一郎那屆僅有 2 位畢業生，森山和中榮同屆，那屆也僅有 7 位畢業生，小野木孝治和福島克己同屆，那屆僅有 3 位畢業生，可見當時東大畢業生為菁英中的菁英，而這些菁英卻跨海來到殖民地發展，可見殖民地對他們具有某種吸引力，也或許在新天地更能施展設計理想。

　　殖民地臺灣和日本本土最大的差異在於建築師事務所是否有存在之空間，日本本土在 1903（明治 36）年辰野金吾開業後才有正規的設計事務所，但是臺灣卻遲至日治結束 1945 年為止，從未出現過這類事務所，這是因為臺灣的建築設計刻意被集中於官方的營繕體系以及半官半民的臺灣建物會社，藉由官方的介入引導臺灣的建築設計，最為明顯的是府後街改築，動員營繕課所有人員設計整條街道，這是令人非常不可思議的事。

　　營繕課除了官廳建築設計之外，也配合政策進行民間建築設計，或受邀為民間建築設計，例如福田東吾設計臺灣銀行宿舍、野村一郎設計臺灣銀行、井手薰設計三十四銀行、近藤十郎設計臺灣日日新報社、森山松之助設計大阪商船會社基隆支店，並且，其設計工作透過總督府承接，並且設計費另外由這些民間企業支付，等於總督府支持公部門的技師接外面的設計工作，而這些對象和總督府有密切關係，這顯現出殖民地的特殊情況。

　　其中野村一郎身為營繕課課長，為臺灣的都市、建築奠定基礎，中榮繼其

[5] M 代表明治年號、T 代表大正年號，此處標記數字，前面為其畢業於東大之年代，後面為其在總督府公文中，在臺灣工作之年份。

位繼續帶領殖民地之方向，而小野木、福島、近藤、森山則為新殖民地留下許多優秀的建築作品，其中野村、近藤、森山都在臺灣待超過 10 年，辭職後返日開設建築事務所，野村返日後，還為臺灣設計第三代三井物產株式會社辦公室，[6]森山返日後為臺灣總督府設計臺灣亭、高砂寮，和臺灣之關係並未隨其離去而斷絕。

（二）特殊的殖民地官僚制度

在日本在單位中必須待滿 1 年才能昇級，臺灣的規定是，判任官從其他官廳再任、轉任時，馬上昇 1 級，如果昇 1 級未達 6 級俸者還可一次昇 2 級，這是 1897 年所做的改變，也是為了避免優秀者不願到臺灣赴任，確保人才的優惠待遇。[7]

除此之外，計算年資也有所不同，以森山為例，如下表所示。[8]

表 4-1：森山松之助年資計算表

時間	內容	實際年資	加算年資	總計
M43.11.10	任臺灣總督府土木部技師	合計 10 年 9 個月	4 年 3 個月 1 日 *0.5=2 年 1.5 個月	15 年 8.5 個月
T4.2.10	休職		5 年 8 個月 13 日 *0.5=2 年 10 個月	
T4.9.30	復職			
T4.10.25	回臺			
T10.7.7	依願免官			
通計年資為 15 年，退官時年薪為 5200 圓，恩給年額為 5200*60/240=1300 圓 每期給額 325 圓，大正 10 年 10 月給額 216 圓 66 錢（2 個月份）				

年薪 5200 圓為當時高等官勅任官 2 級，一般技師為奏任官，昇級至勅任官而退休為公務生涯的一個完美句點，和森山同樣的有近藤十郎，兩人都是晉級到勅任官 2 級，森山於 1921 年 7 月 6 日昇級，7 月 7 日辭職，近藤於 1923 年 10 月 9 日昇級，10 月 10 日辭職，近藤初到總督府的月薪為 40 圓，辭職時年薪 5200 圓，薪資約為 10 倍，若在現代，可以想見一個大學畢業生月薪為 3 萬元，經過 10 多年工作之後，將年薪換算為月薪後，居然可以成為 30 萬元，

[6]《臺灣日日新報》1922 年 4 月 23 日第 4 版。
[7] 岡本真希子著《殖民地官僚の政治史》pp. 158-159，2008 年 2 月，三元社。
[8]《總督府公文類纂》冊號 3141，永久保存第 9 卷第 15 號。

可見殖民地特殊制度確實具有吸引年輕建築技師來臺的條件。

（三）殖民地人才的流動與培養

　　第一個殖民地臺灣為日本培育日後建設其他殖民地之人才，例如小野木孝治被民政長官後藤新平提拔至滿鐵工作，照理說滿鐵為株式會社，赴滿鐵前必須先辭去臺灣總督府工作，但因日本為確保滿鐵有優秀人才，因此，設置特別制度，赴滿鐵工作者亦算在其公職年資之內，因此，小野木自滿鐵離職時，居然是向臺灣總督府領取退職金。另外，營繕課課長野村一郎以其建設臺灣總督府之經驗，於離臺後，受朝鮮總督府囑託協助朝鮮總督府廳舍興建相關事情，可見臺灣作為第一個殖民地，被日本視為殖民其他地方的重要殖民地經驗。[9]

　　除此之外，在朝鮮、滿洲具有工作經驗者也到臺灣工作，例如負責臺北監獄工程監督的濱口勇吉來臺灣之前待過韓國，[10] 土生瑾作於 1908（明治 41）年由旅順海軍經理部技手轉任臺灣總督府技師，[11] 荒木榮一 1901（明治 34）年來臺，1907（明治 40）年 7 月隨小野木孝治前往南滿洲鐵道株式會社，[12] 1911（明治 44）年 6 月再度來臺任土木部技手，1922（大正 11）年升為技師。[13]

　　日本本土人才在各殖民地之間流動，對於統治者而言，除了具有建築知識之外，殖民地經驗也是其考慮之因素之一。

（四）半官半民的建築組織：臺灣土地建物株式會社

　　日治時期曾經出現過一個特別的組織：臺灣土地建物株式會社，其成立後的前 5 年，由總督府撥經費扶持其壯大，臺灣土地建物株式會社有設計部門，設立之初，建築課長為尾辻國吉同事石川國治轉出任職，在南門外建設出租住宅，解決當時日本人住宅困難的問題，並建設南門市場以提高此住宅區之方便性，據尾辻國吉回憶，當時民間住宅比官舍獲得更多好評。[14]

　　會社並得以優先向官方購買價廉的土地，配合總督府政策及進行都市開

9 西澤泰彥著《東アジアの日本人建築家》pp. 46-47，2011 年 11 月，柏書房。
10《建築雜誌》第 124、157、163、172 號，明治 30 年 4 月、明治 33 年 1 月、明治 33 年 7 月、明治 34 年 4 月出版。
11《總督府公文類纂》冊號 1424，永久保存（進退）第 7 卷第 24 號，1908 年 7 月 1 日。
12《總督府公文類纂》冊號 3449，永久進退（高）第 6 卷第 32 號，1922 年 8 月 1 日。
13《總督府公文類纂》冊號 3274，永久保存第 11 卷第 22 號，1923 年 3 月 1 日。
14〈明治時代の思ひ出　其の二〉《臺灣建築會誌》第 13 輯第 5 號 pp. 375-381，1941 年。

4-15臺灣建物株式會社辦公室，《臺灣名所寫真帖》，
1916年。

4-16 大正町，《臺灣紹介最新寫真集》，1919年。

發，臺北市著名的住宅區大正町以及基隆、高雄的市區開發都是臺灣建物株式
會社負責，在新起街市場落成後，各地無力興建市場者，也紛紛請臺灣建物株
式會社興建，完工後再以分期付款的方式償還，臺灣土地建物株式會社除了配
合總督府開發都市之外，也協助政府興建公共設施以賺取利息，這是殖民地的
特殊現象。

（五）珍貴的建築文化資產

這群東京大學訓練出來的菁英共同建構出具有堅強實力的營繕體系，也為
臺灣留下質、量均很傑出的眾多建築文化資產。例如野村一郎留下總督府博物
館（現臺灣博物館），近藤十郎留下臺北病院（現臺大醫院）、新起街市場（現
西門紅樓）、總督府中學校（現建國中學紅樓），森山松之助留下臺北州廳（現
監察院）、臺中州廳（現臺中市政府）、臺南州廳（現臺灣文學館）、專賣局（現
公賣局）、鐵道部（現臺博系統下博物館）、臺北水道唧筒室（現自來水博物
館）、遞信部（現國史館）等。

由總督府主導全臺的公共建築，引入日本及國外技術興建，在此環境下，
臺灣的工匠及施工業者也從中學習到古典建築的形式與新的建築技術，並將其
廣泛地運用在民間建築，形成多元文化交流的成果，也奠定戰後初期臺灣的建
築技術基礎。

這些重要建築於都市計畫中，被刻意地安排於重要軸線上、重要位置，例
如位於道路端點的總督府、博物館，位於街廓轉角的臺北州廳、臺中州廳、臺

南州廳、新起街市場、專賣局、鐵道部等，在現代都市中，以其先天優勢之位置，仍然成為都市中重要地標，這些建築技術官僚雖然在返回日本之後，其在臺之功績不見得能夠被故鄉報導，成為著名建築家，但其用心在近百年後的臺灣仍然被看見、肯定。

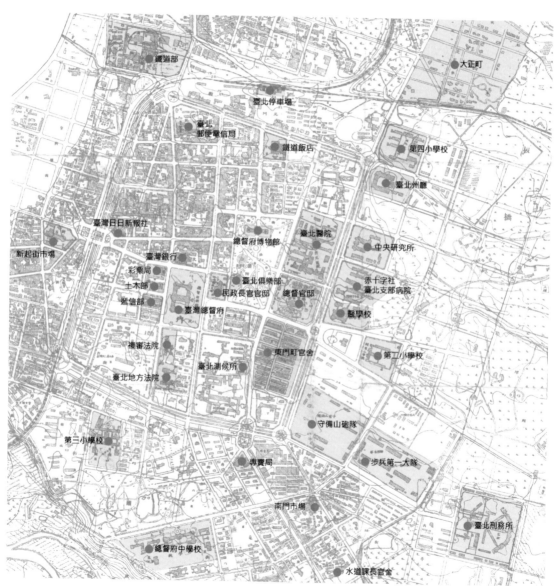

4-17 臺北市重要建築分布圖，底圖使用 1917 年臺北市街圖。《總督府公文類纂》，冊號 2929，29290189003003。

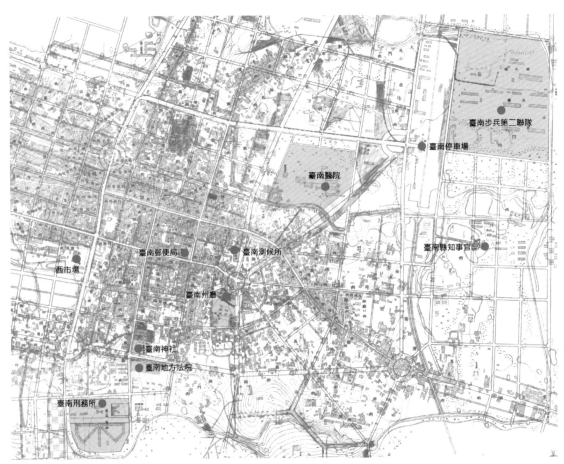

圖 4-18 臺南市重要建築分布圖，底圖使用 1911 年臺南市區改正圖。《總督府公文類纂》，冊號 2929，
29290119002001。

附錄一：建築技術官僚與其作品年代示意圖

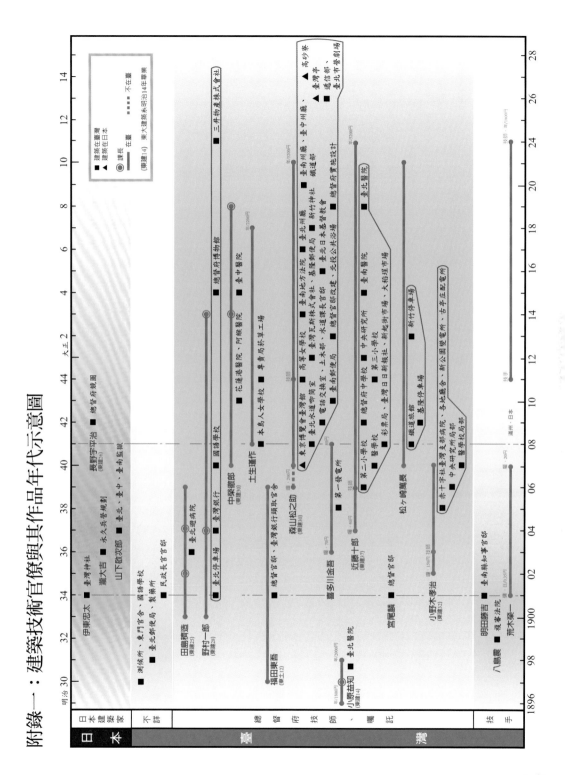

141

附錄二：1895~1922 年建築基本資料表

建築名	開工	竣工	設計者	施工者	構造	工程費	面積	備註
東門町官舍	M29	M30		有馬組、澤井市造	磚1	500,000 餘圓	5,618 坪	共 29 棟、磚自廈門進口、木材及瓦自日本進口、有陽臺、開窗小、架高地板。
文武町官舍					磚1			臺灣製磚、有陽臺、開窗小、架高地板。
國語學校		M30.6						後改為第一師範學校
臺北測候所	M30	M30.12			磚2	30,281 餘圓	107 坪	18 邊、高 50 尺、臺灣瓦
澎湖島測候所	M30	M31.03			磚1	16,418 餘圓	50 坪	18 邊、高 40 尺、臺灣瓦
臺南測候所	M30	M31.03			磚1	18,313 餘圓	50 坪	18 邊、高 40 尺、臺灣瓦
臺北醫院	M30	M31	小原益知／八島震	有馬組、鐵田組	木1	140,000 餘圓	1,629 餘坪	有陽臺
臺北郵便局		M31.2			木1			T2 火災
製藥所		M31.6			木2			S6 移至專賣局內作為俱樂部
覆審法院	M31.6	M32.3	八島震／長谷川熊吉	澤井組	磚、土埆1	110,000 圓		木材（日本）、石材（觀音山石）、S5 拆除
臺北地方法院		M33			磚、土埆1			
總督官邸	M32	M34	福田東吾、宮尾麟		磚2	217,260 餘圓		RC 陽臺、M44-T2 森山、八板改建
臺北停車場	M32.11.16	M34.08.24	野村一郎	久米、大倉、村田	磚1	160,000 圓		車站前噴水為鐵製、移到高雄車站前
民政長官官邸	M33	M34		鐵邊組、堀內	磚2	59,000 餘圓		後為總務長官官邸
臺南縣知事官邸	M33 上棟		明田藤吉		磚2			燕尾磚
臺灣神社	M33.05.28	M34.10.21	伊東忠太／武田五一	近藤佐吉	木1	290,000 圓		
明治橋		M34	十川嘉太郎					
臺灣銀行頭取官舍	M34		福田東吾					

建築名	開工	竣工	設計者	施工者	構造	工程費	面積	備註
覆審法院長官舍		M34			木2	18,698 圓	83 坪 +40 坪	
參事官官舍		M34			磚2			
臺北俱樂部	M35	M35	瀧幾太郎、高崎才藏		木2			S10 拆除，後興建協和會館
榮座		M35						
臺北步兵第一聯隊第一大隊	M35.6	M36.12	瀧大吉/福田東吾（監）		磚	439,263 萬圓	2,391 坪	鐵骨屋架、RC 屋面、有陽臺
臺北避病院		M36	田島錻造					
臺北刑務所（臺北監獄署）	M33	M37	山下啟次郎/安藤善太郎		磚、石	128,185 圓	57,000 坪（敷地）	
臺灣銀行	M36.09	M37.02	野村一郎/木村國太郎、安田儀之助、藤井渫		木1	178,000 圓		S14 拆除
臺灣銀行臺南支店		M37	安田儀之助					
日本赤十字社臺灣支部病院	M36.11	M38.2	田島、野村、小野木計畫、小野木監督		磚2（本館）	37,000 圓	17,000 坪	一說為小野木設計，現場田中泰吉，小山久三郎、佐藤四郎次、山下松太、羽車
宜蘭、桃園、新竹、苗栗、南投、斗六、阿緱廳舍	M38		小野木孝治		磚（桃園木造）			之後轉為郡役所使用
大目降（新化）糖業試場	M38		瀧幾太郎/尾辻國義	堀內商會	磚3			現場設窯燒磚
第一發電所（龜山）	M36.12	M38.07	喜多川金吾	澤井組	磚1			570,500 餘圓（總工程費）
新公園變電所		M38	小野木孝治/尾辻國義	澤井組	磚1			
古亭庄配電所		M38	小野木孝治/高崎才藏	澤井組	磚1			

建築名	開工	竣工	設計者	施工者	構造	工程費	面積	備註
臺南市場		M38				30,000 圓	182 坪	
第二小學校	M38	M39	近藤十郎／鈴木豐藏	堀內商會	木1	47,600 餘圓	559.5 坪	1915 年改為坡東尋常小學校，1922 年改為旭小學校，現在的東門國小。
嘉義市場		M39		藤田伴四郎		7,500 圓		
臺中臺灣銀行出張所	M39	M39	安田儀之助	堀內商會		20,000 餘圓		
宜蘭臺灣銀行支店	M39							
醫學校	M39	M40	小野木孝治＋近藤十郎（西南側）	濱口組	磚2	90,000 圓		
臺北山砲兵第一中隊	M38.9	M40.3						
臺中步兵第一、第三聯隊	M36.10	M40.3						
臺南步兵第二聯隊	M36.8	M40.3						
東京博覽會臺灣館		M40	森山松之助／山口茂樹					
彩票局（殖產局博物館）		M41	近藤十郎／後藤、依田、荒木製圖，山名監督	杉井組	磚2	125,000 圓		
臺灣日日新報		M41	近藤十郎	田村仙之助		50,000 圓		
附屬女學校		M41	土生瑾作、渡邊萬壽		木2			外牆鐵網水泥砂漿，本島首次嘗試。
臺北水道唧筒室	M40.07.18	M41.10	森山松之助／藤原堅三郎	澤井組		40,000 圓		圓頂為 RC
彭佳嶼燈臺	M40、41		石村嘉太郎	澤井組				
第二發電所（小粗坑）	M40、41			澤井組				總工程費 1468,600 餘圓
國語學校	M41		野村一郎／荒木榮一					

建築名	開工	竣工	設計者	施工者	構造	工程費	面積	備註
新起街市場		M41	近藤十郎／荒井善作	澤井組	磚2+磚1	127,576餘圓	129+461餘坪	鐵骨屋架
大稻埕市場		M41	近藤十郎／入江	澤井組		90,548餘圓		
臺灣日日新報社	M40.05	M41.01	近藤十郎／後藤、疆、荒木榮一、尾辻國吉	田村仙之助		56,000圓		
臺北屠獸場	M41		近藤十郎					
臺北鐵道飯店	M40	M41	福島（主要設計）+松ヶ崎萬長（外觀）+小林義雄（室內）	大倉組田原豐次郎	磚3	400,000圓	2,000坪	另一說設計渡邊萬壽也、監督福島、監督服部鹽部一郎、外觀松崎、現場長近藤藤太郎（含裝飾備品共500,000圓）
水道課長官舍	M41		森山松之助／羽牟、中根真吉、野上	澤井組	2			1911由近藤十郎／八板志賀助、藤井渫增建作為高等官官舍，後作為臺灣軍司令官邸。
新公園噴水・音樂堂		M41	中榮徹郎					
基隆停車場	M40	M42.02	松ヶ崎萬長、野村一郎、福島克己	大倉組	磚1	100,000圓		
艋舺公學校	M40		近藤十郎					
電話交換室	M41	M42	森山松之助	澤井組	RC2	19,725圓	67坪	RC計算德見常雄
水道唧筒室		M42	森山松之助	澤井組				
新竹法院出張所	M42							
曹洞宗別院		M42						
南門市場	M42.05	M42.08	臺灣建物		木1	16,000餘圓		後改為千歲市場
基隆市場	M42	M42	臺灣建物			43,600圓		福德街河岸及小基隆埋立地各一處
基隆店鋪		M42.3	臺灣建物					二樓臺、RC梁柱

建築名	開工	竣工	設計者	施工者	構造	工程費	面積	備註
土木部廳舍	M41	M42.12	森山松之助／山口茂樹、尾辻國吉	濱口勇吉	磚3	180,000餘圓	400餘坪	第一棟三層樓建築，RC樓板依佐野利器計算表設計，外牆首次使用洗石子＋化妝陳瓦。
臺北屠獸場	M41		近藤十郎					
倫敦日英博覽會陳列所、喫茶店		M42	野村一郎、中根	濱口組				
竹仔門發電所	M40	M42		大倉組		400,000圓		
總督府中學校	M41	M42	近藤十郎	澤井組	磚2	195,000圓	411餘坪	
臺南郵便局	M40	M43	森山松之助、藤原堅二郎、中村廣太	杉井組下包給森田組			12萬圓	
花蓮港醫院	M41	M43	中榮徹郎／藤澤安太郎		木1		177（本館）+70坪（病房）	
阿緱醫院	M42	M43	中榮徹郎		木1	60,000餘圓		
臺南配電所		M43						
嘉義郵便局	M42	M43			木1		169坪	
劇場朝日座		M43						
弘法寺		M43						
彰化市場		M43	臺灣建物	櫻井組				
鹿港市場	M42	M43	臺灣建物			17,834圓	177+20坪	
苗栗市場			臺灣建物					
員林市場		M43						
沙鹿市場		M43						
土林魚業市場								
名古屋博覽會臺灣館		M43	森山松之助				250坪	屋頂用試力板仿臺灣瓦

建築名	開工	竣工	設計者	施工者	構造	工程費	面積	備註
基隆海港檢疫所	M43		近藤十郎/辻岡通					
專賣局菸草工場	M43	M44	土生瑾作/鈴木源次郎	堀內商會				
臺中配電所	M42	M44						
高等女學校	M42	M44	森山松之助		木2			
第三小學校	M42	M44	近藤十郎			200,000圓		1915年改為城南尋常小學校，1922年改為南門尋常小學校，現為南門國小。
第四小學校		M44						1915年改為城北尋常小學校，1922年改為樺山尋常小學校，1936年校地改作為臺北市役所，校舍遷建東側街衙廓，校舍現為警政署。
大稻埕公學校		M44			磚2	100,000圓	1,175坪	
帝國生命保險會社		M44						
臺南公會堂	M43	M44						全臺最大
新竹市場		M44						
桃園停車場		M44						
臺灣瓦斯株式會社		M45	森山松之助					後為商工銀行本店
中央研究所	M39	M45	小野木孝治(側棟)、近藤十郎/後藤、高崎、中村、神田	堀內商會	磚2	500,000圓		RC樓板
基隆郵便局	M43	M45	森山松之助/八板志賀助	高石組		82,135圓	377+352坪	另一說為近藤十郎、八板志賀助、田中、小林、辻岡。八板履歷詩寫的是6萬6千圓。
阿緱郵便局	M44	M45	臺灣建物					
大正町住宅街	M45							
澎湖醫院	M44	M45				170,000圓	地6000坪	

建築名	開工	竣工	設計者	施工者	構造	工程費	面積	備註
北投公共浴場	M45.06	T2.06	森山松之助		磚 2	60,000 餘圓		
尊賣局廳舍基隆支店	T1	T2.10	森山松之助/八板志賀助	澤井組	磚 3	220,000 圓		樓板、中央塔樓 RC，大阪堺的窯業會社製造之化妝煉瓦。八板履歷約的是 21 萬圓。
大阪商船會社基隆支店	T2		森山松之助			80,000 圓		
打狗郵便局		T2			磚 2	56,370 圓		
新竹停車場	T1	T2			磚 1	45,000 圓		
阿緱停車場		T3						
新竹郵便局	T1	T3			木 1	40,000 圓		
臺南地方法院	T1	T3	森山松之助	櫻井組	磚 1	129,800 圓	841 餘坪	
臺南醫院	M42	T4	近藤十郎	荒井善作	磚 1	200,000 圓		
臺中醫院	M44	T4	中榮徹郎		木 1	111,480 圓		
打狗醫院			?/高崎					
阿緱醫院								
臺東醫院								
總督府博物館	T2	T4	野村一郎/荒木榮一	高石組	磚 2	283,422 圓	1,359 坪	肖像新海竹太郎
臺北日本基督教會		T5	森山、土生、井手	濱口組	磚 2		100 坪	
臺北州廳	T2	T6	森山松之助/八板志賀助	澤井組	磚 2	260,000 圓		八板履歷約的是 33 萬 2 千圓。
臺中停車場	T5	T6.04			磚 1			
新竹神社	T6	T7	森山松之助					

建築名	開工	竣工	設計者	施工者	構造	工程費	面積	備註
臺灣總督府廳舍及本館	M45.02	T8.6.30	長野宇平治（競圖）/森山松之助（實施設計）	桂光風、澤井市良、高石濱、忠隨、口勇吉	RC5	350餘萬圓	10,803 坪	外牆貼化妝煉瓦
臺北醫院外科病室全部	T2	T8	近藤十郎/八板志賀助（製圖）、吉良	安藤組、濱口組	磚2	2600,000 圓		
臺南州廳	T2	T9	森山松之助	高石組、桂商會	磚2	216,930 圓		
臺中州廳	T2	T9	森山松之助	濱田忠、三河組	磚2	300,000 圓		
鐵道部	T7.07	T9.01.31	森山松之助/八板志賀助、荒木榮一	高石組、威蔡、住吉秀松	磚2	377,000 圓	583 坪	八板履歷寫的是 25 萬圓、荒木榮一寫的是 20 萬圓。
三井物產會社臺北支店		T11	野村一郎	矢部組				
遞信部	T10.07	T13.02	森山松之助	澤井組（基礎）+矢部組（建築本體）+大野正（大門窗）	磚3+RC樑、樓板	556,641 圓	2,984 坪	臺灣首次使用淡褐色陶磚，荒木榮一履歷寫的是 80 萬圓。
臺北市營劇場		T13	森山松之助					
新宿御苑臺灣亭		T13	森山松之助		木1		50 餘坪	RC樓板
東京高砂寮		T14	森山松之助		RC3	200,000 圓		

附錄三：森山松之助離臺後的作品

　　森山於 1921 年辭職離開臺灣，但他和臺灣的緣分並未因此而斷絕，回日後隔年接受臺灣委託，設計樺山總督墓前石燈籠，[1] 1924 年受總督府委託設計為祝賀東宮太子成婚的臺灣亭，位於新宿御苑瓠簞池畔，有 50 餘坪，其中三分之二浮於水上，樓板為混凝土，上面用馬賽克拼臺灣唐草模樣，木材全為臺灣亞杉香杉，屋瓦為瓦色銅板，平面為匚字形。[2]

　　在 1923 年關東大地震之後，東京小石川的臺灣留學生宿舍高砂寮損壞，需要重建，於是臺灣總督府委託森山設計，為鋼筋混凝土、三層樓建築，有 537 坪，預算 20 萬圓，中庭有玻璃採光非常明亮，於 1925 年完工，各布置採用洋式，寢室用和式，便於內臺交際，可收容 84 名，樓下有廚房、樓上有食堂，設備齊全，彷如旅館，樓上高臺寬有 176 坪，可眺望風景，屋頂以電力引水至洗衣場，可以洗濯，更可納涼。[3]

臺灣亭，《臺灣日日新報》1924 年 4 月 22 日第 9 版。

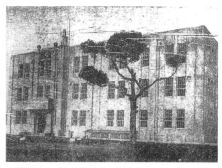

高砂寮，《臺灣日日新報》1925 年 7 月 3 日第 2 版。

[1]《臺灣日日新報》1922 年 7 月 20 日第 2 版。
[2]《臺灣日日新報》1924 年 4 月 22 日第 9 版。
[3]《臺灣日日新報》1925 年 7 月 3 日第 2 版、1925 年 7 月 4 日第 4 版。

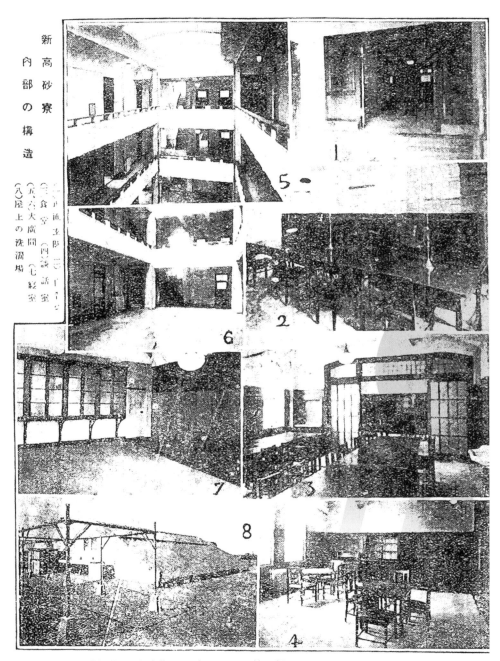

新高砂寮
內部の構造

(一)（二）廊下（三）寢室（四）談話室
（五）食堂（六）大廣間（七）浴室
（八）屋上の洗濯場

高砂寮室內，《臺灣日日新報》1925 年 7 月 3 日第 2 版。

參考書目

一、出版品

（一）中文

中川理江 2005《臺灣日治時期日本民間企業發展之研究 以臺灣煉瓦株式會社為例》。臺南：成功大學歷史研究所碩士論文。

互助營造股份有限公司 2012《臺灣營造業百年史》。臺北：遠流出版社。

呂哲奇 1999《日治時期臺灣衛生工程顧問技師爸爾登對臺灣城市近代化影響之研究》。中壢：中原大學建築研究所碩士論文。

成功大學建築學系 1999《臺南市市定古蹟「原臺南測候所」調查與修護計畫》。臺南：臺南市政府。

成功大學建築學系 2001《原臺南州廳建築生命史文物蒐集及展示計畫》。臺南：國立文化資產保存研究中心籌備處。

李乾朗 1998《臺灣近代建築》。臺北：雄獅圖書股份有限公司。
　　　 2008《臺灣建築史》。臺北：五南出版社。

李宏堅 1994《臺灣日據時期鋼筋混凝土建築技術與樣式發展之關係探討》。中壢：中原大學建築研究所碩士論文。

沈祉杏 2002《日治時期臺灣住宅發展 1895~1945》。臺北：田園城市文化事業有限公司。

宋曉雯 2003《日治時期圓山公園與臺北公園之創建過程及其特徵研究》。臺北：臺灣科技大學建築研究所碩士論文。

吳小虹 2006《重回清代臺北車站》。新北：博揚文化事業有限公司。

林宜駿 2002《日治時期郡市街庄官廳建築之研究 以西元 1920 ～ 1945 年為例》。中壢：中原大學建築研究所碩士論文。

洪文雄、黃俊銘 2004《歷史建築臺中州廳及臺中市役所保存修復之調查研究、修復、再利用規劃（一）臺中州廳》。臺中：行政院文化建設委員會中部辦公室。

陳正祥 1997《臺北市誌》。臺北：南天書局有限公司。

陳登欽 1988《日據時期臺灣鐵路車站建築初步研究》。臺中：東海大學建築研
　　究所碩士論文。

陳錫獻 2002《日治時期臺灣總督府官舍標準化形成之研究（1896~1922）》。
　　中壢：中原大學建築研究所碩士論文。

陳信安 2004《臺灣總督府官舍建築標準之研究》。臺南：成功大學建築研究所
　　博士論文。

黃俊銘 1999《台北賓館調查研究》。臺北：內政部。
　　2004《總督府物語》。臺北：向日葵文化出版。
　　2005《臺灣總督府交通局鐵道部調查研究與再利用之規劃》。臺中：文
　　建會中部辦公室。
　　2007《國定古蹟臺灣總督府專賣局廳舍調查研究》。臺北：臺灣博物館。

黃士娟 1998《日治時期臺灣宗教政策下之神社建築》。中壢：中原大學碩士
　　論文。
　　2009〈臺北市近代化之過程〉、〈臺灣總督府博物館〉、
　　〈鐵道部〉《古蹟探秘‧解碼臺灣》。臺北：國立臺灣博物館出版。

葉龍彥 2004《臺灣旅館史（1860~1945）》。臺北：臺北市文獻委員會。

葉俊麟 2000《日治時期「洗石子」技術之研究》。中壢：中原大學建築研究所
　　碩士論文。

張省卿 2008《德式都市規劃經日本殖民政府對台北城官廳集中區之影響》。
　　新北：輔仁大學出版社。

張藤實著《日治時期臺北市「小學校」與「公學校」之創建與發展》，2010 年
　　7 月，臺灣科技大學建築研究所碩士論文。

堀込憲二 2007《日式木造宿舍》。臺北：行政院文化建設委員會出版。

傅朝卿 1999《日治時期臺灣建築》。臺北：大地地理出版公司。
　　2009《圖說臺灣建築文化遺產：日治時期篇》。台南：臺灣建築與文
　　化資產出版社。

曾憲嫻 1997《日據時期土木建築營造業之研究：殖民地建設與營造業之關係》。
　　中壢：中原大學建築研究所碩士論文。

董宜秋 2005《帝國與便所》。臺北：臺灣古籍出版有限公司。

戴寶村、蔡承豪 2009《縱貫環島臺灣鐵道》。臺北：臺灣博物館出版。

蔡貞瑜 2005《日治時期台北市地區金融建築之探討》。臺北：臺灣科技大學建築研究所碩士論文。

蔡思薇 2006《日本時代台北新公園研究》。臺北：臺北藝術大學建築與古蹟保存研究所碩士論文。

薛　琴 2003《國定古蹟總統府修護調查與研究》。臺北：內政部。
2008《臺北市市定古蹟「總督府交通局遞信部」古蹟調查研究》。臺北：國史館。

魏德文、高傳棋 2004《臺北建城 120 週年》。臺北：臺北市政府文化局。

蘇振銘 1998《日治時期臺灣鋼鐵構造建築應用發展之研究》。中壢：中原大學建築研究所碩士論文。

（二）英、日文

TOMOYUKI KAWATA 1917《Formosa Today》。大阪：TAIKANSHA&Co。

十川嘉太郎 1936《顧臺》。

上田榮太郎 1911《臺灣寫真帖》。臺北：臺北活版社。

小山權太郎 1933《屏東五郡大觀》。南國寫真大觀社。

王惠君、二村悟 2010《臺灣都市物語》。東京：河出書房新社。

日本圖書センター 1997《舊植民地人事總覽 臺灣編 2》。

石川源一郎 1899《臺灣名所寫真帖》。臺北：臺灣商報社。

古田智久 1987《建築家『森山松之助』之研究》。東京：日本大學生產工學研究科建築工學碩士論文。

安齋源一郎 1902《臺灣土產寫真帖》。臺北：臺灣週報社。

合資會社高石組 1914《鋼筋混凝土構造物寫真帖》。臺北：1915《兒玉總督後藤民政長官記念博物館》。

合資會社澤井組本店 1915《澤井市造》。大阪。

西澤泰彥 2008《日本植民地建築論》。名古屋：名古屋大學出版會。
　　　　2009《日本の植民地建築》。東京：河出書房新社。
　　　　2011《植民地建築紀行》。東京：吉川弘文館。
　　　　2011《東アジアの日本人建築家》。東京：柏書房。

坪谷善四郎 1911《北白川宮妃殿下臺灣御渡航記念帖》。東京：博文館。

建築學會 1936《建築學會五十年略史（明治 19 年～昭和 10 年）》。東京：
　　　　建築學會。

岡本真希子 2008《植民地官僚の政治史》。東京：三元社出版。

河野道忠 1921《臺灣寫真帖》。臺北：臺灣日日新報社。

原田多加司著《古建築修復に生きる》，2005 年 3 月，吉川弘文館出版。

堀越三郎著《明治初期洋風建築》，1930 年，丸善出版社。

堀勇良著《日本における鉄筋コンクリート建築成立過程の構造技術史的研
　　　　究》，1981 年，東京大學建築學科工學博士論文。

黑田菊之助 1914《南部臺灣寫真帖》。臺南：臺灣繪葉書會。

誠文堂新光社 1936《日本地理風俗大系北海道、樺太、臺灣》。

臺北市區改正委員會 1915《臺北市區改築記念》。臺北。

臺灣日日新報社 1906《兒玉總督凱旋歡迎記念寫真帖》。臺北：臺灣日日新
　　　　報社。

臺灣日日寫真畫報社 1916《臺灣日日寫真畫報》。

臺灣拓殖畫帖刊行會 1918《臺灣拓殖畫帖》。東京。

臺灣神社社務所 1931《臺灣神社寫真帖》。臺北。

臺灣銀行 1939《臺灣銀行 40 年誌》。

臺灣寫真會 1915《臺灣寫真帖第一集》。1915《臺灣寫真帖第七集》。

臺灣總督府民政部 1915 《記念臺灣寫真帖》。臺北。
　　　1918 《臺灣水道誌》。臺北。
　　　1918 《臺灣水道誌圖譜》。臺北。

臺灣總督府官房文書課 1908 《臺灣寫真帖》。

臺灣總督府研究所 1913 《臺灣總督府研究報告第一回》。東京。

臺灣總督府臺北測候所 1899 《臺灣氣象報文第一輯》。

臺灣總督府鐵道部 1910 《臺灣鐵道史 中、下冊》。臺北：臺灣總督府鐵道部。
　　　1930 《臺灣鐵道旅行案內》。臺北。

濱松義雄編 1928 《長野宇平治博士作品集》。東京：建築世界社。

藤森照信 1984 〈なぞの出生に反逆した松ヶ崎万長〉《近代日本の異色建築
　　　家》。東京：朝日新聞社出版。
　　　1993 《日本近代建築》。東京：岩波書店。

不詳 1911 《臺灣風景寫真帖》。

不詳 1927 《ALBUM FORMOSAN》。新竹：犬塚書店。

二、期刊

（一）《建築雜誌》。東京：建築學會。

第 8 輯 94 號，明治 27 年 10 月，〈臺灣島家屋築造法〉

第 9 輯 105 號，明治 28 年 9 月，〈基隆家屋〉

第 9 輯 106 號，明治 28 年 10 月，〈臺灣の建築法〉

第 10 輯 116 號，明治 29 年 8 月，〈臺灣における建築用材〉

第 11 輯 123 號，明治 30 年 2 月，〈臺灣と地震〉

第 11 輯 129 號，明治 30 年 9 月，〈熱帶地の兵營〉

第 11 輯 130 號，明治 30 年 10 月，〈朝鮮、遼東及臺灣の建築〉

第 11 輯 132 號，明治 30 年 12 月，〈臺灣の兵營建築に就いて〉

第 12 輯 141 號，明治 31 年 9 月，〈臺灣家屋建築法に就き〉

第 12 輯 142 號，明治 31 年 10 月，〈臺灣神社の建營〉

第 13 輯 146 號，明治 32 年 2 月，〈臺灣の廳舍建築〉

第 13 輯 147 號，明治 32 年 3 月，〈臺灣建築用材に就いて〉

第 13 輯 148 號，明治 32 年 4 月，〈臺灣兵營增築の設計〉

第 13 輯 149 號，明治 32 年 5 月，〈臺灣兵營建築〉

第 14 輯 166 號，明治 33 年 10 月，〈臺灣家屋建築規則施行細則〉

第 15 輯 171 號，明治 34 年 3 月，〈臺灣監獄新築工事〉

第 15 輯 177 號，明治 34 年 9 月，〈故北白川宮御遺跡保存工事〉

第 16 輯 186 號，明治 35 年 6 月，〈臺灣の兵營建築〉

第 21 輯 245 號，明治 40 年 5 月，〈臺灣總督府廳舍新築設計の懸賞募集〉

第 21 輯 246 號，明治 40 年 6 月，〈臺灣總督府廳舍新築豫定敷地附近市街圖〉

第 22 輯 253 號，明治 41 年 1 月，〈臺灣總督府廳舍新築設計募集第一次當選者〉

第 23 輯 269 號，明治 42 年 5 月，〈臺灣總督府廳舍新築設計懸賞募集當選者
　　の發表〉

第 23 輯 270 號，明治 42 年 6 月，〈臺灣總督府廳舍新築設計懸賞圖案の陳列
　　を見る〉

第 23 輯 271 號，明治 42 年 7 月，〈臺灣總督府廳舍新築設計懸賞に就いて〉

第 23 輯 272 號，明治 42 年 8 月，〈臺灣建物と白蟻〉

第 23 輯 276 號，明治 42 年 12 月，〈臺灣における白蟻に就いて〉

第 24 輯 278 號，明治 43 年 2 月，〈臺灣總督府廳舍〉

第 32 輯 378 號，大正 7 年 6 月，〈臺北の暴風雨市區改正に就いて〉

（二）《臺灣建築會誌》。臺北：臺灣建築會。

第 8 輯第 5 號，昭和 11 年，〈總督官邸樹石物語〉

第 13 輯第 2 號，昭和 16 年，〈明治時代の思ひ出　其の一〉

第 13 輯第 5 號，昭和 16 年，〈明治時代の思ひ出　其の二〉

第 14 輯第 2 號，昭和 17 年，〈明治時代の思ひ出　其の三〉

第 16 輯第 1 號，昭和 19 年，〈改隸以後建築之變遷（一）〉

第 16 輯第 2、3 號，昭和 19 年，〈改隸以後建築之變遷（二）〉

（三）其他

近藤十郎 1906〈小學校校舍の配置法〉《臺灣教育會誌》第 57 號。

小林仙次 1973〈私の病院建築履歷書〉《病院建築》第 18、19 號。

人名索引

國家圖書館出版品預行編目（CIP）資料

建築技術官僚與殖民地經營（1895-1922）／黃士娟著．
-- 初版 . -- 臺北市：臺北藝術大學，遠流，2012.10
　　面；　公分
ISBN 978-986-03-3724-2（平裝）

1. 建築史 2. 建築藝術 3. 日治時期 4. 臺灣

923.33　　　　　　　　　　　　　　　101019131

建築技術官僚與殖民地經營（1895~1922）

著者／黃士娟
校對／黃士娟、何秉修、陳健瑜
製圖／陳柏良、黃彥儒
美術設計／上承設計有限公司

出版者／國立臺北藝術大學
發行人／朱宗慶
地址／臺北市北投區學園路 1 號
電話／(02) 28961000（代表號）
網址／http://www.tnua.edu.tw

共同出版／遠流出版事業股份有限公司
地址／臺北市南昌路二段 81 號 6 樓
電話 (02) 23926899　傳真 (02) 23926658
劃撥帳號 0189456-1
網址／http://www.ylib.com　E-mail: ylib@ylib.com

著作權顧問／蕭雄淋律師
法律顧問／董安丹律師 • 信和聯合法律事務所

2012 年 10 月 16 日 初版一刷
行政院新聞局局版台業字第 1295 號
定價／新台幣 380 元